現代繪畫與音樂思維的平行性

The Idealistic Parallelism of Modern Painting and Music

謝斐紋　著

序

　　近年來，在學術的研究領域，已經從單一的研究，進展到跨領域的探索，謝斐紋老師的這本著作就是一個典型的例子。

　　一個是屬於聽覺的「音樂」，一個是屬於視覺的「繪畫」，它們之間的關聯性，其實在古老的時代就已經呈現了。中國繪畫中，在一棵松樹下的彈琴老人，可以感受到他彈出的音樂的幽靜，與世無爭。而一首《高山流水》也呈現了一幅自然界的美景，音樂、繪畫與文字等等互為關聯，學界稱為「感通」。

　　謝老師提出了現代樂派的近十種主義，其音樂與繪畫相互共享著相同的精神與技法，從線條、色彩、媒材與形式（旋律、織度、曲式）的分析，清楚看出其共同的要素。謝老師從一位法國號演奏家出身，進而獲得音樂史的哲學博士，從音樂的本身擴展到文化的角度來看音樂與繪畫的關聯，讓學音樂與繪畫的朋友視野為之一亮，聽覺與視覺結合，甚是有趣，特為之序。

<div style="text-align:right">

國立台南藝術大學　音樂學院院長

鄭德淵　2006 春

</div>

場域的對話
─序謝斐紋現代繪畫與音樂思維的平行線

在歷史的變遷下，人類社會凝聚藝術活動的場域焦點，從原始社會祭典儀式的平台廣場，漸漸轉向封建諸侯、教會學院的深門高院、府宅大堂，歷經掀起波濤的法國 1789 年大革命，和工業文明的洗禮，於此書要開展討論的印象主義相關年代，正是藝術家們紛紛離開工作室，在徒步鄉野、驚訝於外光斑斕新視界的同時，也加入了人群聚集、都會日常生活──這搬演著人間悲喜劇的現場。

於是，在畫家的筆下，新的題材出現了，是馬奈、竇加人影浮動的餐館露天咖啡屋，是雷諾瓦、羅特列克歡樂日以繼夜的歌舞廳磨坊，是蓋伯特、希斯萊灰濛濛雨天紳士淑女信步走在大街鐵橋上，連燃燒中的梵谷、藍色的畢卡索，也都經不住地往酒吧長坐、在苦艾酒杯裡傾訴著感情。

新的日常生活場域為藝術創作帶來了直接的激盪與真實的對話。川流的咖啡屋有一、二個角落漸為常客所盤據，就在那兒，正就這個邊角桌子，這裡！那裡！旅行中的美國海明威，偕伴的英國王爾德，或埋首陰鬱發悶，或縱酒掙扎狂歡；這一群人更多是在地的詩人、小說家、音樂家、評論家、畫家、攝影家、設計師、編輯、哲人、舞者…，時而聚會高談闊論，時而你來我往親切招呼，他們有我們熟知的德勞奈、查拉巴爾、畢卡索、莫迪里亞尼、沙特西蒙、德波伏瓦…，他們不是各自領域的音樂史中的音樂家，文學史裡的詩人、小說家，哲學史、藝術繪畫史裡頭的某某主義、某某哲學家，或某某畫家，他們是一個整體。

開放的、簡易的、隨處的聚會場所創造出輕鬆自在、平等親切的交流互動氛圍，允諾他們成為一個整體，成為一個不可分割的"那一代"，他們與所屬時代歷史事件、社會氛圍息息相關，他們是一群敏感、強烈自省自覺、勇於挑戰、充滿反叛精神的特殊連結。就在這樣鮮活的時空交錯，世界大局動盪人人難安下，精采的人文、性命相交織的現場直擊裡，迸出了現前二十世紀繁華多樣、教人眼花撩亂的藝術史。

　　謝斐紋老師在人文薈萃的南藝大遙念著一種充滿動能、靈光四射、既知性又感性的集體創作氛圍；她以專業和熱情，用很大的耐心、細膩地查察比對，從分科森嚴、浩瀚繁雜的資料庫裡，試著從音樂和繪畫開始進行連結。透過她的努力，音樂人、繪畫人有機會從各自熟悉的經驗跨出，從書裡提供的詳細視聽資料，更輕易地探尋感知和想像世界裡的豐富多元；一般讀者也能從這靈活的作品介紹裡，同時觸及創作與理論可相流通的各種藝術重要活動核心，進入更寬廣、更能觸類旁通的藝術欣賞領域。

　　我衷心的希望則是，這本小書開啟的連結和想像，也同時刺激台灣藝術創作群，迎向時代的新挑戰、新使命，創造所屬的新的場域與氛圍，充分對話。

東海美術　許莉青

自序

　　一九九七年自美返台，進入國立台南藝術大學服務（前身為國立台南藝術學院）。這些年來，在西洋音樂史的教學經驗，使我更深刻的體認到音樂藝術絕非單獨存在的，而它與其他的〝七大〞藝術，一直是密不可分的。

　　現代音樂的多元與多變，不同的音樂技法，往往引領著獨特的美學觀。同時，這些流派、主義，又往往與現代繪畫發展的軌跡神似，甚至享有同樣的名稱。這引發了我的疑問，在細微枝節處，二者是否也一樣呢？

　　當我進一步探究時，發現坊間多數的書籍，多採取單獨領域的探索，音樂的發展與繪畫的動向，個別都有精闢的討論，卻少有相關性的比較。希望藉由此書，在現代繪畫與音樂之間，直接架出一座橋，就是我開始研究寫書的動機。書寫的方式，盡量以樸實的字彙，希望在「賞析」與「專業」間取得平衡點，引起更多藝文人口對跨領域的重視和興趣。此書的完成只是個初步的開始，它除了可以將現有架構再做擴充外，更可以再與其他藝術領域做橫向的串聯。期待藉由這樣的相互關連，使得藝術網絡更緊密、更扎實。

　　在南藝大服務期間，因著這特殊的教育環境與多元的藝術學群，使我有機會更直接的接觸、體認到音樂以外的藝術範疇。我非常珍惜在校園中的每一段不期而遇，彼此交換意見；即使只是短暫的交流，但每一次的談話，都是一種學習。在這個人才濟濟的環境中，身旁的每一個人都是各藝術領域的專業人士，每一個人都是藝術家，也更凸顯了跨領域研究的必要性。

　　謝謝南藝大音樂學院鄭德淵院長在校的指導，並為本書作序推薦；東海大學美術系許莉青老師，在繪畫藝術方面的協助，給了我許多美術上的專業知識，並撥冗為本書寫序。以及表演所李肇修所長，在音樂系擔任主任時，所給予的機會與鼓勵。

　　感謝家人在學術的路上，一直以來的支持與包容，使我無後顧之憂的勇往直前。謝謝南藝大音樂系六年級蔡佳純同學，在文書處理上的鼎力協助；周愛

真同學和蘇芳瑩同學的資料檢視；應音系三年級張家豪同學的譜例編打；音像紀錄所研二陳冠豪同學與音像管理所研二吳明遠同學的圖像後製；以及音像動畫所研三陳鵬宇同學的設計建議。你們每一位，都曾經為了讓此書更臻完善，與我一同熬過一個又一個寒冷的冬夜，每一個與你們一起努力的時刻，都是溫暖窩心的。

最後特別謝謝黃雅靖老師，她近乎 7-11 二十四小時隨時待命的協助，是最後成就此書的一股推力。由衷感謝大家的協助，使本書得以順利付梓。如有疏漏之處，尚請各界不吝指正。

謹以此書，獻給我摯愛的父親

作者簡介

謝斐紋

國立台南藝術大學音樂系音樂學專任助理教授

美國奧勒崗大學（University of Oregon）音樂史哲學博士

1997 返台任教成為台南藝術大學一貫制音樂系教師至今，除學校教學工作外，各類型的文章發表常見於不同的期刊上。近幾年更是致力於音樂賞析的推動，從音樂會導聆、單場次音樂講座、或系列式音樂介紹，在許多的中小學教師研習會場、社教館或演講廳等不同場所與不同的聽眾做最直接的第一線交流。無論是學校教學亦或社會教育，希冀將音樂專業能力提昇和音樂賞析風氣普及，均為其努力之目標。

目次

序 ... 3

場域的對話 ... 4

自序 ... 6

作者簡介 .. 9

第一單元　導論 ... 19

第二單元　印象主義 .. 25

　　壹　前言 ... 25

　　貳　印象主義的由來 26

　　　　一、美術 .. 26

　　　　二、音樂 .. 27

　　參　創作理論基礎與技巧 28

　　　　一、美術 .. 28

　　　　二、音樂 .. 29

　　肆　代表人物與作品 31

　　　　一、美術 .. 32

　　　　二、音樂 .. 33

　　伍　其他代表人物與作品 35

　　　　一、美術 .. 35

　　　　二、音樂 .. 36

　　陸　結語 ... 37

第三單元　點描主義 ... 45

　　壹　前言 ..45

　　貳　點描主義的由來 ..45

　　　　一、美術 ..45

　　　　二、音樂 ..46

　　參　創作理論基礎與技巧 ..47

　　　　一、美術 ..47

　　　　二、音樂 ..47

　　肆　代表人物與作品 ..48

　　　　一、美術 ..48

　　　　二、音樂 ..49

　　伍　結語 ..52

第四單元　原始主義 ... 59

　　壹　前言 ..59

　　貳　原始主義的由來 ..60

　　　　一、美術 ..60

　　　　二、音樂 ..61

　　參　創作理論基礎與技巧 ..63

　　　　一、美術 ..63

　　　　二、音樂 ..65

　　肆　代表人物與作品 ..66

　　　　一、美術 ..66

　　　　二、音樂 ..69

　　伍　結語 ..76

第五單元　表現主義 .. 87

　　壹　前言 ... 87

　　貳　表現主義的由來 ... 88

　　　　一、美術 ... 88

　　　　二、音樂 ... 91

　　參　創作理論基礎與技巧 ... 92

　　　　一、美術 ... 92

　　　　二、音樂 ... 93

　　肆　代表人物與作品 ... 96

　　　　一、美術 ... 96

　　　　二、音樂 ... 99

　　伍　結語 .. 105

第六單元　未來主義 ... 117

　　壹　前言 .. 117

　　貳　未來主義的由來 .. 117

　　　　一、美術 .. 117

　　　　二、音樂 .. 120

　　參　創作理論基礎與技巧 .. 121

　　　　一、美術 .. 121

　　　　二、音樂 .. 122

　　肆　代表人物與作品 .. 123

　　　　一、美術 .. 123

　　　　二、音樂 .. 124

　　伍　結語 .. 128

第七單元　達達主義 .. 139

　　壹　前言 .. 139

　　貳　達達主義的由來 ... 139

　　　　一、美術 .. 139

　　　　二、音樂 .. 141

　　參　創作理論基礎與技巧 ... 142

　　　　一、拼貼 .. 142

　　　　二、不確定性 ... 143

　　　　三、既成物品 ... 143

　　肆　代表人物與作品 ... 144

　　　　一、美術 .. 144

　　　　二、音樂 .. 147

　　伍　結語 .. 154

第八單元　超現實主義 .. 161

　　壹　前言 .. 161

　　貳　超現實主義的由來 ... 161

　　參　創作理論基礎與技法 ... 163

　　肆　代表人物與作品 ... 164

　　　　一、美術 .. 164

　　　　二、音樂 .. 166

　　伍　結語 .. 169

第九單元　新即物主義 .. 177

　　壹　前言 .. 177

　　貳　新即物主義的由來 ... 177

　　　　一、美術 .. 177

　　　　二、音樂 .. 179

參　創作理論與作品 180

　　一、美術 ... 180

　　二、音樂 ... 182

肆　結語 .. 184

第十單元　極簡主義 189

壹　前言 .. 189

貳　極簡主義的由來 189

參　創作理論與作品 191

　　一、美術 ... 191

　　二、音樂 ... 192

肆　結語 .. 195

第十一單元　結論 203

附錄一　譜例一覽表 209

附錄二　圖例一覽表 211

附錄三　整理表一覽表 212

附錄四　現代畫派與音樂相關之作品 213

參考書目 ... 216

第一單元
導論

Introduction

第一單元　導論

自古以來，人類表現出極強的社會性，並以群居為主要的生活模式。藝術的創作乃源自人類最深處的本能，雖然藝術家在創作的過程中，閉門苦思、潛心研究是必然的歷程，然而所有創作均隱含著對社會的觀察，只有極為深度的觀察與省思，才能成就藝術。藝術家透過作品與社會交流，其情感與思維透過藝術來呈現，至於想呈現的意涵是美學的、社會的、個人的、客觀的、主題的，或是意識的，則大相逕庭。

我們發現，現代繪畫透過不斷的嘗試與創新，充分的將所有意涵的可能性，藉由不同的技法，在不同的時空背景下，由不同地區、不同背景的藝術家，介紹給普羅大眾。

現代繪畫的技法流派，可謂五花八門，各擅其場。或伴隨科技的運用，或對大環境的改變，發出無言的抗議，各自都引領著一段別具風格的潮流。伴隨不同的時空背景與信念，所創作的作品各異其趣；有些是無心插柳，有些是刻意營造，因為這許多的因素，不同的名稱也因應而生了。

我們也察覺，部分畫派的名稱，與現代音樂的樂派相同。這究竟是偶然的巧合，還是大環境的趨勢所致？這兩種不同的藝術形式，無論在西洋美術史或西洋音樂史上，都佔有極為重要的地位。在各自的領域中，他們都是學習研究的主題，無論在通史書籍的單元中，亦或專書討論，兩大領域就其個別專業均不乏參考文獻資料。

但是，一直以來，卻少有人將二者之間相互影響的關係深入探討。我們不禁納悶，在兩大領域發展的演繹過程中，既然長久存在相同的〝名字〞，其中必然有些關聯或平行之處，他們究竟因何得名？彼此有無直接關聯性？亦或僅僅是〝借名〞而已？在作品風格與技巧的運用上，又存在著哪些共通之處呢？本文將為您作概略性的探討。

先讓我們回溯繪畫與音樂是如何初相識的。在早期的壁畫或羊布畫中，常可看到慶典中，樂手演奏不同的樂器，或群聚歌唱。以音樂上的樂派而言，中世紀時期（Middle Ages 500-1450），在以神為主宰的年代裡，亦可發現許多畫作繪出天使們手持樂器、唱報佳音。文藝復興時期（Renaisasnce 1450-1600），人類自我意識的提高，教會不再是唯一的生活重心，感官刺激的歡愉亦呈現在畫作中。

或許您會認為，這些組合只是藝術家們的想像或臆測，然而到了巴洛克時期（The Baroque Period 1600-1750），音樂與繪畫有了最正面的結合。從巴洛克時期才開始有的歌劇（Opera）演出，所用的題材多以希臘羅馬的神話為主，而相同的題材，亦是常見於當時畫派的眾多畫作中。例如：《金蘋果》（Il pomo d'oro）的故事，除了常見於繪畫作品中，同時也是作曲家采斯第（Antonio Cesti 1623-1669）的歌劇故事；蒙台威爾第（Claudio Monteverdi 1567-1643）的歌劇《奧菲歐》（Orfeo），以及奧芬巴哈（Jacques Offenbach 1819-1880）的《天堂與地獄》（Orphus in the Underworld）都是以同樣的希臘神話-奧菲歐為主角的故事。而這樣的主題，也常見於當時的畫作中。浪漫時期（The Romantic Period 1820-1900）的國民樂派（Nationalism）作曲家穆索斯基（Modest Mussorgsky 1839-1881）所創作的《展覽會之畫》（The Pictures in the Exhibition），更是直接以音樂繪製畫面。

到了現代樂派（The Twentieth-Century 1900—），有多少派別的名稱跨界的同時出現在音樂與繪畫呢？經過筆者多年的資料蒐集、交互比對，以實例為主、學理為輔的研究，發現下列派別或原版呈現，或借用技巧，但相互共享著相同的精神與技法。這些派別包括有：「印象主義」（Impressionism）、「點描主義」（Pointillism）、「原始主義」（Primitivism）、「表現主義」（Expressionism）、「未來主義」（Futurism）、「達達主義」（Dadaism）、「超現實主義」（Surrealism）、「新即物主義」（Neue Sachlichkeit），和「極簡主義」（Minimalism）。或許仍有疏漏之處，但本書將以上列學派為探究主軸。

兩種不同的藝術形式，如何做比較呢？我們將先討論二者間的基本關係，並探討它們的由來，再更深入其創作理論與技法，並以名家作品為例，與理論

技法做相互印證。除此之外，在作品部份，我們將個別再就基本要素儘可能的逐一探討。

　　繪畫與音樂有共同的要素嗎？或許這不是顯而易見的，但它們是存在的。我們可以先就線條（旋律）、色彩（織度）、媒材，和形式（曲式）進行基本分析，當可知曉二者間是否共有相同的特色。更細目的討論項目，可參照整理表1-1造型藝術與音樂基本要素對照表【見整理表 1-1　造型藝術與音樂基本要素對照表】。[1]

整理表 1-1　造型藝術與音樂基本要素對照表

造型藝術		音樂	
線條	溫順的彎曲。	旋律	級進的旋律線。
	垂直的線條帶有明顯的角度對比。		大跳的旋律線。
	簡單的線條帶有細節的裝飾		旋律中有著裝飾奏。
色彩	單色調：由單一色調構成，僅以明暗對比來做色差。	織度（和聲）	單音音樂：僅由單一聲部的旋律組成。
	複色調：由不同的色調構成，較有對比或協調的運用空間。		複音音樂：由兩聲部以上或單一旋律配搭和聲所組成的。
			和聲：調式、調性、無調性或複調性均使音樂色彩有截然不同之感。
媒材	建築、雕刻：石頭、木頭、金屬、玻璃、塑膠等。	媒材	聲樂：獨唱、合唱、重唱、人聲加伴奏。
	繪畫：鉛筆、水彩、油性顏料。		器樂：獨奏、重奏、合奏、器樂加伴奏。
型式	藝術品組合成的外觀、架構，亦或繪畫中的構圖。	曲式	音樂所呈現的架構。

[1] 謝斐紋，〝古典音樂面面觀之音樂教學新策略〞美育 No 136（11-12, 2003）：94。

第二單元
印象主義

Impressionism

第二單元　印象主義

壹　前言

　　說到「印象主義」（Impressionism），每個人腦海中浮現的人物不盡相同，可能是美術界的馬內（Edouard Manet 1832-1883）、莫內（Claude Oscar Monet 1840-1926），或是音樂界的德布西(Claude Debussy 1862-1918)、拉威爾(Maurice Ravel 1875-1937)；也可能呈現不同的作品，例如：《日出‧印象》(Impression Sunrise, 1872)[2] 或《牧神的午後前奏曲》(Prélude à l'Aprésmidi d'un faune, 1894)。[3] 因為每個人的專業領域或興趣各不相同，所以答案顯得如此多元且多樣。

　　在西洋美術史上，「印象主義」可說是個總稱。若再加以細分，則可分成三個時期，依序為：「印象主義」、「新印象主義」(Neo-Impressionism)和「後印象主義」(Post-Impressionism)。[4] 在這三個時期中，其風格與音樂史上所謂的「印象主義」最為接近的，要算是早期同名的「印象主義」了。至於「新印象主義」和「後印象主義」，他們雖然也同樣的影響著音樂的風格，只是在音樂史上不再屬於「印象主義」。

　　以下我們將以文獻考察的方式，在可蒐集、運用的文獻上做研究比較，針對美術史和音樂史共同的印象主義作討論。從過往藝術與音樂的相互關係而論，視覺藝術的發展總先於聽覺藝術，因此，「印象主義」這個名詞亦有可能源自於繪畫的視覺藝術，進而運用在音樂的聽覺藝術上。因此，我們將以「先美術、後音樂」的順序進行討論。

[2] 潘東波編著，20 世紀美術全覽（台北汐止：相對論出版，2002）14。
[3] 林勝儀譯，新訂標準音樂辭典（台北：美樂出版社，1999）470。
[4] 馮作民，西洋繪畫史（台北：藝術圖書公司，1998）182-206。

貳　印象主義的由來

一、美術

　　印象主義是十九世紀後半期時，興起於法國的畫派，它的出現在美術史上可以視為一種承先啟後的自然發展。十九世紀前半期的「浪漫主義」，提供了情感釋放的管道和精神價值的存在，乃至後半期繼之而起的「民族主義」和「寫實主義」，都給了「印象主義」發展的基礎。再加上新的科學理論、儀器（如照相機）的出現，使得過去多半以畫人像維生的藝術家失去了生存空間，更促使了新畫風的發展。所以「印象主義」可謂是「寫實主義」的延伸，這些藝術家以客觀和藝術的精神，忠實的表現自然和人類的生活百態。

　　當時的法國正處於革命之後，社會狀態漸趨穩定，這群「印象主義」的藝術家則不若「寫實主義」者那般，刻意的揭露社會黑暗面，反而跟隨當時從主觀轉為客觀的藝術觀點。他們真實、客觀的描繪主題，試著呈現該主題在特定時間和情況下的不同樣貌，其最終目的就是希望呈現一種感覺和氣氛。[5] 在當時，「印象主義」的畫風並不為學院派所接受，因此，「印象主義」畫家多以自力救濟的私人畫展來發表作品。

　　西元 1863 年，一群「印象主義」畫家集結在一起，舉辦了「落選沙龍展」（Salon des Refuses），其中，馬內的作品〈草地上的午餐〉（The Picnic）也在展覽之列。由於這次的展出引起了極大的迴響，之後便陸陸續續舉辦一場場的畫展。莫內的作品「日出‧印象」，也在 1874 年所舉行的「無名氣藝術家聯展」（Societé anonyme des artistes peintres, sculpteurs, graveurs）中參展【見圖 2-1 莫內：日出‧印象 Impression Sunrise 1872 油畫 48x63cm 巴黎奧塞美術館】。

[5] Milo Wold, Edmund Cykler, Gary Martin and James Miller, An Introduction to Music and Art in the Western World（Dubuque, Iowa：Wm. C. Brown Publishers, 1987）260-261.

當時，評論家 Louis Leroy 就以「印象主義」，來形容這些不被主流所接受的畫家，「印象主義」因此得名，並沿用至今。雖然當時畫家們對於 Louis Leroy 的評論不表認同，但是對於「印象主義」一詞倒是頗能接受。於是在 1877 年舉辦第三屆的畫展時，便直接取名為「印象主義畫展」。由此可見，「印象主義」在 1874 年以前已在法國萌芽、成長，直至 1886 年間為其最風行的時期。在此期間，先後共舉辦了 8 次畫展，許許多多的藝術家參與展覽，而畢莎羅（Camille Pissarro 1830-1930）是唯一一位未曾錯過任何一次畫展的藝術家。[6]

二、音樂

另一方面，在音樂史上，十九世紀的「浪漫樂派」，可以說是將十八世紀後半期的維也納「古典樂派」發揚光大後的成果。從十七世紀以來，長久被使用的大、小調調性，也成了新生代法國作曲家德布西質疑的焦點，乃至於和聲、音階、和弦、節奏和曲式，都產生了有別於傳統的作曲方式。

由於受到早期作曲家的影響，這些作曲家包括有：蕭邦（Frédéric François Chopin 1810-1849）和李斯特（Franz Liszt 1811-1886）的鋼琴作品風格；還有夏布列（Alexis-Emmanuel Chabrier 1841-1894）和蕭頌（Ernest Chausson 1855-1899）的和聲色彩，[7] 再加上時代轉變，宮廷因遭到削權而逐漸式微，不再需要有如十八世紀「古典時期」像海頓（Joseph Haydn 1732-1809）般的宮廷作曲家，沒落失勢的貴族，也不再有足夠的經濟能力供養作曲家，作曲家的生存空間面臨著挑戰，唯有新的作曲理論和技巧，才是吸引樂友的靈丹妙藥，在這種種的現實情勢下，德布西作品的自我風格逐漸成形。

至於「印象主義」一詞何時才出現在音樂上呢？既然德布西身為「印象主義」的代表人物，當然與之息息相關。西元 1887 年時，法國藝術學院（Académie des Beaux-art）評論德布西送審的管絃組曲《春》（Printemps, 1887），謂其缺乏

[6] 潘東波，8。

[7] Robert P. Morgan, "Impressionism" The New Harvard Dictionary of Music, ed. Don Randel （London：The Belknap Press of Harvard University Press, 1986）391.

清楚的曲式架構，有含糊的「印象主義」，從此德布西被貼上「印象主義」的標籤。其實他的作品有著多樣的風格，並不僅止於「印象主義」。

對此，德布西本人相當不以為然，他並不認同「印象主義」這個名詞，甚至二十年後（1908 年）寫給好友 Jacques Durand 的信中，對此事仍多所抱怨。在德布西作曲生涯中，最有「印象主義」風格的則是 1890-1910 年間的創作。[8] 德布西認為「印象主義」一詞不足以全然的代表自己的作品風格，他個人認為「象徵主義」（Symbolism）更能適切的傳達出他的作品特色。[9]

參　創作理論基礎與技巧

一、美術

「印象主義」的畫家對於色彩的概念，有別於以往的藝術家。他們認為：物體本身沒有固定的顏色，近看或遠觀同一物體，它會呈現不同的色彩；除了距離因素，也會因為位置或時間的不同，出現顏色的變化。他們更進一步的注意到，物體的影子並不全然是黑色的，其實多為物體的互補色，例如黃與紫、紅與綠等。換言之，光的亮度是左右色彩的最大因素。草的顏色不再永遠是綠的，它在陽光下或陰影裡的顏色，是完全不同的。更重要的是，在當時科學家本生（Robert Wilhelm Bunsen 1811-1899）和基爾霍夫（Gustav Robert Kirchoff 1824-1887）發明的「分光鏡」協助下，他們不但發現，也運用七原色來畫圖（紅、橙、黃、綠、藍、靛、紫），推翻過去認為的三原色（紅、黃、綠）的狹窄定義。[10]

「印象主義」特別強調景物在不同光線下呈現出的變化，所以作畫多取材

[8] K. Marie Stolba, The Development of Western Music, 3rd ed.（New York：McGraw-Hill Company, 1998）565.

[9] 陳漢金，〝撥開印象主義的迷霧－論德布西音樂的象徵主義傾向〞東吳大學文學院第九屆系際學術研討會：「音樂與語言」論文集（台北：東吳大學音樂系，1997）101。

[10] 吳介祥，恣彩歐洲繪畫（台北：三民書局，2002）153。

於自然風景，例如：河岸水邊的景物、巴黎街景與建築，以及現實生活中的片刻。為了捕捉繪畫剎那間的永恆，他們不再有〝多餘的〞時間精雕細琢其作品，因為那瞬間的色彩及亮度稍縱即逝，繪畫技巧的改變是必然且必要的。構圖、設計、線條、空間都比不上色彩的重要，物體細節的描繪，更隨著距離而變模糊了。在強調光線和色彩的關係中，「印象主義」作品首重氣氛的描繪，常帶給觀賞者煙霧般的迷濛效果，畫家把當時眼中的景物畫出，而最在意的卻在於繪畫本身呈現出來的感覺。[11]

二、音樂

在繪畫上，色彩是視覺藝術傳情達意的工具，而「印象主義」的作曲家，也試著將音樂做相同的表達。由於受到繪畫的影響，作曲方式也不再著重於情感抒發和故事講述；與繪畫相同的，作曲家嘗試帶出創作景物的氣氛。換句話說，「印象畫派」感受光線所造成的明暗、色彩變化，對顏色的運用，有著不同於以往的觀點與方式；而「印象樂派」的作曲家們，則藉由不同的樂器、新的和弦結構、進行方式，來呈現新的音樂色彩。

在作曲技巧上，不再拘泥於傳統的抒情旋律、曲式、和聲，甚至推翻了沿用已久的大、小調音階。這許多的改變除了受到繪畫的影響外，1889 年在巴黎舉行的「世界博覽會」，亦為德步西注入新的音樂能源。即使管絃樂團還是屬於大型編制，卻不再製造大的聲響。盡量發揮樂器本身的可能音色，創造比較沒有起伏的旋律線條、不規則的樂句、不清晰的曲式結構，把和聲視為色彩效果的運用，而不再以其功能性為考量。這些特色所創作出來的音樂，可謂為製造主題的氣氛而非定義，影射其感覺而非陳述。[12] 製景的過程和畫面的呈現，則由聆賞者自行發揮。

再進一步探討「印象主義」的作曲技巧時，我們可以就下面五大方向進行：旋律、和聲、節奏、曲式和音色。

[11] Milo Wold, et al, 261.
[12] Stolba, 565-567.

（一）旋律

作曲家不再使用傳統的大小調音階，而是改由六個音組合成的「全音音階」（Whole-Tone Scale）為主（如：C、D、E、F#、G#、A#）。如此一來，每個音都有自主的獨立性，不再像以往的古典音樂特別倚重某些音（例如調性中的主音和屬音）。同時，其旋律的樂句線條也變得較不明顯，產生某種模糊的效果。

（二）和聲

作曲家開始使用不被古典音樂所接受的「不協和和聲」，甚至不再解決「不協和和弦」，其目的不外乎想要嘗試，不同音的組合可能會產生的效果。作曲家開始喜愛使用以前禁止的平行和弦，避開了傳統的和聲進行【見譜例 2-1　德步西《雲》, mm11-15】，進而削弱了從前終止式的強烈力量。

除了盡量不受傳統束縛，作曲家也嘗試新的和弦組合---九和弦（Ninth Chords）。這種由五個音（C、E、G、Bb、D）組合而成的九和弦，具有一種奇特性，前三個音是大調的主和弦（大三和弦），後三音是小調的主和弦（小三和弦），兩者一加，則成了介於兩調之間的模糊和聲，更能增添音樂的色彩效果。

（三）節奏

破除了長久以來固定的拍號，在作品中開始了不同拍號的使用。作曲家依照自己作品的風格和技巧，靈活變換著使用不同的節奏，一改過去強調每一小節第一拍為重拍的觀念。因此，長久以來以第一拍為重拍的習慣消失了，此種處理方法，不僅增加了樂曲的流暢性，用在描繪如詩、如夢、如幻的氣氛或意象時，顯得更加適切，更能打動人心了。

（四）曲式

不再使用以動機發展與和聲機能為主的曲式，如：奏鳴曲(Sonata)、賦格(Fugue)；也較少創作大型冗長的交響曲(Symphony)和協奏曲(Concerto)。此一時期多數的作品是短而略帶抒情意味的樂曲，如：前奏曲(Prelude)、夜曲(Nocutrne)

，以及較自由的阿拉貝斯克(Arabesques)等小品。「印象主義」的音樂作品也如同繪畫一般，經常附加上標題，使人更能體會、了解作品的意境，以德布西的作品為例，曾出現的就有《月光》(Clair de lune)、《雲》(Nuages)、《雨中庭院》(Jardins sous la pluie)……等，不勝枚舉。

（五）音色

「浪漫時期」的音響效果，在此已不復見；樂器的使用手法上，也不再是一成不變。在絃樂器方面，經常是再加上分部的處理，加添色彩的氣氛，淡化旋律的線條，甚至使用弱音器，改變原有的音色。如此一來，先前絃樂器經常扮演主旋律地位的情況，產生了變化。

反之，木管樂器則較常有獨奏樂句出現，尤其是長笛、雙簧管和英國管。其中，在長笛的使用上，又有別於一般作曲家的用法，反而取其低音域渾厚的音色，而非一般為人熟悉的高亢明亮音域。

至於銅管樂器響徹雲霄的音量和音色，雖然與其他樂器配搭顯然突兀，卻未因此摒棄不用。配合上「弱音器」，小號和法國號彷彿罩上了神秘的面紗，這樣特殊的效果，自然不是用來增加音量，而是巧妙地運用在增添音色與氣氛。

「印象主義」的作曲家在管絃樂法和配器法上的大量琢磨、創新，製造出有別於過往的音樂色彩。同時，他們更在樂句的處理（articulation）上，下了許多功夫，使音樂更能突顯正在描繪的主題，所處的背景與氛圍。[13]

肆　代表人物與作品

前面各單元的內容，乃是以理論的角度出發，引述「印象主義」在繪畫與音樂上所呈現的風格。此處我們則將逐一檢視藝術家與作曲家的作品，並與前

[13] Donald J. Grout, <u>A History of Western Music</u>（New York：W. W. Norton & Company, 1996）663-667.

段的內容比較，探究其關聯之處。

一、美術

許多學者將莫內譽為「印象主義之父」，顯而易見的，自然是導因於畫作「日出・印象」。然而，在我們開始討論莫內(Claude Oscar Monet 1840-1926)之前，應該先談談「印象主義」的重要先驅：馬奈(Edouard Manet 1832-1883)，我們不得不承認，如果沒有他的奠基，就難有今日的「印象主義」。

在馬奈最知名的畫作《草地上的午餐》（The Picnic）中，他把兩位衣著整齊的紳士和一名裸女並置在草地上，共進午餐。裸女的出現不盡合理，也令人摸不著頭緒，因此在當時引起了極大的反應。其實這樣的佈局，是畫家刻意的安排。藉由裸女白皙的膚色，強烈的對比出紳士深色的西裝，可謂是「為藝術而藝術」的畫作。馬奈最大的貢獻，在於他提醒了當代的畫家：戶外的創作能有較多的光影變化，並引導了作品題材的生活化。而這些嶄新的觀念，為後來的「印象主義」創作，開啟了一扇前所未有的大門。[14]

緊接著出現的莫內，他既然被譽為「印象主義之父」，無疑的是為「印象主義」打下萬世江山的重要人物。他以科學的精神探討色彩與光線的關係，發現影子會依照光線的不同而呈現出不同的色彩。「光」一直是影響莫內繪畫的重要因素，他認為：相同的景物會因為不同的時間、不同的季節，以及繪畫時不同的角度，而表現出不同的味道、不同的色彩，和不同的感覺。所以在莫內傳世的作品中，常常可以見到一系列相同主題的創品，如：盧昂教堂、麥草堆、和巴黎火車站…等。

而另一要素：「水」，則佔據了大多數莫內的作品。「水」一直深植在莫內的生活中，當他遠離海洋時，必與河流為伍。我們至少發現六十幅以上莫內的作品，在標題或畫面上出現「水」【見整理表 2-1 莫內與河・水相關作品；整理表

[14] John House, <u>History of Western Art</u>, ed. Denise Hooker. 2nd ed.(New York: Barnes & Noble Books, 1994）320-324

2-2 莫內畫作與海相關作品】。他移動的足跡不只遍佈了法國南、北海岸。1880年他駐足以運河聞名的荷蘭－阿姆斯特丹（Amsterdam），1904 年來到水都威尼斯（Venice），最後他選擇在塞納河（La Seine）上的吉凡尼（Giverny）建造房子，駕著小船，四處寫生。終其一生，「水」對他一直有著莫大的吸引力。

　　莫內的作品偏好著重於氣氛的呈現與表現，所以物體本身的精緻細節通常被刻意忽略，改以光和色彩的表現，作為作品本身最重要的部分。此種不同於傳統的作法，也為後來「印象主義」的繪畫開啟了全新的思維。[15]

二、音樂

　　德布西的音樂深受「印象畫派」的影響，在風格上，最明顯的例子有：管絃樂曲《牧神的午後前奏曲》（Préludeà l'Aprèsmidi d'un faune, 1894）、歌劇《佩麗亞與梅麗桑》（Pelléas et Mélisande, 1893-1902）和鋼琴作品《前奏曲》（Prelude for Piano, 1910-1913）。

　　當我們審視《牧神的午後前奏曲》時，發現在這樂曲中，已找不到明顯的曲式，值得注意的是，它並非完全的推翻傳統，樂曲中依然存在著「對比－－反覆」的構思。德布西在同一樂句中，自由的變換各種不同的拍號，使得傳統樂曲中該有的重拍、節奏較難被感覺出來。

　　一開始，樂曲的主旋律並非照慣例由絃樂器奏出，德布西大膽的啟用長笛，並以半音階的形式加強了細緻、慵懶的表現，減少了傳統中清晰、明白的主題感。各種樂器音色的巧妙運用及配合，使之與「印象畫派」的風格有著「異曲同工」之妙。[16]

　　值得一提的是，整首樂曲的故事背景，乃取材於法國「象徵主義」（Symbolism）詩人馬拉梅（Stephane Mallarme 1842-1898）的作品。馬拉梅與另一詩人魏倫（Paul Verlaine 1844-1896）的許多作品，都是德布西創作音樂作品時的合作夥伴

[15] House, 325-335.
[16] Milo Wold, et al, 266-267.

。他們的詩主要功能不在於描述，而是引起讀者的共鳴。除了德布西以外，另二位法國作曲家拉威爾（Maurice Ravel 1875-1937）和佛瑞（Gabriel Fauré 1845-1924），也都曾引用過「象徵主義」作家的詩。[17]

每一幅繪畫畫作都有標題，德布西的音樂就彷彿是一幅幅的畫，除了音樂中採用特殊的表現手法之外，曲名往往就是解開謎底的重要關鍵。正如同莫內的作品一般，德布西的音樂也常常以自然景物為名，就連莫內最喜歡的「水」，也常在德布西的音樂中被發現。德布西也曾提及，若不是身為音樂家，他最想成為一個水手，可見「海」對他的吸引力。德布西將他知名的管絃樂作品《海》（La mer 1905）分成三個段落，有〈海上的黎明到中午〉（De l'aube à midi sur la mer）、〈波浪之戲〉（Jeux de vagues）和〈風與海的對話〉（Dialogue du vent de la mer）。

其他與水有關的作品仍有不少，如鋼琴作品《版畫》（Estampes 1903）中的〈雨中庭院〉（Jardins sous la pluie）和《映像第一集》（Images, Ière Série 1905）中〈水上的映影〉（Reflets dans l'eau）；歌曲的部分可以找到的更多了，《波特萊爾的五首詩》（Cinq Poémesde Baudelaire 1889）之〈噴泉〉（Le jet d'eau），《三首歌曲》（Trois mélodies 1891）中的〈海比教堂更美麗〉（La mer est plusbelle...），《抒情散文》（Proses lyriques 1893）中的〈沙灘〉（De grève），《比莉蒂絲之歌》（Chansons de Bilitis 1879）中的〈水精之墓〉（Le tombeau des Naiades），以及《浪、棕櫚、沙》（Flots, palmes, sables 1882）、《水花》（Fleur des eaux 1883）和《船歌》（Barcorolle 1885）等。[18]

另一位「印象樂派」的大師拉威爾，雖然受到德布西的影響非常深遠，但他始終有著自己的風格，與德布西相較，仍可發現顯著的不同。在拉威爾的音樂當中，呈現出較寬廣的音域、清楚的旋律和明顯的節奏。他善於使用傳統的曲式，功能性和聲，以及古典的樂句終止形式，來強化明確的調性；樂段或對位線條都很清晰，有時令人感覺非常類似於莫札特（Wolfgang Amadeus Mozart

[17] Stolba, 566-567.
[18] 林勝儀譯，465-474。

1756-1791）。至於管絃樂法則承襲自白遼士（Hector Berlioz 1803-1869）、林姆斯基·高沙可夫（Nikolay Rimsky-Korsakov 1844-1908）和理查·史特勞斯（Richard Strauss 1864-1949）的風格，有著較大的聲響效果，在「印象主義」的大樹蔭下，拉威爾依然保有自己的風格。[19]

伍　其他代表人物與作品

一、美術

　　前文曾經提及整個〝大〞「印象畫派」事實上可分為三期，依其前後順序為：「印象主義」、「新印象主義」，和「後印象主義」。雖然都與「印象主義」有著關聯性，但其各自畫風可謂大異其趣。此處雖僅就「印象主義」討論，但為求整體的認識與了解，將所有「印象主義」的代表性畫家在此一併列出。[20]

（一）印象初期	布丹（Eugene Boudin, 1824-1898）
	摩里索（Berthe Morisot, 1841-1895）
	馬奈（Edouard Manet, 1832-1883）
（二）印象主義	莫內（Claude Monet, 1840-1926）
	戴迦斯（Edgar Degas, 1834-1917）
	雷諾瓦（Pierre Auguste Renoir, 1841-1919）
	畢沙羅（Camille Pissarro, 1830-1903）
	西斯勒（Alfred Sisley, 1839-1899）
	羅特列克（Henri de Toulouse Lautrec, 1864-1901）
	惠斯勒（James Whistler, 1834-1903）
	沙京特（John Singer Sargent, 1856-1925）
	卡莎特（Mary Steuenson Cassatt, 1844-1926）

[19] Grout, 669.
[20] 馮作民，183-206。

（三）新印象主義 秀拉（Georges Seurat, 1859-1891）

 西捏克（Paul Signac, 1863-1935）

（四）後印象主義 塞尚（Paul Cézanne, 1839-1906）

 高更（Paul Gauguin, 1848-1903）

 梵谷（Vincent Van Gogh, 1853-1890）

二、音樂

只要一提及「印象樂派」，大部分人腦海中立即浮現德布西（Claude Debussy, 1862-1918）和拉威爾（Maurice Ravel, 1875-1937）這兩位知名的代表性作曲家。然而，雖然他們的名字和「印象畫派」畫上等號，但他們的作品並不全然是「印象主義」的風格。同樣地，「印象樂派」在最盛行的時候，不僅影響了法國的同儕，也影響了其他地區的作曲家，使得他們的作品或部分、或局部有了「印象主義」的風格。[21] 這些作曲家有：

（一）法國 塞伍拉克（Déodat de Sévrac, 1872-1921）

 杜卡（Paul Dukas, 1865-1935）

 史密特（Florent Schmitt, 1870-1985）

 盧賽爾（Albert Roussel, 1869-1937）

 寇克蘭（Charles Koechlin, 1867-1950）

 卡普列（André Caplet, 1878-1925）

（二）英國 戴流士（Frederick Delius, 1862-1934）

 佛漢威廉士（Vaughan Williams, 1872-1958）

 史高特（Cyril Scott, 1879-1970）

（三）其他地區 法雅（Manuel de Falla, 1867-1946）

 屠林納（Joaquin Turina, 1882-1949）

 葛利菲斯（Charles Griffes, 1884-1920）

[21] 林勝儀，874。

雷夫勒（Charles Loeffler, 1861-1935）

雷史碧基（Ottorino Respighi, 1879-1936）

舒雷卡（Franz Schreker, 1878-1934）

許馬諾夫斯基（Karol Szymanowski, 1882-1937）

陸　結語

　　「印象畫派」與「印象樂派」兩種不同的藝術型態，卻〝意外的〞有著極高的契合度。先出現的畫派對樂派有著相當程度的影響力，而主要的代表人物莫內和德布西，他們對「印象主義」的貢獻，甚至發展上都是對等的重要，所以許多的創作技巧也有著關聯性。

　　就風格而言，兩派均受之前派別的技法影響。繪畫方面仍保有部分「浪漫主義」和「寫實主義」的風格；而音樂方面同樣的也受到較早的「古典時期」和「浪漫樂派」的作曲家影響。

　　就時代背景而言，照相機的問世，改變了傳統藝術家賴以維生的人像繪畫模式；同樣的巨變，也發生在音樂的變革上，宮廷和貴族的沒落，使音樂家失去了長久以來的主要經濟支柱。在這些時代背景之下，新的畫風和新的樂風，因應而生。

　　就名稱而言，兩種藝術得名為「印象主義」均非自創。繪畫因莫內的作品《印象‧日出》而從藝術評論者 Louis Leroy 得到稱謂；音樂則因德布西的作品《春》而從法國藝術學院的評語中首見「印象主義」的稱呼。

　　就發展史而言，兩派在法國的流行時間也有其連貫性。「印象畫派」的風行時間為 1874 年至 1886 年；而音樂則於稍晚的 1890 年至 1910 年。由此更可以明顯看出十分符合「先視覺，後聽覺」的發展歷程。

　　就角色定位而言，兩者都在各自領域中擔任著承先啟後的角色。前者為後來的許多畫派，開啟了無限的可能性；而後者則為二十世紀的非調性音樂，奠

定了重要發展基礎。

　　最後我們來談談莫內畫風對德布西音樂的影響。兩種藝術型式對色彩都有著高度的關注，莫內以光與影的對比，對色彩作出最新的詮釋；而德布西則運用不同樂器的組合變化，與和聲來創造新的音色。莫內的作品開始了以「七原色」為創作的基礎，德布西也始創「全音音階」的旋律素材。畫面上構圖不再是最重要的考量，正如同曲式不再是樂曲創作的要素。模糊的繪畫線條就像不清楚的旋律線，亦像九和弦介於大、小調之間的特色。莫內的畫作呈現了前所未見的天空、草地、水；德布西也創作出從未被聽過的不協和音的音色。畫上的水波盪漾轉化成音樂上的平行和弦，兩位大師對「水」的喜愛，主題的選擇，和氣氛的表現，都在在證明了繪畫對音樂的影響和關聯。

　　「印象主義」的繪畫與音樂在開始創造之初，都是拓荒者，其足跡的建立並不容易，到後來為世人認同與接受，使之地位確立，都歷經不少的堅持與努力。兩種藝術型態都代表著傳統的結束，現代的開始，地位同等的重要。由於背景及技巧的高度雷同，在莫內的畫中，我們彷彿聽見了德布西的音樂；而德布西的音樂中，也彷彿看到了莫內的畫。

譜例 2-1　德布西《雲》mm 11-15

圖例 2-1　莫內《印象・日出》1872 巴黎奧賽美術館

整理表 2-1 莫內畫作與河、水相關作品

莫內畫作與河、水相關作品			
標題有河、水		畫面有河、水	
1871	聖達姆附近的塞恩河	1868	樹蔭下
1871	泰唔士河與國會大廈	1868	遊艇
1872	盧安河岸的小舟	1871	聖達姆的風車
1874	莫內在船上的畫室	1872	帆船
1875	日落的河岸	1872	日出・印象
1877	亞嘉杜的河流	1873	鐵橋
1878	塞納河畔	1874	亞嘉杜橋
1881	塞納河	1874	帆船
1885	山水	1878	夏特島
1885	午前的塞納河	1880	拉瓦格的日落
1887	艾普特河上的泛舟	1880	維特尼之夏
1891	河畔的白楊木	1880	阿姆斯特丹
1896	吉威尼的洪水	1875	陽光下的帆船
1897	吉威尼附近的塞納河之最	1883	威爾南的教堂
1906	睡蓮・水景	1883	聖達姆附近的小舟
1923	池	1891	白楊木
1926	睡蓮與柳樹	1908	威尼斯風景
		1913	花拱門
		1919	睡蓮

整理表 2-2　莫內畫作與海相關作品

莫內畫作與海相關作品			
標題有海		**畫面有海**	
1864	奧夫魯附近的小造船廠	1866	聖達特勒斯的後院
1864	停泊在費康港的船	1867	聖達特勒斯賽舟
1867	哈佛港入口	1868	聖達特勒斯小屋
1868	哈佛港的防坡堤	1871	荷蘭的風景
1870	海邊	1882	斷崖
1882	海岸小屋	1886	荷蘭的風車
1883	艾特達海浪	1886	岩礁
1883	海		
1884	海邊的城市		
1889	礁石與海浪		
1897	海邊小屋		
1897	海岸		
1881	從斷崖看海		
1882	海邊斷崖		
1882	海景		
1885	艾特達海岸的船		
1888	安蒂浦附近的地中海		

第三單元
點描主義

Pointillism

第三單元　點描主義

壹　前言

　　「印象主義」的畫風，持續影響著部份巴黎畫家的思維，色彩和光依然是他們作畫時的主要考量；在秀拉（Georges Seurat 1859-1891）和希涅克（Paul Signac 1863-1935）的努力下，他們更深入色彩理論和光學領域的研究中發現，色彩的混合主要是利用觀賞者的眼睛，而非畫家手中的調色盤時，兩人將「印象主義」帶入另一境界，或稱「新印象主義」（Neo-Impressionism），亦有學者將之稱為「點描主義」（Pointillism）。而在音樂的領域中，現代音樂的流派主義亦有一支受到視覺藝術影響而逐漸成形的「點描主義」音樂；作曲家魏本（Anton Friedrich Wilhelm von Webern 1883-1945）亦在其他音樂家的努力、奠基下，成為音樂界「點描主義」的代表人物。

貳　點描主義的由來

一、美術

　　希涅克在秀拉的幫忙、協助與支持下，在 1884 年時另外創設了「獨立沙龍」（Salon des Indépendants）畫展，這個畫展的主要目的是不用審查，即可展出參展藝術家的作品，使得畫家在無拘束的前題下，有著更多的創作空間與自由。同年，當他們發現是眼睛將色彩混合而非傳統認知中的調色盤時，也共同認為以小的圓點來呈現畫作可以有最佳的效果，於是此種風格的作品亦在 1886 年 5 月參加了「第八屆－印象主義畫展」，在這次的展覽中（亦是「印象主義」

畫展的最後一屆），[22] 他們的繪畫技法與風格得到評論家亞塞奴・亞歷山大（Arsene Alexandre）在刊物《艾維奴曼》中給予的新〝封號〞，稱之為「新印象主義」，也由於〝小圓點〞是畫作的重要元素，[23] 另一評論家 Féliz Fénéon 亦將之稱為「點描主義」，但在爾後的發展中，希涅克與秀拉則偏好將此技法稱為「分光主義」（Divisionism）。[24] 至此，無論是「新印象主義」、「點描主義」或是「分光主義」只是名稱不同，實質上，師出同源。

二、音樂

音樂中的「點描主義」並非得名於任何特定作品或特定評論家，只能說是在因緣際會中，〝它〞自然的出現了。十九世紀末的音樂風已從先前的「調性音樂」（Tonal Music）轉為調性色彩模糊的「半音音樂」（Chromatic Music）；再進入二十世紀時，則出現了全然不強調調性的「非調性音樂」（Atonal Music），甚而「十二音音樂」（Twelved-Tone Music）與「序列音樂」（Searial Music）。

作曲家魏本的作品風格多數屬於二十世紀初期的上述樂風，強調「非調性音樂」中，每一個音都有著自身的獨特性和重要性，將創作基底音列的音分散於不同音域，除了不同音域的音高自身所表現的音色外，再配搭上不同音色，共構而成；這種以許多單音為基礎而創作成樂曲的原理，與繪畫的「點描主義」理論，不謀而合，因而得名。[25]

[22] 潘東坡，20 世紀美術全覽，28。

[23] 何政廣，歐美現代美術（台北：藝術家出版社，1994）20。

[24] Amy Dempsey, Styles, Schools and Movements：An Encyclopaedic Guide to Modern Art（London：Thames & Hudson Ltd., 2002）27。

[25] Nicolas Slonimsky, 〝Pointillism〞, Webster's New World：Dictionary of Music, Richard Kassel ed.（New York：A Simon & Schuster Macmillan Company, 1998）398。

參　創作理論基礎與技巧

一、美術

　　「點描主義」的立基論點是將所謂的〝調色盤〞，從具體實物改為較抽象的〝眼睛〞，其實是利用「視覺混頻」（Optical Mixture）的原理而來，這表示當人與畫作在一定距離時，眼睛會將畫作上的色點調合，因此可看到畫家表達的色塊、圖像和輪廓。[26]

　　另外，他們也發現將色料在調色盤中混合，會降低色彩原本可呈現的亮度與彩度，而這樣的理論早在 1839 年時，謝弗勒氏即曾發表過文章〈色彩同時對比的法則〉，給予了強而有力的後盾。因此，希涅克在 1899 年所出版的書籍《從德拉克洛瓦到新印象主義》（From Eugène Delacroix to Neoimpressionism）中，即可領略出他與秀拉共構出的「點描主義」理論。[27]

二、音樂

　　雖然說，音樂中的「點描主義」從繪畫借名而來，但音樂在自身的發展過程中，仍有些作曲技巧為魏本爾後的曲風埋下伏筆。先是在德國後「浪漫樂派」大師理查‧史特勞斯（Richard Strauss 1864-1949）的作品中，已有蹤跡。史特勞斯在 1897 年時創作的交響詩《唐吉訶德》（Don Quixote）中，當主角在面對羊群（但幻想成排山倒海而來的大軍壓境）時，音樂在一特定音高上，以不同的樂器用不等的音值輪替出現；[28] 這種在長音上以不同樂器音色的表現手法，與先前的長音處理方式，顯然不同。

[26] 羅夫‧梅耶，貓頭鷹編譯小組譯，〝Pointillism〞，藝術名詞與技法辭典（台北：貓頭鷹出版社，2002）348。

[27] 潘東坡，29。

[28] Marie Stolba, The Development of Western Music, 558.

　　約莫 15 年後，另一奧國作曲家荀白克（Arnold Schoenberg 1874-1951）在他於 1911 年所撰寫的書《和聲學》（Harmonielehre）中，首次提出了與史特勞斯技巧類似的名詞「音色旋律」（Klangfarbenmelodie）。[29] 荀白克在作品中的旋律線條，由不同樂器的不同音色架構而成；換言之，所謂的旋律分散於各個不同的聲部中，由各聲部不同的樂器音色共同表現出旋律。甚而，在某個旋律音上以多於一種樂器共同演奏，使音樂在耳內自然融合在一起，在思維邏輯上，與繪畫的「點描主義」不謀而合，再傳至他的弟子魏本時，音樂的「點描主義」衍然成型。[30]

　　魏本的作品中，以一個個單獨分開的音組合成旋律，有別於以往傳統印象中的〝如歌的旋律〞。他常以非常簡約的音樂素材，數量不多的樂器；配器的組合也一反常規，多數令人〝意想不到〞；樂器使用的音域也以其較〝不尋常〞的音高為主；這些方式都顯示出魏本對音色的重視與思量。有時，在不同聲部間以對位的手法處理，以不同的樂器演奏，讓不同的音色加添不同的意境；而且每個音每次出現的音值都較短暫，給人點狀的感覺；這些都是使魏本成為「點描主義」代表人物的要素。[31]

肆　代表人物與作品

一、美術

　　「點描主義」的主要代表人物首推秀拉，而其畫作《星期日午後的嘉特島》（Sunday Afternoon on the Island of La Grande Jatte）更是經典代表作品【見圖3-1 秀拉：星期日午後的嘉特島 Sunday Afternoon on the Island of La Grande Jatte

[29] Don Randel ed., The New Harvard Dictionary of Music, 430-431.

[30] Joseph Machlis and Kristine Forney, The Enjoyment of Music, 9th ed.（New York：W. W. Norton & Company, 2003）530-531。

[31] Milo Wold, Gary Martin, James Miller and Edmund Cykler, An Outline History of Western Music, 197。

1886　205.7x305.8cm　芝加哥當代美術館】。秀拉運用大小一致的色點，描繪塞納河畔中產階級的巴黎人在星期日午後的休閒活動，但整個畫面予人平靜、安詳的特質，全然無法感受到〝動作感〞。[32]

　　這樣的作品沒有動力，但有著朦朧的美，彷彿是電影中〝夢〞的畫面，這樣的夢幻世界與真實、自然的世界開始脫節，無怪乎被稱為「新印象主義」。「點描主義」的畫面，由無數的小點構成，完全看不到線條，但依然有著清晰的架構與佈局。秀拉的〝點〞走的是小與細緻的方向，而後輩希涅克則是以較大的點交錯排列而成，畫面上清楚可見的筆觸，給了秀拉作品中沒有的〝動力〞，也影響了「後印象主義」（Post-Impressionism）大師梵谷（Vincent Van Gogh 1853-1890）在筆法上的突破。[33]

　　整體而言，承襲著「點描主義」畫風的還有其他畫家如：畢莎羅（Camille Pissarro 1830-1903）、羅特列克（Henri Marie Raymond de Toulouse-Lautrec 1864-1901）和貝納德（Emile Bernard 1886-1941）。[34] 除了法國地區外，也影響了義大利藝術家 Gaetano Previati（1852-1920）和 Giovanni Segantini（1858-1899），這樣的影響也給了「未來主義」（Futurism）一個發展的起點。而「點描主義」影響所及，並不僅止於「未來主義」，爾後的「新藝術」（Art Nouveau）、「風格主義」（De Stijl）、「歐爾飛斯主義」（Orphism）、「超現實主義」（Surrealism）、「抽象表現主義」（Abstract Expressionism）和「普普藝術」（Pop Art）的作品都潛藏著「點描主義」的因子。[35]

二、音樂

　　從理查・史特勞斯到荀白克，再傳到弟子魏本的身上，與繪畫「點描主義」的相似創作技法得到了樂界的認可，曲風的獨特性，也為自己在音樂發展的路

[32] Milo Wold, et al. <u>An Introductiduction to Music & Art in the Western World</u>, 264.
[33] 馮作民，<u>西洋繪畫史</u>，197-198。
[34] Denise Hooker, ed. <u>History of Western Art</u>, 339.
[35] Dempsey, 29-30.

途上留下不可抹滅的足跡。

　　魏本的音樂創作作品約可分為四期，從「後浪漫主義」風格、無調性簡約風、到早期「十二音列」曲風而至成熟「序列主義」時期，[36] 雖說以「十二音列」為基底創作的樂曲與「點描主義」的相近有著先天上的優勢，但從魏本前期的作品中，已可預視「點描主義」的存在。

　　早先的後浪漫風格（1899-1908），創作多屬調性音樂，但此時期最成熟的作品之一的管弦樂曲《帕薩喀牙舞曲》（Passacaglia, Op. 1, 1908）其較分散的旋律已有了「點描主義」的特色。第二期的無調性簡約風（1909-1926）則有更多的作品為「點描」風格傾向，如弦樂四重奏的《六首音樂小品》（Six Bagatelles, Op. 9, 1913）和《五首管弦樂小品》（Stücke für Orchester, Op. 10 1913）兩部作品為代表。[37] 以弦樂四重奏的《六首音樂小品》為例，其中第五首，全曲加入弱音器彈奏，在僅有的 13 小節中所表現的力度變化極為些微，由於全曲僅 13 小節，其旋律線不像制式的型式，有著如歌似的旋律。無論那一聲部都有高比例的休止符出現，例如，第一與第二小提琴有 9 小節、中提琴有 7 小節、大提琴有 11 小節出現了休止符，不難想像所謂的旋律線是由不同聲部共構而成，無論從樂曲上或樂譜上都可看出其「點描主義」的特質【見譜例 3-1　Webern 弦樂四重奏《六首音樂小品 No. 5》】。

　　再論，《五首管弦樂小品》中的第三首有個詩情畫意的標題〈湖畔的夏日早晨〉（Summer Morning by the Lake），樂曲的開始和結束處都有一持續的長音值和弦出現，魏本在上方加註 "和弦色彩"（Chord Colors）和 "變換和弦"（The Changing Chord），並在配器上以不同樂器的音色共同變換、架構出和弦色彩。[38] 至此，「點描主義」（Pointillism）已開始用來形容魏本的作品；[39] 較鬆散的音樂織度，甚而有點支離破碎的旋律，再加上許多單點音高的音色變化，都是音樂「點描

[36] Mark Morris, "Anton Webern", The Pimlico Dictionary of Twentieth-Century Composers （London：Pimlico Publisher, 1999）39-34.

[37] 林勝儀譯, "Anton Webern", 新訂標準音樂辭典，2000-2001。

[38] Stolba, 597-598.

[39] Stolba, 602。

主義」的最佳註腳。[40]

　　第三期的早期「十二音列」風格（1922-1935）和最後的成熟「序列主義」時期（1936-1945）[41] 的許多作品中,「十二音列」風格的《交響曲》（Symphony, Op. 21, 1928）為經典代表作。作品雖是〝交響曲〞類,但它的編製和長度都和當時多數的交響曲有著極大的反差。首先,在配器上,魏本僅用十支樂器來演奏,而且這些樂器的組合型式,也算是前所未有【見譜例 3-2　Webern《交響曲, Op. 21》I】;[42] 在譜例的總譜上可知使用的樂器由上而下為豎笛、低音豎笛、兩支法國號、兩支豎琴、兩支小提琴、中提琴和大提琴。全曲僅有兩個樂章,演奏的時間不長;由於音符較開散、空洞,選擇的音列也常有同音異位的情形,這些也是使這首樂曲具有「點描」風格的因素。[43] 第一樂章與第二樂章使用同一音列,而第二樂章的曲式主題與變奏（7 個）和尾奏（Coda）中,第三和第五變奏又是公認「點描主義」風格最明顯的段落。[44] 此種曲風的成敗因素除了作曲家之外,演奏的好與壞亦是重要的關鍵點。魏本同意的認為當他的音色變化理念沒有適當的被演奏出時,樂譜所呈現的只是一個一個的音。[45]

　　繼魏本之後,亦有作曲家延續著這樣的作曲風格。德國作曲家史托克豪森（Karlheinz Stockhausen　b. 1928）的樂曲《縱橫之嬉戲》（Kreuzspiel, 1951）與《對位》（Kontra-Punkte, 1953）中,旋律或節奏不再是創作的中心,音高與音色的變換才是主導樂曲的要素,點描技法清晰可見。[46] 法國作曲家布烈茲（Pierre Boulez　b. 1925）混合了「點描」方式與序列音樂於作品《無主人的槌子》（Le Marteau sans maître, 1957）;[47] 同時期的美國作曲家許勒（Gunther Schuller　b.

[40] Robert P. Morgan, Twentieth-Century Music：A History of Musical Style in Modern Europe and America（New York：W. W. Norton ＆ Company, 1991）81-82.

[41] 林勝儀譯,2000-2001。

[42] Marie Stolba ed., The Development of Western Music：An Anthology, Volume III：Late Nineteenth Century & Twentieth Century（Dubuque, IA：Wm. C. Brown Publishers, 1991）284.

[43] Robert P. Morgan, 82.

[44] Joseph Machlis and Kristine Forney, 532.

[45] Jan Swafford, The Vintage Guide to Classical Music（New York：Vintage Books, 1992）446.

[46] Marie Stolba, The Development of Western Music, 638.

[47] Donald J. Grout and Claude V. Palisca, A History of Western Music, 726.

1925）在作品《轉換》（Transformation, 1957）裏，更是將「點描」、「音色旋律」和「爵士」（Jazz）融合於一體。[48]

　　而蘇俄地區的愛沙尼亞（Estonian）作曲家 Arvo Part（b. 1935）的作品《拼貼主義 B-A-C-H》（Collage on the theme B-A-C-H, 1964）亦見「點描主義」特色於其中。[49] 六〇年代以後仍然受到「點描主義」影響的作曲家依然不在少數，他們包括有盧托斯拉夫斯基（Witold Lutoslawski 1913-1994）、克瑟納斯基（Yannis Xenakis　b. 1922）、李給替（György Ligati　b. 1923）、克倫姆（George Crumb　b. 1929）、卡格爾（Mauricio Kagel　b. 1931）和潘德雷茨基（Krzysztof Penderecki　b. 1933）等作曲家。[50]

伍　結語

　　「點描主義」的得名，在繪畫上經由畫展從評論家的觀後心得而至；音樂上則是因其風格和技法與繪畫雷同而〝順理成章〞的共用同一名稱。在技巧、理論上的最大突破則是改變了感官上的賞析媒介，以往在調色盤上混合色料，眼睛只須用來〝看〞畫，而此處則是利用眼睛的光學理論將色彩融合，呈現畫面；音樂上以較少數的樂器演奏，在每個音色都可單獨分辨之餘，以耳朵做混音的工作，得到作曲家所欲表現的音色。再者，色彩的要求亦是兩大學派的發展重點，為求不降低色盤混合後的亮度，改以原色與不同筆觸於畫面上，來達成所須之效果；至於如何在音樂上創造出更多的色彩，作曲家以不同的配器和有別於制式的常用音域來配搭、使用，亦使音色有著突破性的改變。

　　「點」這個關鍵意念，也成為主導著各自發展的基本因素。在繪畫上，已不復見一片、一片的大色塊，取而代之的是小小的點；音樂上亦復如是，不再是一段、一段的樂句，改為零散分佈的點狀音符。以「線」而言，在畫作上完全沒有所謂的〝線條〞可言；而音樂的旋律雖以音列為基礎，但它的音符散置

[48] Grout, et al., 775.
[49] Eric Salzman, Twentieth-Century Music : An Introduction,（New Jersey : Prentice Hall, 1988）212.
[50] Grout, et al., 724.

於不同聲部，拆得〝七零八落〞，也沒了先前有的順暢線條。就「面」而論，畫作的構圖清晰，畫面的圖像明確，畫家的巧思佈局躍然畫布；音樂的「面」就等同於曲式，音樂家選用的曲式在樂譜上亦不難分析、發現。

「點描主義」的繪畫與音樂在歷史上的評價與地位不盡相同，繪畫大師秀拉的作品仍是現代人公共空間、室內迴廊中吊掛賞析的選擇藝術品之熱門強項；音樂家魏本的音樂作品卻不見得是襯底音樂、聆賞放鬆的最佳選擇。但無論實際的運用或出現率高低，均不改二者在自身學理範疇內的原創性、重要性和啟發性。

兩個學派以先前的理論為發展的起點，再加上各自領域中的探索與研究，終使其獨特的風格與技法得以在持續發展的學術洪流中，揚名立萬。

譜例 3-1　Webern 弦樂四重奏《六首音樂小品 No. 5》

譜例 3-2　Webern《交響曲 Op. 21》I

圖例 3-1　秀拉《星期日午後的嘉特島》1886 芝加哥當代美術館

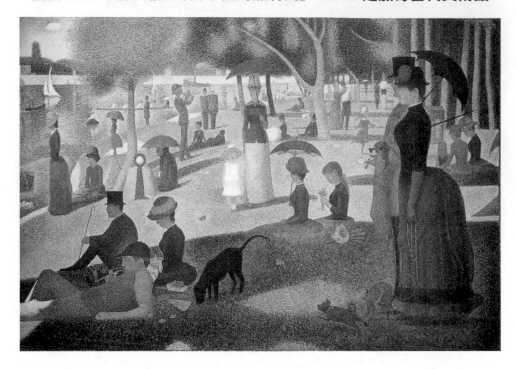

第四單元
原始主義

Primitivism

第四單元 原始主義

壹 前言

　　以現代人的語言習慣用法中，如果稱呼某民族或文化為〝原始的〞，似乎有著對其他文化的嘲諷、戲謔之意，也有著些許以自我為中心，唯我獨尊之嫌。若將時空往前推至二十世紀更替之際，當時的藝文界則瀰漫著一股濃濃的「原始主義」（Primitivism）風，青年畫家想從既有的傳統理論包袱中，找出不同的畫風，而受到其他民族的民俗藝術影響。在這之中，深色人種文化又左右著許許多多的藝術家，從「後印象主義」（Post-Impressionism）、「野獸主義」（Fauvism）到「立體主義」（Cubism）的畫作中，均可發現這類風格的作品，以「後印象主義」畫家高更（Paul Gauguin 1848-1903）為例，在他的許多創作中，以波里尼西亞島系列（Polynesian Islands）的畫作，最為知名。而真正所謂的「原始主義」（Primitivism）畫派的作品，因其樸素、寫實的特色，有時亦被稱為「樸素派」。[51]

　　同樣的，在幾近同時期的音樂發展中，由於十九世紀後期「國民樂派」（Nationalism）所倚重的「民俗主義」（Folklorism）奠基，到了二十世紀更進一步的以「原始主義」為創作基調，發展出有別於以往的音樂風格。當然，「原始主義」這樣的稱謂，是否合適，有無貶抑其他民俗文化之嫌，仍是許多學者爭議、討論的議題。美國現代音樂學者 Robert P. Morgan 亦曾為此表示過看法，他說：「民謠音樂是共同的創作，是仍舊呼吸著清新空氣的質樸人民未被影響的表情且未被都市工業化的影響接觸。」[52]

　　Morgan 的註解中，所強調的是民族所保有的固有精神與特色，並未因著時

[51] 何政廣，歐美現代美術（台北：藝術家出版社，1994）37-28。

[52] Robert P. Morgan, Twentieth-Century Music：A History of Musical Style in Modern Europe and America（New York：W. W. Norton & Company, 1991）106.

間的前進，空間的縮短而受其他文化影響，改變了原貌。當我們以這樣的想法與信念來看待、稱呼「原始主義音樂」時，其實也可以是種對他們的尊敬。當學者 Fred Plotkin 在書中明確的表示，許多的視覺藝術的確影響著音樂藝術的發展，視覺藝術的「原始主義」與音樂藝術的「原始主義」是否存在著任何共同性？在定義與由來上又是否雷同？兩者的創作理念有著何種交集？都是值得探討、瞭解的課題。以文獻考察資料比對的方式，從基礎理論著手，將與「原始主義」相關或相似的畫風樂派一併討論，期對繪畫與音樂間的關聯性更有深層的認知。

貳　原始主義的由來

一、美術

一如前言所提及，「原始主義」畫派從「後印象派」源起，而至「野獸派」（Fauvism）和「立體主義」（Cubism）的大師作品有著密切的關連性，此處將一併探討，以期有較全面性的瞭解。

（一）後印象派（Post-Impressionism）

「後印象派」是 1911 年時，塞尚（Paul Cezanne 1839-1906）、梵谷（Vincent Van Gogh 1853-1890）和高更（Paul Gauguin 1848-1903）的作品在倫敦展覽（當時三位大師均已辭世），英國藝評家佛萊（Roger Fry 1866-1934）首次用此一名稱來形容他們的作品，因而得名，慣以用之，沿用至今。[53]

（二）原始主義（Primitivism）

十九世紀晚期的業餘畫家，作畫純為興趣，被稱為「星期日畫家」（Sunday

[53] 何政廣，25。

Painters），爾後又有另一別稱「素人畫家」。這些畫家並無特定組織或共同的教條，但作品有著相同的傾向和特色，即是單純、樸實和天真的畫風，不受其他畫家的影響，常被冠以「原始主義」或「樸素主義」的通稱。[54]

（三）野獸主義（Fauvism）

1905 年的巴黎，許多青年畫家為了反抗官辦「春季沙龍」的守舊，而自行另外創設較自由、大膽的「秋季沙龍」（Salon d'Automne），當時的藝評家沃克塞爾（Louis Vauxcelles）來參觀展覽，會場中有一馬爾肯（Albert Marquet 1875-1947）模仿義大利文藝復興大師杜納得勒（Donatello 1386-1466）的雕刻作品《小孩頭像》，沃克塞爾毫不客氣語帶嘲諷的說著：「看！野獸裏的杜納得勒。」[55] 因此，「野獸主義」就成了這群畫風相較性前衛的畫家代名詞。

（四）立體主義（Cubism）

1908 年的「秋季沙龍展」，「野獸主義」的馬諦斯（Henri Matisse 1869-1954）在看完勃拉克（Georges Braque 1882-1963）的作品後，挪揄的形容他的畫作只是在〝描繪立方體〞，沃克塞爾便引用且以「立體主義」稱之。而其真正被多數人接受，成為流派則是在 1911 年。隔年 1912 年時，正式在巴黎成立「立體主義」集團，舉辦展覽，並由詩人阿波利奈爾（Guillaume Apollinaire 1880-1918）正式為其命名。可是，「立體主義」在 1913 年舉辦第三次團體展後，隨即解散。[56]

二、音樂

二十世紀的「原始主義」可說是源起於十九世紀後半期的「國民樂派」，依其不同的創作訴求，可分為三類型：以當地的民謠、舞曲特色融於作品中，如李斯特（Franz Liszt 1811-1886）的《匈牙利舞曲》（Hungarian Rhapsodies）；注

[54] 何政廣，37。
[55] 何政廣，40。
[56] 何政廣，51。

意當地語言的特色和民謠的保存，如捷克作曲家揚納捷克（Lros Janacek 1854-1928）；和以本國相關之人物、故事或主題為創作題材，如葛令卡（Mikhail Glinka 1804-1857）的作品《沙皇的一生》（A Life for the Tsar），和史麥塔納（Bedrich Smetana 1824-1884）的經典名作《我的祖國》（Ma Vlast）。[57]

　　到了二十世紀，學者 Hans Heinz Stuckenshmidt 提出新的想法，將原本簡單的「民俗主義」改以「新民俗主義」（Neofolkism 或 Neofolklorism）稱之，並將作曲家與之相關的創作論點，更具體的說明。此處仍然可分為三種類型：以民謠為本，提供作曲家擁有自我性格、民族認同的曲風，如揚納捷克、巴爾托克（Béla Bartok 1881-1945）、高大宜（Zoltan kodaly 1882-1967）和佛漢威廉士（Ralph Vaughan Williams 1872-1958）；第二類型則是以調式（Mode）或五聲音階（Pentatonic）為基礎的民謠音階為藍本，激發作曲家對仿古或「異國主義」（Exoticism）的追求，如德布西（Claude Debussy 1862-1918）、巴爾托克和佛漢威廉士；第三類型是利用民謠節奏的重複性（Ostinato）、混拍性（Mixed Meter）和不對稱性（Asymmetric Rhythm），給予作曲家運用和發揮的空間，如史特拉汶斯基（Igor Stravinsky 1882-1971）和巴爾托克。[58] 而音樂常被以「原始主義音樂」稱呼的，則非史特拉汶斯基與巴爾托克莫屬了。但即使如此，並非所有的音樂學者都認同，使用「原始主義」一詞，在可檢視的文獻資料中，並未見任何一位特定學者將之運用於音樂領域。可能的推測是史特拉汶斯基與巴爾托克創作的音樂中，有許多的民謠要素，而樂思技巧的理論又與繪畫的「原始主義」有著相似雷同處而得名。

[57] Marie Stolba, <u>The Development of Western Music</u>（New York：McGraw-Hill Company, 1998）526.

[58] Otto Karolyi, <u>Introducing Modern Music</u>（New York：Penguin Books, 1995）297.

參　創作理論基礎與技巧

一、美術

　　「原始主義」從十九世紀末期開始，藝術家試圖保留、遵照特定地區民族的傳統生活模式，以這些未經世代變遷的民族藝術為參考主體，並且以當地最隨手可得之材料為創作素材。就當時歐洲傳統背景而論，較吸引他們的以大洋洲或非洲的文化為最。[59]

（一）後印象派

　　「後印象派」的大師中，以高更的作品風格有著最濃烈的「原始主義」風格。高更在四十多年的巴黎生活後，對於所謂的〝文明生活〞開始感到厭倦，自然樸實的原始生活成為他的期望。1891 年他到了大洋洲東南部的大溪地島，與當地住民的交流、往來和觀察，都成了他創作的最佳題材。[60] 畫作中，高更的筆觸外放，色彩鮮豔，不再拘泥光影效果，回歸真實、質樸的原始感動，大陸學者易英更在書中直接描繪高更：「從思想到藝術風格都是一個典型的原始主義者。」進而影響了「原始主義」、「立體主義」和「野獸主義」的畫作題材，實為這一系列「原始主義」風格的先驅。[61]

（二）原始主義

　　「原始主義」的技法，獨樹一格，獨特之處不在於深奧的科學根據，而在於自我風格的堅持。他們的畫作樸素，不受他人影響，多數未進入美術學校學

[59] 羅夫‧梅耶。貓頭鷹編譯小組譯。〝Primitive〞藝術名詞與技法辭典（台北：貓頭鷹出版社，2002）362。
[60] 何政廣，28。
[61] 潘東波，20 世紀美術全覽（台北汐止：相對論出版，2002）40。

63

習，亦未曾受過專業訓練，屬於無師自通，自我摸索型的藝術家。由於畫作風格的獨特，不時受到當時其他畫家有意無意的嘲諷，不以為意的他們，堅持著自己的風格。潘東波在著作的書中如此形容著：「沒有高深理念，也不刻意成為什麼派別，靠的是一般童稚般對自然的誠懇模寫，以及一絲不苟的專注而無師自通的筆調...。」[62]「原始主義」的主要代表人物是亨利·盧梭（Henri Rousseau 1844-1910），其他畫家尚有維凡（Louis Vivin 1861-1936）和摩西婆婆（Grandma Moses 1860-1961）。[63]

（三）野獸主義

1905 年開始得名的「野獸主義」，每年的畫展都獲得許多的迴響，到了 1908 年時，可謂為其巔峰之年。「野獸主義」的崛起是對當時缺乏動感與生命力的「印象主義」反抗的表現，他們以紅、青、綠和黃等顯眼的顏色作畫，再加上不假思索的大膽筆觸和簡單的線條構圖，不在乎客觀的形體，而以主觀的認知主導，也間接的隱呈著「原始主義」的風格。「野獸主義」的重要大師是馬諦斯（Henri Matisse 1869-1954）、甫拉曼克（Maurice de Vlaminck 1876-1985）和德朗（André Derain 1880-1954）三位之外，尚有盧奧（Georges Rouault 1871-1958）和馬爾肯（Albert Marquet 1875-1947）等畫家。[64]

（四）立體主義

「立體主義」所追求的是一種簡單的感覺外，也深受非洲黑人雕刻的影響。畫家在作畫時將物體改由平面和立體的幾何圖形呈現，這樣的想法是受到塞尚的影響，因為他曾說過：「自然界的物像皆可由球形、圓錐形和圓筒形等表現出來。[65]「立體主義」的大師首推畢卡索（Pablo Picasso 1881-1973）和勃拉克（Georges Braque 1882-1963），尚有其他畫家亦為「立體主義」風格，如古里斯

[62] 潘東波，148。
[63] 羅夫·梅耶，362。
[64] 何政廣，40-42。
[65] 何政廣，50。

（Juan Gris 1887-1927）、德洛涅（Robert Delaunay 1885-1941）、佛里奈（Roger de La Fresnaye 1885-1925）、勒澤（Fernand Leger 1881-1955）和羅蘭珊（Morie Laurencin 1885-1956）等。[66]

二、音樂

「原始主義」音樂的創作技法已約略於前項說明，而這一系列從「國民樂派」、「民俗主義」到「原始主義」的界線已越來越模糊；二十世紀的作曲家有的仍以自己國家或成長地區的民謠為創作基礎，布瑞頓（Benjamin Britten 1913-1976）以英國民謠曲調的組曲《逝世時光》（A Time There Was, Op. 90, 1975）和早期以英國漁村為背景而創作的歌劇《比得·葛萊姆》（Peter Grimes, 1945）；西班牙作曲家法雅（Manuel da Falla 1876-1946）創作與西班牙相關的作品如管弦樂曲《西班牙花園之夜》（Noches en los jardines de Espana, 1915）、鋼琴曲《四首西班牙小品》（4 Piezas espanolas, 1906）和歌曲《七首西班牙民歌》（7 Canciones populares espapanolas, 1914）；和俄國作曲家哈察都量（Aram Khachaturian 1903-1978）的《蓋雅涅》（Gayane, 1942）。無庸置疑，不可否認也不容遺忘的兩位屬於同類型的作曲家是俄國的史特拉汶斯基和匈牙利的巴爾托克，兩位大師與「原始主義」的關聯性將於下一項目深入討論。

另外有一類型的創作，則較屬於〝意識形態〞類，作品並未實際使用本國的歌謠，但樂風與先前的本國前輩有著同樣的路線，最知名的要屬「法國六人組」（Les Six），成員包括有以米堯（Darius Milhaud 1892-1974）、奧乃格（Arthur Honegger 1892-1983）為中心，再加上杜瑞（Louis Durey 1888-1979）、泰菲爾(Germaine Tailleferre 1892-1983)、奧立克(Georges Auric 1899-1983)和蒲朗克(Francis Poulenc 1899-1963)等六人。這群年輕的音樂家從 1917 年開始，即經常聚會、討論，舉行音樂會，當時的樂評家柯雷(Henri Collet 1885-1951)給了他們

[66] 何政廣，51。

「六人組」的稱謂，將之與「俄國五人組」做了平行隱喻。[67] 這幾位作曲家在音樂的技法上與世紀初的「印象樂派」有著不可切割的關連性。

　　爾後的「原始主義」逐漸跳出自家花園的範圍，開始捕捉其他文化質樸、動人的一面，成為作品的動機，此一方向與美術「原始」各派的發展極為類似。美國作曲家柯普蘭（Aaron Copland 1900-1990）以墨西哥（Mexico）為靈感，創作《墨西哥沙龍》(El Salon México, 1936)；以及卡爾奧福(Carl Orff 1895-1982)於同年以節奏變化為著的《布蘭詩歌》(Carmina Burana)。墨西哥作曲家雷蔚塔斯（Silvestre Revueltas1899-1940）以非洲－古巴（Afro-Cuban）特有的聲響效果和節奏，創作了《森塞馬亞》(Sensemaya, 1938)。[68]

　　後來的「極簡主義」（Minimalism）作曲家中，賴克（Steve Reich b. 1936）曲風受非洲及印尼巴里島的影響，而葛拉斯（Philip Glass b. 1937）作品中更呈現印度、非洲、搖滾和爵士的多元混合風。[69] 1945 年之後，這股「原始主義」風除了現身於「極簡主義」外，依然影響著樂壇，在歐洲以外其他地區的作曲家，如貝里歐(Luciano Berio b. 1925)、凱吉(John Cage1912-1992)、梅湘(Olivier Messiaen 1908-1992）和史托克豪森（Karlheinz Stockhausen b. 1928）的作品仍然透露出這樣的訊息。[70]

肆　代表人物及作品

　　在約略知曉「原始主義」在美術和音樂上的創作理論後，我們將以之為基礎，檢視藝術家與音樂家的作品，更貼近的印證其相互間的共通處。

一、美術

[67] Joseph Machlis and Kristine Forney, The Enjoyment of Music（New York：W. W. Norton & Company, 2003）534.
[68] Machlis, 557.
[69] Machlis, 689.
[70] Karolyi, 299.

（一）後印象派

「原始主義」的源起，與高更的大溪地之旅，有著密切的關係，然而到大溪地的成行，並非偶發事件，嚴格而言，是〝有跡可尋〞的。高更的母親是祕魯人，為了躲避年幼時期法國不安的政治情勢，曾避居祕魯，直至 1855 年七歲時才返回法國，再加上成年後成為船員，環遊世界，這樣浪跡天涯的潛在因子亦使他有著不同的人生觀。第一次出國尋找畫作靈感是在 1886 年時，到大西洋上的法屬小島布列塔尼（Brittany），隨後一次次的遠行將高更的眼界拓展至中美洲的巴拿馬和加勒比海的馬丁尼克島等不同於歐洲的生活環境。[71]

爾後的歲月在正式至大溪地居住後，世界開始不同了。高更發現這兒的一切完全異於巴黎，民俗也好，風光也罷，無一不是作畫的好題材。在畫作中，當地原住民的深色皮膚、服裝風格、豐厚双唇和烏黑長髮，全部活靈活現的出現在畫布上，這些充滿生命力，有原始感動的繪畫，從未見於歐洲畫壇，所引起的震撼可以想像，名符其實的開啟了「原始主義」的大門。高更亦將當地的生活經驗寫成書《諾諾》（Noa Noa），足見那三年的大溪地生活對其影響之深遠。[72]

高更這一系列的作品，無論是畫作的主題、鮮豔的色調和扭曲的線條，都被法國本土的藝術家視為野蠻不細緻的畫風，而十三、四歲少女的半裸作品更被認為是不道德的行為；當然，亦不乏欣賞、認同他的有志之士。這些在當時〝前衛〞的作品，得到的是毀譽參半的評價。[73]

（二）原始主義

行文至此，讀者或許已發現，在諸多與「原始主義」相關連的派別中，就屬「原始主義」本身的〝原味〞最少，無怪乎另有學者以「樸素派」稱之，似乎更貼切。儘管如此，我們仍舊能在盧梭的知名畫作《睡眠的吉普賽人》（The Sleeping Gypsy, 1897）中找到相符之處【見圖 4-1　盧梭：睡眠的吉普賽人 The

[71] 吳介祥，<u>恣彩歐洲繪畫</u>（台北：三民書局，2002）177。
[72] 馮作民，206。
[73] 吳介祥，181-182。

Sleeping Gypsy 1897 129.5x500.7cm 紐約現代美術館】。[74] 美國知名的藝術學者 H. Arnason 和 M. Parther 在他們的著作中,這麼形容這幅畫,他們說:「《睡眠的吉普賽人》是現代繪畫藝術中最熱門且最神奇的作品。」[75]

　　的確,經由盧梭這幅在 1897 年的作品,爾後的藝術家所創作的畫作,已有別於十九世紀或先前的風格,它確實是幅開啟現代藝術大門的入門作品之一。而其神奇之處就在於一種氣氛的營造,畫面中空曠的孤獨感,直逼近看畫的人,這種前所未有的氛圍令人處於窒息與摒氣之間。至於「原味」為何?畫中的主角獅子與深色膚色的吉普賽人很快的令人聯想到非洲,而其簡單的構圖和質樸的畫感,都可以是「原始主義」的最佳代言人。

（三）野獸主義

　　「野獸主義」大師馬諦斯(Henri Matisse 1869-1954)的人生中經歷了兩次世界大戰,而每次大戰前世界局勢的動盪與不安都帶給人們不同的衝擊,身為藝術家的馬諦斯相較於常人,他的感覺應遠超過其它人。「野獸主義」得名於 1905 年,同年,愛因斯坦(Albert Einstein 1879-1955)提出《相對論》;1913 年美國福特公司製造出第一部汽車;紐約與芝加哥的〝摩天大樓〞開始向上爬昇;[76] 面對改變的生活環境,也刺激了藝術家的改變;再加上當時的攝影已普遍,在畫作中避免〝複製物體〞就成了當急之務。而當時整個畫壇幾乎都被非洲有動力、活潑、奔放的藝術觀影響著,成就出馬諦斯的名作《舞蹈》【見圖 4-2　馬諦斯 《舞蹈》The Dance 1910　260x391cm 聖彼得堡艾米塔吉美術館】。[77] 畫中的女人手牽手,盡情盡興的扭轉著身體,已不復見先前繪畫的人形,如此簡單的造形再加上鮮豔的對比色調,給予賞析者極大的視覺震撼。平實的構圖下,傳達出張力,使舞者有生命力與動感;而使用的三種顏色,橘色、藍色和綠色,可謂

[74] 何政廣,37。
[75] H. H. Arnason and Marla F. Prather, History of Modern Art:Painting, Sculpture, Architecture and Photography(New York:Harry N. Abrams, Inc., 1998) 82.
[76] 張心龍,從名畫瞭解藝術史(台北:雄獅圖書股份有限公司,1996)108。
[77] 張心龍,110。

為革命性的〝初體驗〞外,更暗喻著「原始主義」的簡樸本質。

(四)立體主義

若說畢卡索(Palbo Picasso 1881-1973)是「立體主義」的首席大師,應該合情合理,而其較受「原始主義」影響的作品又以《亞維濃的姑娘們》(Les Demoiselles d'Avignon)為著【見圖 4-3 畢卡索:亞維濃的姑娘們 Les Demoiselles d'Avignon 1907 245x236cm 紐約現代美術館】。[78] 作品中的女生已不再有美麗、細緻的面容(與「野獸派」馬諦斯相仿),甚而畫作右手邊出現了較非洲風的面具,明顯的是受了黑人雕刻的影響。而身體軀幹的線條不若以前柔順,彷彿先被肢解過再重新組合而成,這似乎亦是「立體主義」創作的大原則,先切割再組合,此種特色在爾後的許多作品仍然可見;另一「立體主義」大師勃拉克的作品亦然。藝評家吳介祥如此說明著它的特色:「畢卡索把〝看到的〞和〝知道的〞融合在畫面中。他知道當他看到正面的臉孔時,也知道鼻子側面看起來的樣子,所以他把兩者合在一起。」[79]

許多藝評家認為,畢卡索的這幅作品,除了是他個人亦是「立體主義」的經典代表作外,它更是融合了過去與現代的作品。所謂的過去,指的是那強烈濃厚的〝非洲〞風,那種仍未被現代文明所影響的傳統地區;而所謂的未來,指的是繪畫的技巧,這種將人幾乎〝變形〞的狂放筆觸技法,亦為未來的美術世界開啟了另一扇大門。[80]

二、音樂

受到整個大時代藝文風氣的影響,「原始主義」的風潮除了與音樂界有了交集之外,更持續擴大著整個學習的範圍與方向。首先是逃亡海外的俄國作曲家史特拉汶斯基(Igor Stravinsky 1882-1971),他在法國與當時的繪畫界人士有著

[78] 何政廣,50。
[79] 吳介祥,226。
[80] Denise Hooker ed., History of Western Art(New York:Barnes & Noble Books, 1989)366.

許許多多的意見交流和影響；而這些對幾乎同時期但處於較〝弱勢〞文化的匈牙利作曲家巴爾托克（Béla Bartok 1881-1945）而言，促使他亦喚醒他的自身音樂文化保存與紀錄的重要性，並將之運用於創作中。兩位大師的作品都有著使之成為「原始主義」代表人物與作品的過人之處，而這些將過去與現在融合的樂曲，的確值得我們深究、探討。

（一）史特拉汶斯基（Igor Stravinsky 1882-1971）

法國作曲家梅湘曾經形容史特拉汶斯基是〝變色龍音樂家〞亦有其他音樂學者稱他為〝擁有 1001 種風格的人〞，[81] 無論前者或後者都說明著作曲家多元多樣的曲風。綜觀史特拉汶斯基的創作生涯，可將之分為四個時期，依序為習作時期（1898-1908）、原始主義（1910-1919）、新古典主義時期（1920-1945）和晚年的音列宗教音樂時期（1952-1966）。[82] 而在「原始主義」時期的重要作品則是一開始的三部芭蕾音樂《火鳥》（L'oiseau de feu, 1910）、《彼得洛希卡》（Petrushka, 1911）和《春之祭》（Le sacre du printemps, 1913）。[83]

在同一時期或日後的歲月中，依然不乏與俄羅斯相關之作品包括有無伴奏合唱的四首俄羅斯農歌名為《占碟》（Podbludniye, 1917）、鋼琴作品《五首淺易小品》（5 Pièces faciles, 1917）中的第三首〈巴拉拉卡琴〉（Balalaika）、獨唱歌曲《四首俄羅斯之歌》（4 Chants russes, 1919）、爵士風的《俄羅斯風詼諧曲》（Scherzo a la russe, 1944）、芭蕾《婚禮》（Les Noces, 1923）、歌劇《馬夫拉》（Mavra, 1922）和管弦樂曲《俄羅斯民謠的卡農曲》（Canon on a Russian Popular Tune, 1965）等作品。[84]

史特拉汶斯基得以在音樂史上揚名立萬，除了自身不可抹滅的音樂天份之外，與舞蹈家戴亞吉烈夫（Sergei Diaghilev）的相識，絕對是重要的轉捩點。兩人的初相見是在 1909 年時聖彼得堡（St. Petersburg）的一場音樂會，身為聽

[81] 林勝儀譯，新訂標準音樂辭典，1796。
[82] 林勝儀譯，新訂標準音樂辭典，1797。
[83] Stolba, 610.
[84] 林勝儀，1798-1799。

眾的戴亞吉烈夫，對於史特拉汶斯基所創作的音樂有著無限的感動，也因此開始了與戴亞吉烈夫所帶領的蘇俄芭蕾舞蹈團（Ballets Russes）的合作契機，更開始了史特拉汶斯基成為明日之星的一頁。[85]

隔年，1910 年時，兩人攜手合作的芭蕾《火鳥》於巴黎首演，由於音樂與劇情都有強烈的東方異國風（Oriental Exoticism），與當時的「原始主義」極其吻合，受到各界好評，也因此有機會與知名音樂家如德布西、拉威爾、薩堤和法雅等大師認識、交流。次年再度合作的作品《彼得洛西卡》，史特拉汶斯基加入他所熟悉的俄國民謠要素，亦獲得不錯的成績。

兩年後，1913 年，展演三度合作的作品《春之祭》，得到前所未有空前的回應，觀眾對全部東西的不認同，使得首演未完即匆匆結束。《春之祭》在 1913 年首演時，是使用那時剛落成的香榭里劇院，由蒙都（Pierre Monteaux）指揮，[86] 當時的文學家 Carl van Vechten 於現場寫下他所看到的一切，他說：「幕拉開不久後，觀眾開始吹口哨、鼓噪，甚而大聲建議怎麼演出才是正確的…」；而在包廂中的皇儲 Princesse de Pourtalés 也氣憤的說著：「我六十歲，但這是第一次有人敢如此愚弄我。」作曲家德布西希望大家安靜，使表演繼續；拉威爾則是大喊著「天才！天才」。[87] 是個什麼樣的表演，能造成如此兩極的反應呢？

音樂學者們常認為史特拉汶斯基的《春之祭》堪稱音樂界「原始主義」的代表作之一，樂曲中的複調性（Polytonality）、複節奏（Polyrhythm）、頑固模式（Ostinato）、對比的器樂音色、衝突的和聲效果和原始強烈的節奏，都不被接受。再加上舞台上的佈景設計、服裝和舞蹈也都被認為極為醜陋。感性而言，可能是觀眾對〝美〞的感覺（尤其是芭蕾）尚無法全然走出浪漫唯美的基調；但理性而言，整個表演從裏到外，幕前到幕後的一切配合是合宜的。[88]

1914 年時，《春之祭》以音樂會的方式受到認可、接受與肯定後，由於故事內容講述的是古俄羅斯斯拉夫人的獻祭、慶祝情節，與同時期繪畫的「原始

[85] Jan Swafford, The Vintage Guide to Classical Music, 406.
[86] 林勝儀，1796。
[87] Swafford, 410.
[88] Stolba, 610.

主義」宗旨和風格相符，因此「原始主義」開始被套用。[89]《春之祭》有一副標題《俄國異教徒場景》（Scenes of Pagan Russia），從這些標題不難想像整個詭譎不安的氣氛，或許為了達到這個目標，全曲有著許多不同以往的作曲方式，也使它成為二十世紀交響曲重要標的之一。

首先，在配器方面，史特拉汶斯基使用了空前的編制，無人能出其右，包括有 8 支法國號、5 支小號、各 5 支的木管樂器家族，打擊樂器和弦樂器家族。

在音色方面，使用全部的銅管和打擊來製造原始時代未開化的〝野蠻聲響〞；弦樂器不再扮演著給予〝抒情主旋律〞的角色，而是改以撥弦（Pizzicato）或下弓強調重拍，以〝打擊〞的身份出現，整個聲響是較粗糙，不細緻的。

旋律方面以蘇俄民謠風為主導，全音音階和八聲音階亦是使用的基礎；長而抒情的旋律此處不再，而改以片段式的為主。除此之外，作曲家亦使用樂器極高或極低的音域來演奏，不僅可增加不同的音色，亦可加添神秘的感覺，樂曲一開始的低音管獨奏樂段即為如此，而且此樂段在史特拉汶斯基的巧手下，動機發展與重覆精采無比【見譜例 4-1　史特拉汶斯基《春之祭》mm 1-17】。[90]潘皇龍在他的大作現代音樂的焦點中，對於這段旋律有極其詳細的分析，也由於作曲家的重疊運用，巧妙變化，許多音樂學者將之稱為〝音的魔術〞，[91] 此處將這些動機的關係，以更簡易的方式呈現，讀者當更能心領神會。至於和聲，在同一段落間極少變化，多以頑固型式（Ostinato）、延音（Pedal）和反覆（Repetition）來維持。

整首《春之祭》處處充滿了〝新〞的創作手法，而公認的最特別處是在節奏上的處理技法。在〈年輕女孩之舞〉（Dances of the Young Girls）的段落中，作曲家雖以 2/4 拍記譜，但卻一反傳統的重音分配，不再是以小節線後的第一拍為重音，每個半拍就是一拍點（Pulse），再以突強來表示幾個拍點為一組的

[89] 馬清，二十世紀歐美音樂風格（台北：揚智文化，1996）7。

[90] Marie Stolba ed., The Development of Western Music：An Anthology V. III（Dubuque, IA：Wm. C. Brown Publishers, 1991）290.

[91] 潘皇龍，現代音樂的焦點（台北：全音樂譜出版社，1999）75-76。

方式【見譜例 4-2　史特拉汶斯基《春之祭》之〈年輕女孩之舞〉mm 1-8】;[92] 不規則的拍點組合呈現出 9+2+6+3+4+5+3，這與 8 小節內共有 32 個半拍的數字吻合，如此方式，前所未見。隨後有些樂段，已不再受小節線的規範，自由的改變重拍和拍號，使小節線因音樂的須要而存在。

在樂段〈春之輪旋曲〉（Rounds of Spring）中，雖然是接近曲末，但短短的八小節中，共有 5 種不同的拍號【見譜例 4-3《春之祭》之〈春之輪旋曲〉mm 55-62】。[93] 其實，作曲家的旋律才是主導著拍號何置的主要因素。音樂學者 Stolba 更認為這些充滿了「原始主義」的節奏，和〈青年男女之舞〉（The Dance of the Youths and Maidens）更是影響「野獸主義」大師馬諦斯的名作《舞蹈》的主要靈感來源。[94]

史特拉汶斯基與戴亞吉烈夫的合作，並不僅止於這三部芭蕾，陸陸續續的未曾間斷，直至 1928 年時，為紀念柴可夫斯基（Pyotr Ilich Tchaikovsky 1840-1893）逝世 35 週年，兩人再次合作《妖精之吻》(Labaiser de la fee, 1928)，由於史特拉汶斯基以較快的時間完成創作，戴亞吉烈夫認為他不敬業，草草交差了事，兩人自此交惡，不再往來。[95] 史特拉汶斯基於 1971 年時病逝紐約，但他事前要求葬在威尼斯聖馬可島墓園（Island Cemetery of San Michele）的俄國園區，與戴雅吉烈夫長眠同處。[96] 許多的人事是非，在蓋棺論定後，一切再也不重要了，亦或許史特拉汶斯基早有此領悟，看空一切，彼此間的情誼仍是曾經的重要光環。

[92] Marie Stolba ed., The Development of Western Music：An Anthology V. III, 295.
[93] Robert P. Morgan ed., Anthology of Twentieth-Century Music（New York：W. W. Norton ＆ Company, Inc, 1992）134.
[94] Marie Stolba, The Development of Western Music, 509.
[95] 許鐘榮編，古典音樂 400 年：現代樂派的大師（台北新店：錦繡出版社，2000）195。
[96] Swafford, 416.

（二）巴爾托克（Béla Bartok 1881-1945）

十九世紀晚期，民族運動的思潮蔓延整個歐洲，而匈牙利極欲脫離由哈布斯堡家族（The Hapsburg Family）所掌政的奧匈帝國（The Austro-Hungarian Empire）呼聲，從未間斷，也因著這樣的民族情操，成就出他在音樂中的〝民族自我意識〞。1904 年開始至民間、鄉村蒐集音樂、採譜歌謠，與當地的住民訪談、紀錄，而訪視的對象除了匈牙利的馬札兒人（Magyer）外，捷克、羅馬尼亞、南斯拉夫甚至阿拉伯半島都有他的足跡。[97]

他與同窗好友高大宜(Zoltan Kodaly 1882-1967)，有志一同的在這個領域中努力，成為現今「民族音樂學」（Ethnomusicology）的重要奠基人物，並在此學域中不間斷的貢獻心得、發表文章和撰寫書籍。而巴爾托克的過人之處乃在於他除了研究外，還將其再運用成為創作基礎，譜出許多「原始主義」風的樂曲，作品中與〝民族〞相關的創作不計其數，可見對其影響之深遠，無庸置疑【見整理表 4-1　巴爾托克與民族相關作品】。

1905 年的法國之旅，對巴爾托克有著深遠的影響。那次旅程的主要目的是參加安東‧魯賓斯坦（Anton Rubinstein）音樂大賽，然而巴爾托克的戰果並不理想，作曲和鋼琴都落選了。可是塞翁失馬、焉知非福，因著這個機會，他認識了德布西與拉威爾，使他重新認識了調式與和聲的不同風采；也使他有機會注意到後來以「原始主義」成名的史特拉汶斯基，這也直接的為他打開另一種創作風格的機會。

東歐傳統民俗音樂植根於古調式、不同的音階型式、不對稱節奏等。巴爾托克創作的音樂作品雖然脫離以調性主導的原則，但仍舊在調性範圍內。巴爾托克常使用於創作的音階型式有四種：五聲音階（Pentatonic Scale）、全音音階（Whole-tone Scale）、原音音階（Acoustic Scale）和八聲音階（Octatonic Scale）等【見譜例 4-4　巴爾托克常用的音階型式】。以這種民謠風音階創作的樂曲

[97] 林勝儀，141。

包括有鋼琴曲《14 Bagatelles, Op. 6, 1908》、《String Quartet No1, Op. 7》、管弦樂曲《Two Pictures, Op. 10, 1910》和歌劇《藍鬍子的城堡》（Duke Bluebeard's Castle, 1911）等作品。[98]

至於「原始主義」不可缺少的節奏要素，當然也在巴爾托克的作品中扮演著重要的角色。首先，巴爾托克會使旋律的節奏模仿著語言的重音特色和自然律動，而使得作品未使用民謠旋律卻有著強烈的民謠風，作品《世俗清唱劇》（Cantata profana, 1930）即為一例。再者，即是舞蹈節奏，東歐地區的舞蹈節奏常是附加節奏（Additive Rhythm），有著不對稱的特色。在《第 5 號弦樂四重奏》（String Quartet No. 5）的第三樂章，就曾出現這樣的拍號 4+2+3/8。[99] 有時，節奏的變化較不規則時，拍號就會跟著快速變化，作品《六首保加利亞節奏舞曲》（Six Dances in Bulgarian Rhythm）的第一首即為一例【見譜例 4-5　巴爾托克《六首保加利亞節奏舞曲》第一首片段】。[100]

其實早在 1911 年時創作的鋼琴作品《粗獷的快板》（Allegro Barbaro）就同時擁有著強烈的節奏感、不和諧和弦、頑固音模式和民謠風旋律等十足的「原始主義」要素。而巴爾托克的另一經典名曲《給弦樂、打擊和鋼片琴的音樂》（Music for Strings, Percussion and Celesta, 1936）的第三樂章有著高音與持續音（Drone）相抗衡的樂段，這亦是受了民謠樂器袋笛（Bagpipe）的影響而成，而旋律亦不乏保加利亞舞蹈節奏 2+3+3 的現身【見譜例 4-6 巴爾托克《給弦樂、打擊和鋼片琴的音樂》，III，mm 24-28】。[101]

綜括而論，袋笛風的持續音效果（Drone Effect）常出現在巴爾托克的作品，而其以四度架構和弦而非傳統的三度又為聲響帶來不同的刺激；樂曲中多變的不尋常拍號和不規則節奏都為巴爾托克注入異於他人的東歐風，這與他投入、深入的研究、紀錄民謠有決定性的關係。他自己曾說過：「這些研究成果是影

[98] Stolba, The Development of Western Music, 585.

[99] Stolba, 586。

[100] Milo Wold, An Introduction to Music and Art in the Western World, 24.

[101] Donald J. Grout, The History of Western Music：Anthology, 649.

75

響我的作品的決定要素，因為它使我從制式的調性與節奏中獲得自由。」[102]

伍　結語

綜括而論，「原始主義」所運用的色彩，盡量忠實的表現出繪畫主題的色調；音樂上則以作曲家所深植的地方民謠和音階調式來表達出〝本土感〞。畫派在畫作上所傳達的生命力與耀動感則在作曲家的巧思中以節奏來表達。雖然多數「原始主義」畫派的畫家以不同於成長地的風俗景觀為主題，而音樂家的音樂創作則根深蒂固的以自身的傳統文化為本，兩大派別在表面上看來不盡然源於〝同根〞，但在選定主題後所表現的中心思想與創作技法卻有著極高的雷同度。

在繪畫上，真正名為「原始主義」畫派，可能是與之相關技法派別中，〝原味〞最少的，但別忘了，「原始主義」不侷限在使用或受其他文化影響，簡單、樸實的畫風亦為「原始主義」的定義之一，所以盧梭等畫家屬於這類型。「後印象主義」的高更，實際的居住在大溪地，使其風格與當時其他畫家不同（就如同音樂界的巴爾托克）；「野獸主義」的馬諦斯和「立體主義」的畢卡索則受到了其他民族的影響，作品中出現非歐洲式主題，兩位大師亦各有其過人之處，多數的藝評人都認為馬諦斯是色彩的革命者，而畢卡索則是形式的改革者。

「原始主義」的風潮，快速的從繪畫影響到音樂，巴爾托克的《粗獷的快板》（Allegro barbaro）完成於 1911 年，隔年《春之祭》的出現，都有著有別於以往的音樂風出現，可說是音樂史上正式邁入現代音樂鳴鎗起跑的一年。他們的作品似乎對傳統的和聲語彙與旋律架構下戰帖；甚至與舊式的節奏、句法、重音和拍號宣戰。從巴洛克時期以降的 300 多年音樂創作傳統，已開始接受著當時〝新新人類〞作曲家的試煉與挑戰。

[102] Robert P. Morgan, Twentieth-Century Music, 105

譜例 4-1　Stravinsky《春之祭》mm 1-17

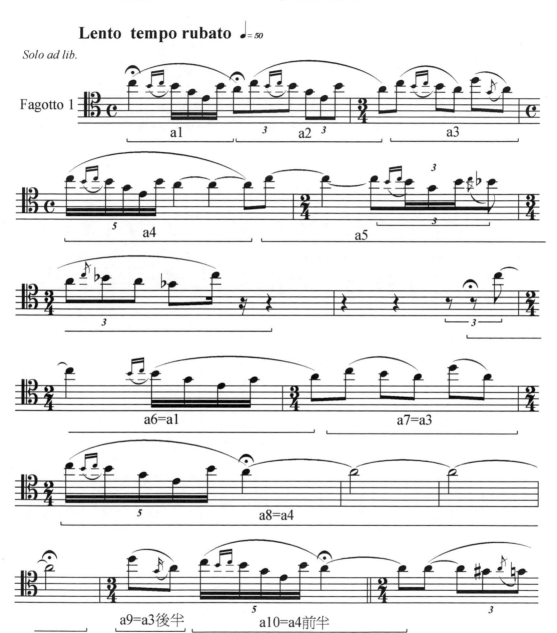

譜例 4-2　Stravinsky《春之祭》之〈年輕女孩之舞〉mm 1-8

譜例 4-3　Stravinsky《春之祭》之〈春之輪旋曲〉mm 55-62

譜例 4-4　Bartók 常用的音階型式

五聲音階(Pentatonic scale)

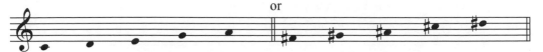

全音音階(Whole-tone scale)

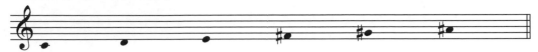

八 音音階(Octatonic scale)

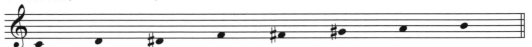

譜例 4-5　Bartók　《六首保加利亞節奏舞曲》第一首片段

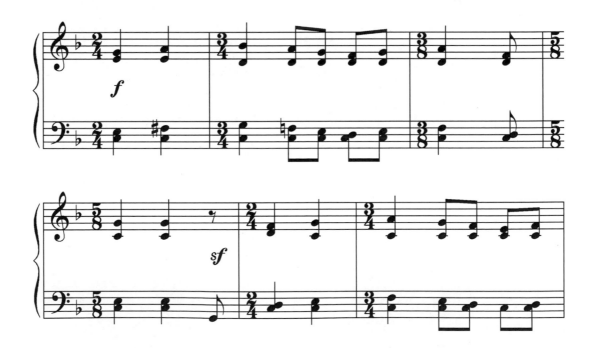

譜例 4-6　Bartók　《給弦樂、打擊和鋼片琴的音樂》III, mm 24-28

圖例 4-1　盧梭《睡眠的吉普賽人》1897　紐約現代美術館

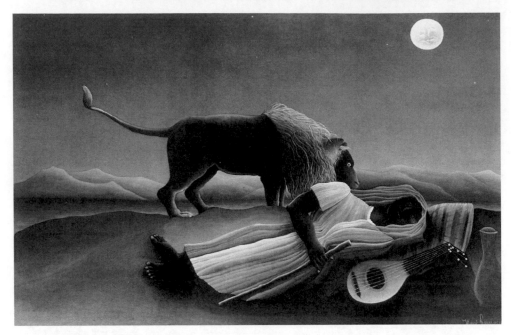

圖例 4-2　馬諦斯《舞蹈》1910　聖彼得堡艾米塔吉美術館

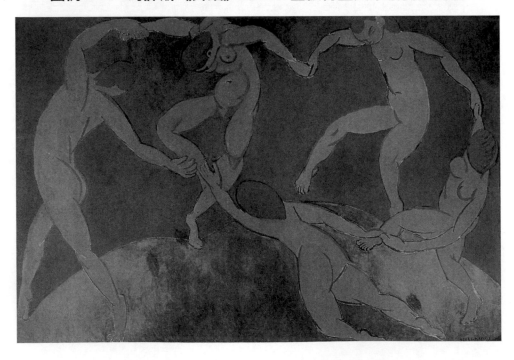

圖例 4-3　畢卡索《亞維濃的姑娘們》1907 紐約現代美術館

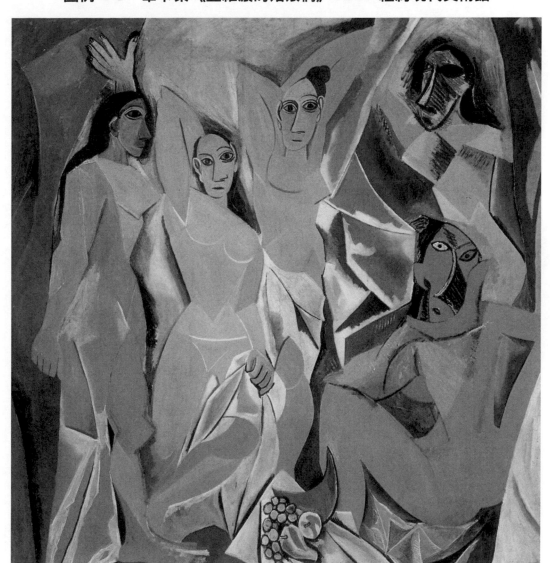

整理表 4-1　巴爾托克與民族相關作品

種類	中文名稱	原文	年代	說明
管弦樂曲	羅馬尼亞民俗舞曲	Roman népitancok	1917	鋼琴曲編曲
	匈牙利素描	Magyar képek	1931	鋼琴曲編曲
	匈牙利農歌	Magyar parasztdalok	1933	鋼琴曲編曲
鋼琴曲	三首匈牙利民歌	3 Magyar népdal	1907	
	三首羅馬尼亞舞曲	3 Roman tanc	1910	編號 8a
	三首匈牙利民歌	3 Magyar népdal	1918	
	十五首匈牙利農歌	15 Magyar parasztdal	1918	
	羅馬尼亞的聖誕歌	Roman kolindadallamok	1915	
	羅馬尼亞民俗舞曲	Roman népi tancok	1915	
	三首斯洛伐克民謠迴旋曲	3 Rondé népidallam okkal	1927	編號 14
	匈牙利農歌即興曲	Improvisations on Hungarian Peasant Songs	1920	編號 20
合唱曲	四首匈牙利古謠	4 Régi Magyar népdalok	1910	男聲四部
	二首羅馬尼亞民謠	2 Roman népdalok	1915	女聲四部
	四首斯洛伐克民謠	4 Szlovak népdalok	1917	合唱
	五首斯洛伐克民謠	5 Szlovak népdalok	1917	男聲四部
	四首匈牙利民謠	4 Magyar népdalok	1930	合唱
獨唱曲	二十首匈牙利民謠	20 Magyar népdalok	1906	前 10 首為採譜
	九首羅馬尼亞之歌	9 Roman népdalok	1915	
	八首匈牙利民謠	8 Magyar népdalok	1917	
	二十首匈牙利民謠	20 Magyar népdalok	1929	

第五單元
表現主義

Expressionism

第五單元　表現主義

壹　前言

　　先前討論的幾個單元，不論是「印象主義」、「點描主義」或「原始主義」，在繪畫上，它們各有各的技法與風格，將畫作上的視覺效果呈現出有別於先前的畫面，物體的基本輪廓是可辨識的；但這些物體到了「表現主義」（Expressionism）畫家的手中，一切都將不同。那麼，在音樂上是否也存在著與繪畫相同的情形呢？許鐘榮先生書中的一段話，[103] 將會是最好的答案。他說：「如果要在十九世紀的西方傳統音樂與二十世紀的新音樂之間，找出一個最明顯的分界點，那麼「調性」將是個關鍵性的概念。」

　　的確，先前的「印象樂派」，調性特色不明顯，呈現朦朧之感，但終究未跨出調性的大門。「原始主義」的作曲家或著重在節奏的變化，或致力於民謠的採集，依然是調性列車中的一節車廂。唯獨「點描主義」的音樂，與傳統古典音樂的風格，大異其趣；究其根源，代表作曲家魏本乃表現主義大師荀白克（Arnold Schoenberg 1874-1951）的得意門生之一，本身亦屬表現樂派作曲家。至此，不難發現，「表現樂派」的音樂有著不同於以往的〝聲音〞，而這最大的不同實導因於〝調性〞。看來，「表現主義」不論在繪畫亦或音樂上都將會有出人意表的風格現身。

[103] 許鐘榮，216。

貳　表現主義的由來

一、美術

　　繪畫上的「表現主義」並非在一夕之間成形，從發展之初到被接受得名，將近十年的歲月光陰，由許多當時年輕的德國藝術家在觀念上不斷的突破、努力。狹意的「表現主義」指的即是這些紮根於德國的藝術家，如「橋派」（Die Brücke）和「藍騎士」（Der Blaue Reiter）等主要藝術團體；廣義而言，亦可擴大自其它地區，如法國的「野獸主義」（Fauvism）、挪威的「象徵主義」（Symbolism）和義大利的「未來主義」（Futurism），這些畫派在許多藝評家的眼中均屬於「表現主義」的一部份。[104] 由於法國的「野獸主義」在前一單元已介紹過，此處不再多言；挪威的「象徵主義」大師孟克（Edvard Munch 1863-1944）與「表現主義」畫風的息息相關，另於此單元不同段落做介紹；義大利的未來主義亦將是下個單元探討的主題，因而暫且不論。「橋派」與「藍騎士」的探究，將引領著我們認識「表現主義」。

（一）橋派 Die Brücke

　　二十世紀初期的歐洲，年輕的藝術家以〝反抗〞為訴求的主軸，反抗當時的傳統和權威，反抗既有的美學觀點，反抗商業化的藝術世界；除了反抗之外，亦受到太平洋和非洲原始藝術的影響，展現出質樸、奔放的風格，不再壓抑情緒，試圖表達出內心的想法與感受。[105] 1905 年左右，各國開始的反印象思潮，可謂為「表現主義」的發展起源。藝術家們不再如印象畫家，紀錄著包圍他們四周的印象，而是加諸藝術家本身的情緒後，對世界的一種呈現，是種有

[104] 吳介祥，190。
[105] 吳介祥，192。

主觀意識的作品。德國藝術家傳達、表現出法國藝術家前所未有的黑暗面。[106] 1905 年在德國的德勒斯登（Darasdent），由四位建築系的學生為核心，組成的團體，他們是：布雷爾（Fritz Bley l880-1966）、黑克（Erich Heckel 1883-1970）、克爾赫那（Ernst Ludwig Kirchner 1880-1938）和史密特‧羅特魯夫（Karl Schmidt-Rottluff 1884-1976），由史密特‧羅特魯夫命名為「藝術家團體橋」，現多簡稱為「橋派」（Die Brücke）。[107] 他們之所以聚在一起，主要因為擁有一個共同的目標，想成為〝畫家〞；他們反對當時的繪畫主流，無論是唯美的學院派或流行的「印象派」，都不能激起他們的共鳴。[108] 他們相信，如何與未來的藝術作聯結，可藉由繪畫，為全人類製造出更好的世界，而他們即是這中間的橋樑，故而名之。爾後，還有更多的藝術家加入這個團體，如配比修坦茵（Max Pechstein 1881-1955）、諾爾德（Emile Nolde 1867-1956）和繆勒（Otto Müller 1874-1913）等，[109] 他們的加入無疑的為「橋派」的重要性和影響力注入強心針。

　　「橋派」在 1906 和 1907 的前兩次畫展，雖然僅是在德勒斯登的燈俱工廠展出，隨著新藝術家的加入和名聲的遠播，之後的幾次畫展已在市區的正式畫廊，甚而歐洲其他國家展出。1911 年時，「橋派」改以柏林（Berlin）為中心，由於藝術家們的意見分歧而各自發展，終在 1913 年時正式解體，不再以藝文團體之姿出現。[110]「橋派」（1905-1913）所呈現的藝術價值，的確是架在過去「印象主義」與未來藝術中的一條橋，藉由色彩、線條、形式等加入主觀生命力的畫作，為未來繪畫帶來新的思潮與理論。克爾赫那（E. L. Kirchner）在 1913 年出版的《橋派藝術家紀實》（Chronik der künstler gemeinschaft Brücke）中曾感嘆的提出他對所處世界的觀感；他認為，照相機使物體再現，也使繪畫從這個

[106] Dempsey, 70.
[107] Dempsey, 74.
[108] Arnason, et al., 142.
[109] 何政廣，44。
[110] Arnason, et al., 143.

領域中獲得自由，而藝術作品只須為個人思維的全面呈現而生。[111] 但思維卻反應著生活的一切，可見得「橋派」藝術家並非整日盯著畫板，世界的風吹草動，的確牽引著他們的藝術思緒。

<h2>（二）藍騎士 Der Blaue Reiter</h2>

當德勒斯登蘊釀著新的藝術思潮時，德國其他城市也先後有著不同的藝術組織現身，在 1909 年時的慕尼黑（Munich）有「新藝術家同盟」（Neue Künstler Vereinigung）和 1911 年時的「藍騎士」（Der Blaue Reiter）；1912 年時在柏林的「飆派」（Der Sturm）。[112] 這些不同的團體給了我們一個共同的答案，創新、求變是他們共同的藝術目標。而這之中，又以「藍騎士」與「表現主義」的發展最有關連。「藍騎士」的主要成員包括有：雅夫楞斯基（Alexei von Jawlensky 1864-1941）、康丁斯基（Wassily Kandinsky 1866-1944）和馬克（Franz Marc 1880-1916）等三位。[113]

「藍騎士」得名於康丁斯基和馬克在 1912 年時所出版的書《藍騎士年鑑》（Der Blaue Reiter），[114] 將他們在慕尼黑兩次展覽（1911 和 1912）的畫作，納入其中。至於這麼特別的名稱，靈感從何而來呢？康丁斯基在 1930 年時，回憶的提及事因，當時他與馬克在戶外喝著咖啡，談及兩人對藍色的共同喜愛外，馬克喜歡馬，康丁斯基愛當騎士，這麼一結合，名字自然成形。[115]

事實上，康丁斯基從小對馬就情有獨鍾，他的喜愛與擅長畫馬一定有其關連性，[116] 而取名為「藍騎士」，應該也不是偶然。這兩位藝術家的合作，從 1911 年開始，直至 1914 年第一次世界大戰的開打，康丁斯基因為國籍的關係，已不適宜再留在德國；隨著他的返回俄國，「藍騎士」暫時譜上了休止符，但亦因著 1916 年馬克的參戰陣亡而宣告結束。康丁斯基在獲知好友的死訊後，曾表示：

[111] Dempsey, 77.
[112] 何政廣，44。
[113] Stephen Little, Isms : Understanding Art (New York : Universe Publishing, 2004) 104.
[114] Arnason, et al., 148.
[115] Dempsey, 94.
[116] 馮作民，223。

「藍騎士屬於我們兩人的，我的朋友已死，我也不想再獨自進行下去。」[117] 兩人的情誼，極其深厚。他們共同相信著藝術的表達必須脫離實用，以精神表達，加上色彩作為情感基礎，不再拘泥於物體的實際形體。[118]

在知曉「橋派」與「藍騎士」之於德國「表現主義」繪畫，密不可分的關係後，不禁反問，那麼「表現主義」一詞，從何而來？又是出自何處呢？這個名詞是在 1911 年時，由一位多才多藝的德國藝評、詩人和音樂家瓦爾登（Herwarth Walden 1878-1941）所創辦的前衛藝術（Avant-Garde）雜誌《風暴》（Der Sturm）中出現，用來形容 1905 年以後，當地藝術團體所引領的風格。[119] 稱他們為「德國的表現主義」。而這一刊物的名稱亦成為隔年他在柏林創立的藝術團體名稱—中文譯為「飆派」。

二、音樂

在音樂上，若是提及「表現主義」，多數人直接與「第二維也納樂派」（TheSecond Viennese School)的三位大師荀白克（Arnold Schoenberg 1874-1951）、魏本（Anton von Webern 1893-1945）和貝爾格（Alban Berg 1885-1935）畫上等號。而其應用於音樂的適用時間約莫是 1909-1922 年間，[120] 關鍵人物則是三人之首荀白克。荀白克除了是一位音樂家外，也是一位畫家，他與太太（Mathilde Schoenberg）在 1908 年時，曾就教於「表現主義」畫家 Richard Gerstl（1883-1908）門下學畫。[121] 最直接的關連處則是 1912 年的《藍騎士年鑑》（Der Blaue Reiter），它所包含的內容不以繪畫為限，不同媒材的論文或作品亦為蒐集之列，而這之中就包含了荀白克的畫作、音樂與文章，成為「表現主義」繪畫與音樂相互關連的最佳見證者。[122]

[117] Dempsey, 96-97.

[118] 劉其偉編著，現代繪畫基本理論（台北：雄獅圖書股份有限公司，2002）59。

[119] 吳介祥，190。

[120] Hugh Milton Miller, Paul Taylor and Edgar Williams, Introduction to Music (New York : Harper Collins Publishers, 1991) 275.

[121] Swafford, 391.

[122] Dempsey, 94.

參　創作理論基礎與技巧

一、美術

　　一如前一段落所言，「表現主義」的發展之初，是為了反對「印象主義」而來，而光就此二字的原文來看，已給了我們兩大派別差異性的最好答案。「印象主義」（Impressionism）和「表現主義」（Expressionism）兩字的差別在於字首的兩個字母；"im" 指的是內在、內心，"ex" 指的是外在、表達。「印象主義」畫家的畫布上留下繪畫當時看到的影像，但畫家的感受是仍舊隱藏於其內心；「表現主義」畫家的主張則全然相反，他們認為應該將看到景物的感受表達、反映出來。[123] 畫家將情感釋放，直接表達出內心的感受，若然對事物的感受是不安、焦慮、悲觀和絕望，亦應將之呈現於畫布上，所以常有較扭曲的構圖，或變形的人體與臉孔等，內心反射的情緒。

　　「表現主義」的出現，除了受到當時藝術主流法國「印象主義」的衝擊外，本身德國的傳統背景，是否提供了理論的發展基礎？大陸藝術學者易英給了我們很好的建議。[124] 他認為上述兩點即是直接影響德國「表現主義」發展的兩個因素。以德國本身的傳統而言，十九世紀後期哲學家菲德勒（Conrad Fiedler 1841-1895）最早提出〝藝術的創作是種內在的需要〞的理論，他認為藝術品是藝術家依個人的情感，選擇表現的形式來感動對方。同時期的另一學者里普斯（Theodor Lipps 1851-1914）則提出〝移情說〞的理論，他認為藝術品的色彩、線條、空間和形式，除了有創作者的情緒外，亦已加入了賞析者的感知。這些理論告訴了當時的青年藝術家，〝情緒〞是一個不容忽視的重要創作源頭。[125] 德國的「表現主義」即是以自身的傳統理論為後盾，再加上當時藝文潮流的推波助瀾下，開始了繪畫史上極其重要的一頁。

[123] 吳介祥，190。
[124] 易英，西方 20 世紀美術（北京：中國人民大學出版社，2004）119。
[125] 易英，120。

二、音樂

　　音樂的發展到了二十世紀初，傳統的〝調性〞觀念面臨著挑戰，主要有兩個原因，一乃浪漫後期對半音過度的使用與依賴，再者則是德布西平行、朦朧的和聲手法，結束了傳統功能性和聲的理論。[126] 音樂家荀白克在身處於「表現主義」的繪畫潮流中，亦有感於音樂改革的必要性，而這可與過去清楚區隔的音樂要素則非〝調性〞莫屬。他認為有別於傳統的〝新〞的調性體系建立是必須的，使之與無調性（atonal）的音樂並存外，更有自身的立論依據和系統，於是從「無調性」、「十二音音樂」（Twelve-Tone Music）和後來的「序列音樂」（Serialism）或多或少存在於「表現主義」的光環下。但若是從嚴而論，無調性的作品方與「表現主義」的本質最為貼近，可是這一系列的調性改革與建立，仍是值得探究與瞭解的。除此之外，也讓我們綜觀整個「表現主義」的音樂風格。

（一）調性特色

1.無調性（Atonality）：

　　音樂作品風格，盡量避免如過往傳統的〝調性〞，無論和弦如何的不協和，解決不再是唯一的出路；無論旋律行進間的配置如何分佈，無需與任何一音產生特別的關係。音樂上的「表現主義」即是以破壞或忽視傳統的功能性和聲而成的「無調性」（atonal）或「泛調性」（pantonal）的音樂作品為主。[127]

2.十二音音樂（Twelve-Tone Music）：

　　以「無調性」的概念為發展基礎，進而運用一個八度內的十二個半音所出現的先後順序，稱之為音列。這十二個音並無特別限制，僅能出現於那一聲部，但一旦使用之後，除非其它十一個音也已出現，否則，不得重複使用。樂曲的進行並無特別規範音列出現的次數，其順序不得改變，但音域上的選擇，則

[126] 約翰・拜利，音樂的歷史（台北：究竟出版社，2005）156。
[127] Stolba, The Development of Western Music, 595.

由作曲家自行選擇決定。[128] 除了這個基本原則外，將之運用於樂曲仍有兩大特色，一是大量出現不協和的聲響效果，並將之維持在未解決狀態；二則是強調內聲部線條的存在與使用。[129]

3.序列音樂（Serialism）：

　　1920 年時，再將原有的「十二音音樂」更有技巧與系統化的成為「序列音樂」。已選定的音列是原型，通稱為「原始音列」（Original Row），以之為基礎，再作變化，包括有逆行（retrograde）、轉位（inversion）和逆行轉位（retrograde inversion）【見譜例 5-1　音列的四種變化】；若再加上整個音列，可移高或移低於八度內任何音程的可能性，一個音列總共就有四十八種再現的可能性。[130] 除了音高之外，力度（dynamics）、節奏（rhythm）或其它連續出現的要素，都可成為作曲家〝組織〞樂曲的考量之一。以力度為例，作曲家可先設定好一系列的力度，再以力度音列的順序出現在樂曲中，方式與一般音列無異，下方為一力度音列。[131]

1	2	3	4	5	6	7	8	9	10	11	12
pppp	*ppp*	*pp*	*p*	*quasi p*	*mp*	*mf*	*quasi f*	*f*	*ff*	*fff*	*ffff*

（二）音樂風格

1.調性（Tonality）：

　　不再以傳統的調性為依規，「無調性」音樂的創作是起點；接著，平均的強化一個八度中的十二個半音，改以「十二音音樂」為創作原則；最後發展出不同的技法來改變與移位原有的音列，進入了「序列音樂」的時期。

2.旋律（Melody）：

　　多以不規則或片段式的樂句呈現，與〝制式〞的旋律形像存在著極大的差異；而且，旋律的行進方向會突然改變，不常見的音程關係出現於旋律中（大

[128] 克麗絲汀・安默兒，"Twelve-tone technique" 音樂辭典（台北：貓頭鷹出版社，2001）570。
[129] Stolba, The Development of Western Music, 596.
[130] Hugh Milton Miller, et al., 276.
[131] Karolyi, 49.

七度和小九度），極高與極低的音域範圍，同時出現於旋律中，很難再以〝如歌的旋律〞稱之【見譜例 5-2　荀白克《心中繁茂處》片段】。[132]

3.和聲（Harmony）：

與傳統的三和弦（triad）不同，改以音程的方式出現，被視為不協和音程的二度與七度亦常見其中。此樂派的和聲和旋律並不易區隔，旋律的自然延音即為架構出和聲的基本音。[133]

4.節奏（Rhythm）：

由於〝如歌的旋律〞已不復見，傳統明顯的拍號群組或許存在於譜面，但卻不易辨識於耳中。亦或，突然中止原有的固定節奏，剎那的寂靜後，改以較自由的節奏形式出現。【見譜例 5-3　荀白克《三首鋼琴曲》Op. 11, No. 1 片段】[134]

5.音色配器（Instrumentation）：

與浪漫晚期的〝巨大〞樂曲編制相較，「表現樂派」的配器，愈來愈如室內樂；馬勒（Gustav Mahler 1860-1911）同為奧地利作曲家，其創作的管弦樂或交響曲，常需動員上百人以上的樂手，與「第二維也納樂派」的作曲家們成強烈的對比。例如魏本創作的《交響曲編號 21》（Symphonie Op. 21），僅用到九種樂器，若將之視為一室內樂作品，實不為過；且其調性、旋律、和聲與節奏，和上述風格特色極其吻合。最特別的是其點狀散開於各個聲部的旋律，獨樹一格的特色稱為「音色旋律」（Klangfarbenmelodie）與當時繪畫的「點描派」（Pointillism）〔詳見第三單元〕的技法，異曲同工，（請參照譜例 3-2 Webern《交響曲 Op. 21》mm 1-14）。[135]

[132] 林勝儀譯，西洋音樂史：印象派以後（台北：天同出版社，1986）55。

[133] Hugh Milton Miller, et al., 277.

[134] 林勝儀譯，55。

[135] Donald Jay Grout and Claude V. Palisca, Norton Anthology of Western Music Volume II: Classic to Twentieth Century (New York: W. W. Norton & Company, 1996) 766.

6.曲式（Form）：

　　作品的規模不以〝長〞為目標，短小精簡為其特色，給人緊湊的感覺而非〝短〞字，無論是情緒、織度、或色彩，樂曲處處充滿了變化，與同時期的德、奧作曲家如華格納和馬勒相較，成為強烈的反差。再以魏本的作品《交響曲編號 21》為例，其第一樂章僅有 66 小節，這樣的長度在馬勒的交響曲中可能僅是〝導奏〞或〝主題〞陳述的部分長度而已。

肆　代表人物與作品

一、美術

　　「表現主義」的繪畫，在「橋派」、「藍騎士」和「飆派」的奠基下，所吸引的藝術家並非侷限於德國，反倒是給予影響，加以發揚光大的兩位指標性人物，均非德國人。挪威畫家孟克（Edvard Munch 1863-1944）開始了繪畫新的思維與表現方式；俄國畫家康丁斯基（Wassily Kandinsky 1866-1944）的德國藝術之旅，不僅使其個人名氣立足於畫壇，其與它人共創之「藍騎士」更是「表現主義」的重要團體之一。兩位畫家的畫風與作品隨後即稍加討論。而德國畫家中，又以下列三位畫家的作品最早被歸類為「表現主義」，他們是克利斯汀・洛夫斯（Christian Rohlfs 1849-1938）、洛維斯・科林特（Lovis Corinth 1858-1925）和埃米爾・諾爾德（Emil Nolde 1867-1956）。

　　三人之中，諾爾德雖然在 1909 年時加入「橋派」，但他個人的繪畫風格早有「表現主義」的特色，由於個性使然，孤僻的他在加入一年多後，選擇離開群體，獨自作畫，他最擅長的是宗教性題材，最令人印象深刻的則是他在 1909 年時的作品《最後的晚餐》（最後的晚餐布面油畫　1909　107×86 cm 哥本哈根國立美術館　丹麥）。畫作中，窘迫的空間佈局，反應出現實社會中的現象；選用的色彩和構圖都給予觀賞者不安的緊張感，以鮮豔紅色的耶穌為中心，其餘的配角

無論是形體、面容，都有如骷髏般的構圖，傳達出詭譎的氣氛。[136]

（一）孟克（Edvard Munch 1863-1944）

挪威籍的畫家孟克，成長的過程中，母親、弟弟和妹妹相繼因病去世，因此，生病、死亡成了他畫作常見的題材，直接的表達出〝現在〞的感受成了他的首要標的。當時挪威的繪畫環境，仍以忠於描繪田園風光的自然主義掛帥，而無法以此為滿足的孟克，決定到巴黎〝增廣見聞〞，並且學習「印象主義」的技法。回到挪威後以作品《生病女孩》參展，並未得到認同，輿論的批評和情感的不順遂，促使孟克決定再度前往巴黎。[137]

再次的巴黎行，從 1889 到 1892 是維期四年的公費留學生涯，與當時的「印象派」畫家學習、交流，的確使孟克開始思索著自己的畫風，對於「印象派」只重表面的光、影處理，他不甚認同。學成後回到奧斯陸的個展或柏林的邀展，雖都匆促下檔，但卻使其獨特的繪畫風格受到注意。[138]「印象派」以不同的光線投射在物體上，呈現出不同色彩的物體為主軸，這種畫法對孟克而言是〝表面〞的；他認為應將情緒投入且反射於物體上，如此一來，所表現出的形狀不再會是原貌，因而發展出他獨特的扭曲、變形畫風。[139] 1892 年的《接吻》和《卡爾約翰的黃昏》、1893 年的《吶喊》、1895 年的《死亡之床》和 1901年的《橋上的少女》都較明顯的感覺到這樣的風格。[140] 而他的許多畫作中，又以《吶喊》可謂其經典代表作。

《吶喊》【見圖 5-1　孟克：吶喊　1893　91×73.5 cm　奧斯陸國立美術館藏　挪威】的直線線條有著方向性，曲線線條又有著流動感，筆觸上的矛盾與平衡，難以言喻。獨特處，不僅於此；畫面上，斜切的橋面，橫向的天空與極為少見的紅橘色天空，給人一種不安的感覺，而這些特色和前方主角的〝吶喊

[136] 易英，120。
[137] 吳介祥，193。
[138] 潘東波，66。
[139] 吳介祥，195。
[140] 潘東波，66-69。

〞同聲同氣的表達出孤單、絕望。[141] 可是在透露出這些不安的同時，橋面、天空和水流的彎曲聯結，又成為一個穩固的三角構圖。畫面的平衡感與不安的不穩定性，同時並存，這也應是孟克的〝精心設計〞吧！

孟克曾自己回憶著《吶喊》的作畫過程，他說：「我和兩個朋友一起散步，太陽下去了；突然間，天空變得血樣的紅，一陣憂傷湧上心頭，我呆呆的停立在欄杆旁。在灰藍色的峽灣和城市上空，我看見了血紅的火光。我的朋友們走過去了，只剩下我一個，我在恐怖中哆嗦起來，我似乎感覺到宇宙間響起了一聲巨大的、震天的呼號。」[142] 這也說明了畫面上的人物分處於兩個不同的位置，而前方的〝吶喊〞者即是孟克本人。

成長過程中面對的恐懼、不安與死亡，使孟克產生憂鬱和強烈的孤寂感，這些都是他畫作的主軸；1902 年與杜拉的相戀，激發了他許多的創作靈感，也因為女主角的以槍逼婚，而失去了一節中指；隔年開始了〝躲避、逃亡〞的生涯，逃到了德國。幾年下來，因長期的壓力所致，終在 1907 年進入療養院修養。在繪畫上，1905 年「橋派」成立，邀請參展，孟克的作品風格成為他們最好的典範；爾後，1912 年參加科隆的「世界藝術展」與「印象派」的梵谷、塞尚與高更，和「立體派」的畢卡索齊名，成為「表現派」的先驅。[143]

（二）康丁斯基（Wassily Kandinsky 1866-1944）

康丁斯基的藝術生涯並非從小開始，早期在俄國求學以法律和經濟為主，加上對人類學的濃厚興趣，架構出其人生的基本方向。但在 1896 年，30 歲時，決定放棄這一切，轉至德國慕尼黑學習繪畫；此舉不僅改變他個人的生涯規劃，更為美術史帶來幅幅的名作與新的思維。他的成名以人物畫的雅諾婆風格（Art Nouveau）為著，但在接觸過法國畫家高更與馬諦斯的風景和人物作品後，又為他的作品風格帶來不同的撞擊與火花。1908 年開始的作品已有「抽象主

[141] 吳介祥，196。
[142] 歐陽中石、鄭曉華和駱江，藝術概論（台北：五南圖書出版社，1999）205。
[143] 潘東波，66。

義」（Abstraction）的傾向，[144] 同時期也成為「藍騎士」的主導人物之一；直至1914年俄德開戰，方迫使他放棄德國的一切返回俄國。[145]

　　作品以色彩和線條為畫面的主角，不規則的色點，律動的線條，物體本身的形體已被拋開，可謂為〝扭曲、變形〞的極至之餘，其原本的自然形式，仍是這些技法發展的依據。可是這樣的風格將繪畫從複製和模仿的階段往上昇華，為後來的畫風將開啟無限的可能空間。康丁斯基曾經寫作許多與色彩相關的論文，他認為色彩除了是表達情感的基本媒材外，它本身仍有特定意涵及心理層面的影響。[146] 他認為色彩與線條的呈現，就如同音樂上用音色與音質來表達一種非言語可形容的情緒。[147] 以其作品《畫版第三號》（Panel Number Three）為例，複雜的律動性筆觸，由下而上，由淺至深，在色塊和色彩上做變化，觀賞者的目光自然而然隨著這些變化而移動視覺焦點。就如同同時期的作曲家荀白克和魏本，在樂曲中刻意處理的音色變化，自然吸引、左右著聆賞者。[148]

二、音樂

　　一如先前提及的，「表現主義」的音樂風常與「第二維也納樂派」畫上等號，所以此段落將分成兩個部份來討論，一為為首的荀白克，再者為兩位弟子魏本與貝爾格。此派別的音樂風格並非單一特質，但影響的其他作曲家則遍佈歐洲，而且時間上從第一次世界大戰前到第二次世界大戰後，都有作曲家以此風格創作，僅舉幾位作曲家為例較早有德國的佛特納（Wolfgang Fortner 1907-1987），爾後有比利時的普瑟爾（Henri Pousseur b. 1929）、義大利的馬代納（Bruno Maderna 1920-1973）和諾諾（Luigi Nono 1924-1990）與波蘭的盧托斯拉夫斯基（Witold Lutoslawaki 1913-1994）等。這些作曲家的有些作品，主題已不再是旋

[144] Robin Blake, Essential Modern Art (London: Parragon Publishing Book, 2001) 48.

[145] 由於康丁斯基的風格有著「抽象主義」的特色，有些學者將之置於「抽象主義」討論，而非「表現主義」；此處取其乃「藍騎士」創始者之一，所以於此介紹。

[146] Wold, et al., 278.

[147] 何政廣，46。

[148] Wold, et al., 278.

律，而是音色來取而代之。[149]

（一）荀白克（Arnold Schoenberg 1874-1951）

荀白克在創作音樂的過程中，不以遵守傳統為原則，更不以一種技法為滿足，求新求變的念頭並未在他的腦中消失過，正因為如此，他的作品風格常被音樂學者區分為五個時期：[150]

1.1895-1908 半音主義風格：

承襲著後浪漫時期「半音主義」（Chromaticism）的風格，深受華格納與理查‧史特勞斯的影響，主要代表作品：交響詩《培利亞與梅利桑》（Pelleas und Melisande, 1902-3）。

2.1909-1914 表現主義風格：

以無調性為作品主軸，開始向過去的傳統作曲方式與調性作切割，主要代表作品：《管弦樂曲五首》（Five Orchestral Pieces, 1909）、聲樂曲《月下小丑》（Pierrot Lunaire, 1912）。

3.1914-1923 十二音列習作時期：

確立八度音內的每個半音，一樣重要，一樣獨立，不再有傳統的〝主從〞關係。主要代表作品：室內樂《小夜曲》（Serenade, 1923）、《鋼琴組曲》（Suite für Klavier, 1923）。

4.1923-1933 音列主義時期：

系統化十二音列，並確定四種主要的變化技法，使之擴充至四十八種可能性。主要代表作品：歌劇《摩西與亞倫》（Moses und Aron, 1931）、《管弦樂變奏曲》（Variations for Orchestra, 1928）

[149] 克麗絲汀‧安默兒，"serial music", 481.
[150] Stolba, The Development of Western Music, 597.

5.1934-1951 調性風格時期：

回歸至最〝原始〞的自我，調性風格常出現於作品中，主要代表作品：《小提琴協奏曲》（The Violin Concerto, 1934）、清唱劇《華沙倖存者》（A Survivor from Warsaw, 1947）。

此處所列出的主要代表作品僅是較知名的樂曲，更多經典的作品可參閱整理表 5-1【整理表 5-1　荀白克音樂風格經典代表作品】。各個時期的風格名稱並非絕對的，但多認同於多數學者書籍，唯最後一期，國內知名音樂學者方銘健教授則認為，該期風格為「泛調性」（Pantonality），因為荀白克已跳脫任何制式的形式，是屬於新與舊，創新和傳統並存。[151] 或許是不同的檢視作品，呈現出不同的新舊比重，所以影響了決定標題的因素，但相同的是，久違了的調性音樂，再此時期的荀白克作品中，重現江湖。

荀白克與繪畫界的「表現主義」有著密切的往來已是事實，而這彼此間相互的影響，亦使其從 1909 年開始，對所謂的〝美〞有了質疑與掙扎。當這兩種領域的〝主義〞初初交會之際，此時的音樂仍是以〝模糊〞的調性為主，雖然明確的調性，已不復見於荀白克的早期作品中，但 d minor 的調性，卻常出現於此時期的作品，如兩首弦樂四重奏、交響詩《培利亞與梅麗桑》和室內樂《昇華之夜》（Verklärte Nacht）均為如此。[152] 三年後的《月下小丑》已全然擺脫了傳統的大小調調性，而以無調性的手法創作，正式宣告「表現主義」音樂時代的來臨。

《月下小丑》可以說是一組「聯篇歌曲」（Song Cycle），由二十一首小曲共組而成，但特別的是，並非由〝歌者〞來演唱，譜上則以〝Rizitation〞來標示【見譜例 5-4　荀白克《月下小丑》No. 18 mm 3-5, 歌曲分譜】[153]，而非以女高音，暗示著不同於以往的表演方式，即將現身。從譜例 5-5 亦可看見這行

[151] 方銘健，<u>西洋音樂史：理念與建構</u>（台北：方銘健，2005）266-267。

[152] Karolyi, 282.

[153] K. Marie Stolba ed., <u>The Development of Western Music：An Anthology, Vol. III Late Nineteenth Century, Twentieth Century</u>, 256.

〝Rizitation〞的記譜,有別於先前的音樂;所有的節奏和音高一如往常,但在每個音符的符桿處,則多了〝×〞於上方。它所代表的意涵是節奏須在正確的拍點上出現,但音高則非百分百的〝演唱〞,荀白克在此介紹了一種新的〝演唱〞方式,稱為「Sprechstimme」,意即「半說半唱」(或譯為「道白體」)之意,表演的風格是介於說與唱之間,有無達到譜上的音高並非首要考量,只要節奏正確,風格無誤,就是荀白克所要的。

這種特別的「半說半唱」風格,以傳統音樂的賞析角度而論,多數的聆賞者會覺得不太〝悅耳〞。如果這是真的(好像是真的),那麼荀白克的主要用意是什麼呢?其實就是「表現主義」的本質〝情感表達〞。假使以傳統的方式來表現,所有的情緒是由旋律等音樂要素來掌控著,雖然歌者的強弱表情亦有強化作用,但總有不足之感。此一方式,已經將原有的樂音、旋律扭曲變形,與繪畫有異曲同工之妙。

再來談談配器的部份,以室內樂的伴奏型式出現,共用到五位樂手,但卻有著八種不同的樂器音色出現,除了鋼琴和大提琴是由各一人擔任演奏貫穿全曲外,長笛替換著短笛,豎笛兼吹著低音豎笛,再加上小提琴亦偶而拉奏著中提琴。[154] 雖然這許多的音色並無法同時發聲,但藉由音色的改變來成就情緒的轉變,實為高招。

此一時期,還有一組作品,特別一提,即是創作於 1911 年的《六首鋼琴小品》(Six Little Piano Pieces, Op. 19),這六首樂曲真的是〝小品〞,因為其中最長的僅有 18 小節,而待會檢視的第六首,更是精巧,只有 9 小節【見譜例 5-5 荀白克《六首鋼琴小品》No. 6】。[155] 樂曲是「表現主義」的音樂作品之一,所以走的是無調性路線,不足為奇;最常出現的音程是四度,應是選其調性色彩不濃之故,第一小節右手的 f#"−b"和左手 g−c'−f',再加上第五小節右手的 c'−f'−b♭'這些音程都出現在延長的和弦上,軟化了調性色彩。樂曲半音上下行亦是另一〝動機〞,首見於三、四小節的內聲部,f #'−g'− f #',爾後五、六小節的 g#

[154] Karolyi, 283.
[155] Karolyi, 42.

$-f^{\#}$和第八小節的 $f^{\#}-g$ 與 $e'-e^{b'}$ 等兩度上下行的音程行進。因為樂曲中的休止符，曲子的第四、六、七、八和九小節處，彷彿隨時可以結束樂曲。

樂曲的最 "忙碌" 處，出現在第七和第八小節；很快的在樂曲結束的最後一小節再現開始的兩個和弦；而曲末的 $B^{b}-A^{b'}$ 也似乎快速的回應著第七六節 $d'-C^{\#}$ 的大跳。[156] 曲子極端的精簡，但處處充滿了荀白克創作的巧思，而力度的標號雖有四種（p、pp、ppp 和 $pppp$），全在 "小聲" 的圈圈中打轉，不難體會走的是 "內心戲" 路線，與「表現主義」的構思，相互呼應。像這樣 "極簡" 的曲風，很快的在學生魏本的作品中出現；更後期的「極簡主義」靈感，亦有可能從此而來。

在討論介紹魏本（Anton von Webern 1883-1945）與貝爾格（Alban Berg 1885-1935）兩位作曲家之前，先讓我們稍稍鬆口氣，來一個浪漫的沙灘之旅。三個人來到海邊的沙灘，第一人飛也似的奔向浪花，在沙灘上留下了一長串的腳印；此時，隨後的二人，若只是小心翼翼的踏著第一人留下的足跡前進，終究可至海邊戲水，但也有可能因為只留下一組足跡，而未能擁有屬於自己的痕跡。可是，假使他們只依第一人所給的方向性，走自己的路，不僅能共同戲水，更能擁有自己獨一無二的印記。

讀者會選擇哪種走法到海邊戲水呢？沙灘漫步完後，回歸到「表現主義」，其實前方先行的是荀白克，而在後方的追隨者，無疑的是兩位弟子魏本與貝爾格。從此處的另闢單元論述，不難推測他們的選擇；這兩位師事同門的作曲家，在不變的大原則下，做了細細的微調，發展技法，巧妙各不同。

（二）魏本（Anton von Webern 1883-1945）

早在「點描派」的單元，已介紹過這位作曲家，他以中世紀的「斷續曲」（Hocket）技法為基底，再加以改變、潤飾，成就出屬於個人風格的「音色旋律」（Klangfarbenmelodie）。除此之外，他的音樂作品亦以精簡著稱；無論是任

[156] Karolyi, 41-43.

何型式的樂曲，長度已不再是他的考量，如何將體材壓縮，簡而有力的表現是他的目標，知名的代表作有《交響曲編號 21》（Symphonie Op. 21, 1928）、《協奏曲編號 24》（Concerto Op. 24., 1934）和《管弦變奏曲》（Variations for Orchestra, Op. 30, 1940）。

以〝戲劇〞類作品見長的貝爾格，留下了二部經典代表作，一為「表現主義」的風格《伍采克》（Wozzeck, 1922）；另一則是以十二音列技巧所創作的作品《露露》（Lulu, 1935）。以《伍采克》為例，在第三幕第三場（Act III, Scene 3）的前 20 小節（mm 122-141），即可看出貝爾格的細心構思和巧妙佈局【見譜例 5-6　貝爾格《伍采克》第三幕第三景 mm 122-125, 鋼琴分譜】。[157] 樂曲一開始的四個小節，所使用的音高 G－E－A－F－Eb－Db 就如同選定的〝音列〞，會以原型或移高、移低的形式出現，全曲常可聽到；而伴隨著這六個音出場的節奏型式，亦是曲子的重要因子，或以原型（Original）、增值（Augmentation）、減值（Diminution）的節奏，或以鋼琴、人聲、小鼓等不同的音色表現。

在譜例 5-6 中，122-125 的鋼琴高聲部是兩次原型節奏的呈現，隨後的 130-136 的〝Wozzeck〞聲部則是兩倍的增值形式【見譜例 5-7　貝爾格《伍采克》第三幕第三景 mm 130-136　女聲分譜】。幾小節後的小鼓則以減值的方法，快速的將節奏型打奏三次，在扣除掉第一個休止符之後，雖然有些原型的休止符，在此處仍以〝音〞的形式出現，但其節奏基本型並不難辨識【見譜例 5-8　貝爾格《伍采克》第三幕第三景 mm 145-147　小鼓分譜】。將樂曲中的旋律和節奏重現？貝爾格並非第一人，早在十四世紀的中世紀時，即有「同節奏經文歌」（Isorhythmic Motet）以此方式統合樂曲，這也可說是〝新〞與〝舊〞的另類融合吧！

貝爾格的其它器樂作品，亦有其獨特之處。有時在一個作品中，使用一個以上的音列；而在音列的建構上，又將調性和無調性兩種風格並置；意即，荀白克和魏本盡量使音列平均分散於十二音之中，而貝爾格則是刻意使三和弦的

[157] Donald Jay Grout and V. Palisca, <u>Norton Anthology of Western Music Vol. II: Classic to Twentieth Century</u>, 748-749.

音接續出現，來稍稍強化〝調性〞的感覺，他的《小提琴協奏曲》（Violin Concerto, 1935）即為一例。[158] 【見譜例 5-9　貝爾格《小提琴協奏曲》音列】[159] 從譜例 5-9 可看見音列的前九音，重疊出現著小三和弦和大三和弦，給予了濃厚的調性感，而第九音到十二音的四個音，又與巴赫創作的《清唱劇六十號》（Cantata No. 60）中的聖詠曲（Chorale）旋律，前四音音程關係一致，也算是將十二音音樂的技巧與過去傳統的另一種結合。

伍　結論

　　德國在第一次世界大戰之前（1914），有著許多獨立的藝術中心，如柏林（飆派）、慕尼黑（藍騎士）、德勒斯登（橋派）、科隆和漢挪威等地，給予藝術家更多展覽和出版的機會，並在大方向中，彼此激發出不同的理論。而這些理論又是從何發展而來呢？主要藉著新觀念和知識的出現，推翻了以往的認知方式；以前靠〝五官〞的感受而得知的結果，已不再是絕對，〝X 光〞的出現，讓我們看到以前看不見的事物。而大時代的動盪不安，無法給人安全感。這些成就出德國「表現主義」所要傳達的茫然、孤單和焦慮，在畫布上則是扭曲和變形的呈現，不規則的物體，強烈的色彩和有缺口不完整的線條等，可謂其繪畫風格的縮影。

　　連接起「表現主義」繪畫和音樂橋樑的主導人物，第一人選當然是荀白克。無獨有偶的，康丁斯基的許多繪畫作品名稱，與音樂相關，且稱為「作品」（Composition）的至少有 10 幅；另外如「即興」（Improvisation）和「印象」（Impression）亦名列其中。[160] 康丁斯基也認為繪畫由色彩和線條來構成畫面，投射出情感而非臨摹物體；音樂亦然，音色和音質決定音樂的聲響，反應情緒

[158] 約翰・拜利，157。
[159] Donald Jay Grout, et al., <u>A History of Western Music</u>, 741.
[160] Arnason, et al., 149.

，而非停留於模仿自然。[161] 這樣的比喻或許難以立竿見影，但反覆咀嚼、細細思量，必能有所體會。

　　「表現主義」的音樂中，已不見傳統的旋律與和聲；除此之外，節奏雖依然存在，但打破了慣有的規律性；使用樂器的極限音域來暗示內心的吶喊，更甚改變〝演唱〞的方式以〝半說半唱〞來表現掙扎；創作的過程不再考慮曲式，而以數學上的邏輯（音列）來主導樂思。這些特色綜合的結果，只能說是徹底顛覆傳統價值中對音樂〝美〞的觀念，這樣扭曲、變形的音樂，是否覺得似曾相識呢？

[161] 吳介祥，219。

譜例 5-1　音列的四種變化

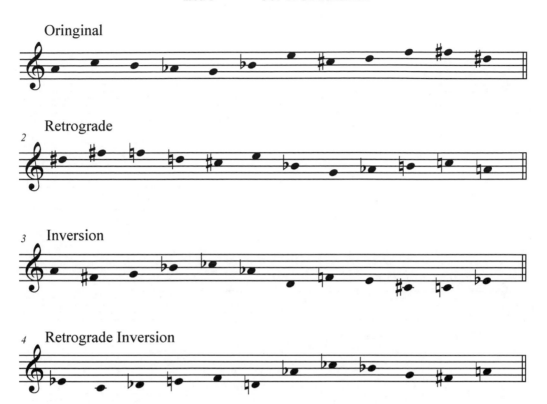

譜例 5-2　Schönberg《心中繁茂處》片段

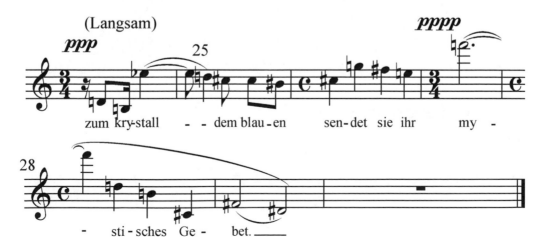

譜例 5-3　Schönberg《三首鋼琴曲》Op. 11, No. 1 片段

譜例 5-4　Schönberg《月下小丑》No. 8, mm 3-5, 歌曲分譜

譜例 **5-5**　**Schönberg**《六首鋼琴小品》**No. 6**

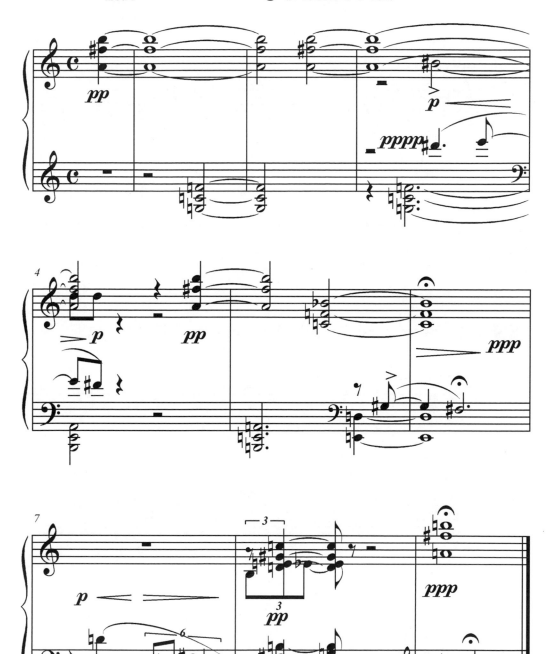

譜例 5-6　Berg《伍采克》第三幕第三景 mm 122-125，鋼琴分譜

譜例 5-7　Berg《伍采克》第三幕第三景 mm 130-136，女聲分譜

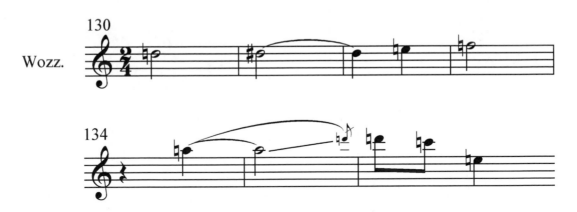

譜例 5-8　Berg《伍采克》第三幕第三景 mm 145-147，小鼓分譜

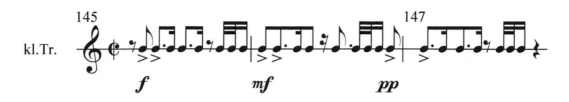

譜例 5-9　Berg《小提琴協奏曲》音列

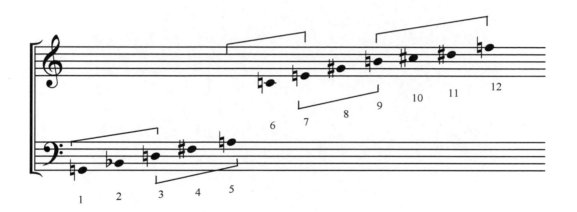

圖例 5-1 孟克《吶喊》1893 奧斯陸國立美術館藏

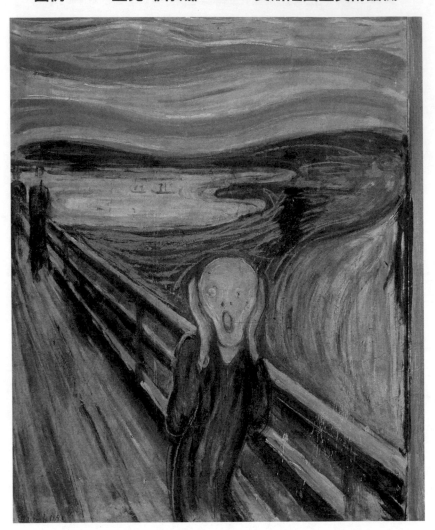

整理表 5-1　荀白克音樂風格經典代表作品

時間與風格	作品名稱	作品原文	年代	編號	型式
1895—1908 半音主義風格	昇華之夜	Verklärte Nacht	1899	4	室內樂
	培利亞與梅利桑	Pelleas und Melisande	1903	5	交響詩
	給鋼琴和聲樂的11首歌曲	Acht Lieder für Klavier und Singstimme	1905	6	歌曲
	六首管弦樂歌曲	Sechs Orchesterlieder	1905	8	
1909—1914 表現主義風格	三首鋼琴小品	Drei Klavierstrücke	1909	11	
	虛構花園之書	Das Buch der hängenden Gärten	1909	15	
	管弦樂曲五首	Five Orchestral Pieces	1909	16	
	期待	Erwartung	1909	17	音樂劇
	悍婦之歌	Gurre-Lieder	1911		清唱劇
	六首鋼琴小品	Six Little Piano Pieces	1911	19	
	月下小丑	Pierrot Lunaire	1912	21	
	幸運之手	Die glückliche Händ	1913	18	音樂劇
1914—923 十二音列習作時期	鋼琴曲五首	Fünf Klavierstücke	1923	23	
	小夜曲	Serenade	1923	24	室內樂
	鋼琴組曲	Suite für Klavier	1923	25	
1923—1951 音列主義時期	小提琴協奏曲	The Violin Concerto	1928	31	
	摩西與亞倫	Moses und Aron	1931		歌劇
1934—1951 調性風格時期	小提琴協奏曲	The Violin Concerto	1934	36	
	弦樂四重奏	String Quartet	1936	37	
	科爾尼德雷	Kol Nidre	1938	39	清唱劇
	華沙倖存者	A Survivor from Warsaw	1947	46	清唱劇

第六單元
未來主義

Futurism

第六單元　未來主義

壹　前言

　　以繪畫而言，先前幾個已討論的單元如「印象主義」、「點描派」和「原始主義」等相關畫派，多以法國為發展中心；爾後的另一重要思潮「表現主義」則以歐洲北方的挪威起源，在德國開花結果。因著「未來主義」（Futurism）的現身，義大利首次擠身於現代藝術的行列之中，而這群義大利藝術家是否真的能如其名的將藝術的發展帶向〝未來〞？「未來主義」在繪畫上因其對現代機械的看重與倚賴，有時亦稱為「機械主義」（Machinism）；受到視覺藝術影響的音樂，亦有「未來主義」的音樂風格存在，由於重視現代生活的許多細節，注意到〝噪音〞亦成為生活的一部份，也應該是音樂的一部份，有時也以「咆哮主義」或「噪音主義」（Bruitism）稱之。[162]

貳　未來主義的由來

一、美術

　　「未來主義」一詞的現身，首次在 1909 年 2 月 20 日巴黎的「費加洛日報」（Le Figaro）出現，是由義大利藝文工作者瑪利奈蒂（Filippo Tommaso Marinetti 1876-1942）所發表的文宣，稱為「未來主義宣言」（The Founding and Manifesto of Futurism）。[163] 對於「未來主義」藝術家而言，他們對於現代工業社會的一切是感興趣的，速度、科技和機械都使他們深深著迷；只要是現代的，是新穎的，就是他們要的，否定過去的一切，著迷於速度的美；具體而言，像汽車和

[162] Bruit 是法文，表噪音之意。
[163] 林勝儀譯，西洋音樂史：印象派以後（台北：天同出版社，1986）58。

飛機，這些在當時是屬於新的事物，就會是他們的目光焦點。[164] Marinetti 認為在這個當下，他們是年輕的一群，他們會做該做的事，倘若十年之後，未來的年輕人不認同他們這群〝老傢伙〞所做的一切，他一點也不會介意，因為每個時間點的〝現在〞都是不同的。[165]

這次所發表的「未來主義宣言」總共有 11 點【詳見整理表 6-1　1909 未來主義宣言】，[166] 其中有二點較令人〝吃驚〞，包括了第九點，他們榮耀戰爭，贊同軍事主義，因為他們認為藉由戰爭，才是唯一可以〝淨化〞世界的方式，無論在何種時空背景下，愛好和平是多數人類的共同心願，主戰的「未來主義」，著實與當時的觀點不太相同。再者，則是第十點，他們主張摧毀博物館和圖書館等代表過去的場所，他們認為假若無法與過去切割，就無法邁向未來，接受新的觀念，這與長久的思想基礎，認定這些場所是汲取〝新知〞的看法背道而馳，也令人眼睛為之一亮。[167]

現在，讓我們回頭想想，這個由義大利藝術家發起的「未來主義宣言」，為何不在〝本國〞義大利的報紙發表而選擇法國巴黎呢？表面上的邏輯似乎不易理解，但這也說明了這些藝術家是深思熟慮的，有企圖心的；他們著實希望「未來主義」在未來的影響力是世界性的，而非只是義大利較區域性的。[168] 所以選擇了長久以來的藝術中心─法國巴黎，作為出發的起點。

1909 年的宣言，〝廣告〞效益非凡，立刻吸引了更多的年輕藝術家加入，隔年，1910 年 2 月 11 日，由五位藝術家共同發表「未來主義畫家宣言」（Manifesto of Futurist Painters），這五位重要的「未來主義」藝術家是包曲尼（Umberto Boccioni 1882-1916）、巴拉（Giacomo Balla 1871-1958）、盧索洛（Luigi Russolo 1885-1947）、卡拉（Carlo Carra 1881-1966）和塞凡里尼（Gino Severini 1883-1966

[164] Karolyi, 285.
[165] Karolyi, 286.
[166] 在可用資料中，僅有英文版，以原文示之避免翻譯之語意訛誤。
[167] Flerschel B. Chipp, Theories of Modern Art: A Source Book by Artists and Critics (Berkeley, CA: University of California Press, 1968) 286.
[168] Dempsey, 88.

）等五位。[169]　【見圖 6-1　五位未來主義藝術家；由左至右為 Russolo, Carra, Marinetti, Boccioni 和 Severini】[170] 同年四月，這五位藝術家再度共同簽署「未來主義繪畫技術宣言」（Futurist Painting: Technical Manifesto）。他們認為，一幅人物畫像，在過去而論，最重要的是忠於被描繪者；但今日而言，"不像"才是重要的，畫家可以加諸自己所觀察到的一切於畫布上。[171] 除此之外，他們也認為一個動的物體比靜止時更有可看性，以車輛為例，車子行進的動作與加速的過程，比靜止的形體更重要。[172]

　　「未來主義」的真正成名是在 1912 年巴黎 Bernheim-Jeune 畫廊的展覽，這之後，更巡迴展出於歐洲、蘇俄和美國等地；他們的理論和作品已被藝文界接受，正式擠身成為國際知名的「前衛」（Avant-garde）藝術派別行列之一。自此，他的影響的藝術範疇不斷的擴大。[173] 將時間稍微往前推，1910 年 Russolo 和浦拉泰勒（Francesco Barilla Pratella 1880-1955）共同發表了「未來主義音樂宣言」（Futurist Manifesto of Music），1912 年有 Boccioni 的「未來主義雕塑宣言」（Futurist Manifesto of Sculpture），和義大利攝影大師 Antonio Giulio Bragaglia（1889-1963）的「攝影宣言」（Manifesto of Photodynamics）。兩年後（1914 年），建築師 Antonio Sant'Elia（1888-1916）也發表了「未來主義建築宣言」（Manifesto for Futurist Architecture），說明他對未來城市（Città Nuova）的看法，並繪圖示之【見圖 6-2　Sant'Elia 的未來城市】。[174]

　　「未來主義」的影響除了在有形的藝術世界外，也漸漸的蔓延至無形的思想世界，同年法國哲學家 Valentine de Saint-Point（1875-1953）發表了「未來主義女性宣言」（Manifesto of Futurist Women），其中對現代女性如何存在於社會的一些超前衛想法，90 年後的今日恐怕仍舊無法被接受。這股「未來主義」的

[169] Hooker, 374.
[170] Chipp, 282.
[171] Karolyi, 285-286.
[172] Little, 109.
[173] Arnason, 218.
[174] Dempsey, 91.

狂潮雖然在這一年達到高點，但其影響並未因此停止。1915 年由 Balla 和 Fortunato Depero（1892-1960）共同的聲明「未來主義時尚生活指南」（Futurist Reconstruction of the Universe）包括的範圍非常廣泛，從服裝到居家的室內設計都有；1916 年攝影大師 Bragaglia 再度發表「未來主義電影宣言」（Manifesto of Futurist Cinema），影片《背叛的魔法》（Perfido Incanto）為其代表作。[175]

許許多多的〝宣言〞似乎成了「未來主義」的特色。的確，從 1909 年到 1915 年就至少有十個宣言【見整理表 6-2　未來主義早期重要宣言】，這樣的風潮並未在此譜上休止符，只是徒然列舉，不免流於流水帳形式。1914 年開始，第一代的「未來主義」，因為幾位重要人物意外事故死亡，開始走下坡；而隨著第一次世界大戰的開打，主導人物 Marinetti 傾向墨索里尼（Benito Mussolini 1883-1945），他們的政治立場被認定為是「法西斯主義」（Fascism），無疑的更是雪上加霜。雖然之後還有一些年輕的藝術家投身「未來主義」，但在 1920 年代仍然畫上句點。盛行的時間不長，僅 10 年左右（1909-1919），其對後來藝術的發展，開啟了全新的視窗。[176]

二、音樂

音樂上的「未來主義」是由畫家盧索洛（Luigi Russolo 1885-1947）和音樂家浦拉泰勒（Francesco Barilla Pratella 1880-1955）共同在 1910 年發表「未來主義音樂宣言」（Futurist Manifesto of Music），並創作了一首作品，就稱為《未來音樂》（Musica Futurista）。[177]「未來主義」在音樂上的想法與在藝術上的想法，相去無多。他們認為現在的音樂應該是與機械的聲響和節奏相關連的，若再進一步將機械的聲響具體化的描述，那就是「噪音」。[178] 噪音將是「未來音樂」不可缺少的一個重要要素。

[175] Arnason, 89-90.
[176] Chipp, 283.
[177] 林勝儀譯，西洋音樂史：印象派以後，58。
[178] Paul Griffiths, Modern Music: A Concise History (New York : Thames and Hudson Inc., 1994) 98.

1913 年時，Russolo 發表了文章〈噪音的藝術〉（The Art of Noise），更有後來「噪音樂器」（Intonarumori）的發明，不難想見「噪音」的重要性。宣言中也提到應該使用微分音階（Microtone Scale）和複節奏（Polyrhythm）的結合，這些創新的想法，實際上是與過去做切割，與古典、浪漫和印象主義的音樂分離，以新世紀的新生活為靈感，創作新的音樂。[179]

參　創作理論基礎與技巧

一、美術

〝知易行難〞這句話放在「未來主義」畫家的身上，再適切也不過了。在接連三次的理論宣言後，終於在 1911 年時於米蘭有了他們的首次畫展；可惜！並不受好評，許多藝評家認為他們的畫作並未如他們所言的〝未來〞，走的依然是傳統的繪畫路線，佛羅倫斯（Florence）的評論者 Ardengo Soffici（1879-1964）亦在《La Voce》的雜誌上發表類似的言論。為此，Marinetti，Carra 和 Boccioni 還兼程前往佛羅倫斯與之溝通、討論；這番交流的兩年之後，Soffici 亦在 1913 年加入了「未來主義」運動之列。

可見得，「未來主義」的藝術家有著極好的口才與說服能力，但空有這些想法卻沒有自己風格的事實依然存在，還好，很快的，他們找到了方向。時光稍稍再往前回溯，Severini 在 1911 年的巴黎之旅，可說是「未來主義」的重要轉捩點，他見識到了「立體主義」的畫風，在其呼引之下，其他成員亦隨至巴黎，對當地許多的「前衛藝術」有了一窺究竟的機會。[180] 此次的巴黎行，對「未來主義」而言是個大豐收，就如同將一塊乾海綿浸潤在水中，呈現出飽和的狀態。

受到「立體主義」的啟發，他們開始強調物體在空中運動的改變，改以動

[179] Nicolas Slonimsky, Webster's New World Dictionary of Music (New York : Schirmer Books, 1998) 173.
[180] Dempsey, 88-89.

態的線條、不規則的角度和強烈的色彩來表現；[181] 也因為在接觸物體的〝連續攝影〞後，再次反芻他們在 1910 時的「未來主義畫家宣言」，其中有一點提及〝每個物體都在移動，每個物體都在向前衝，每個物體一直改變著，沒有一個物體是在我們眼前靜止著〞，由於時間的持續性，所以看著一隻馬奔跑而過，不該只有四條腿，而是二十條腿；而彈琴的手也不該只有兩隻，七、八隻重複的手是跑不掉的。這種追求〝動態〞的畫面，成了「未來主義」很重要的主軸。[182]

二、音樂

綜觀音樂史，每一個音樂的流派，都有其獨特的音樂風格或重視的特色，使其與眾不同，即使進入了二十世紀，這些不同的〝主義〞也各自捍衛著自己的理論，以具體的作品來作為表徵；就音樂而論，「印象主義」著眼氣氛，「點描主義」強調色彩，「原始主義」重視節奏，而「表現主義」表達情緒。「未來主義」與其他派別最大的不同處，應該可說是對〝噪音〞的認同，他們肯定隨著科技的發展，愈來愈多被認定為〝噪音〞的聲響，也可以是表達情感的方式之一。

「未來主義音樂宣言」的起草人之一 Russolo 認為，所有的聲響都可是音樂作品的聲響來源，於是在 1913 年發表了「噪音的藝術」，其中，更明確的說明現在的音樂即是將所有不諧和、奇怪和尖銳的聲響混合在一起，而可預測的這種聲響與〝噪音〞相去無多。

在較〝音樂〞的理論部分，「未來主義」接受且認同無調性音樂；在節奏方面，亦追求著突破以往拍號的制式架構，找尋一種新的方式；而在音階、旋律的構思上，則希望以四分音（Quarter tone）或微分音（Microtone）來取代長久以來的半音（Semitone）。簡單來說，直至今日，所使用的音階中，音與音間最短的距離多以半音為主，「未來主義」的音樂家，將這樣的音程再縮短一半，成為四分音，甚至，比四分音更短的距離—微分音亦是他們想聽到的〝音〞。

[181] 何政廣，63-64.
[182] Arnason, 218.

肆　代表人物與作品

　　不論是藝術家或音樂家，在創作生涯中的每個當下，都可能因為週遭環境的改變或是新的事物衝擊，而對作品的風格產生改變；然而，這個改變或是短暫，或是短時期則沒有一定的準則。無論是何種情況，也許創作者並非某個藝術流派的主要代表人物，但在那個美麗的偶然下，可能留下了屬於某種風格的經典作品。或許由於「未來主義」不斷的在各個領域中，不定期的發表宣言，同為藝術工作者的許多創作者，在無形中將這些想法運用於作品中；此單元的代表人物和作品，不論是藝術或音樂，有幾位即屬於此種情況。

一、美術

（一）巴拉（Giacomo Balla 1871-1958）

　　Balla 受到美國攝影師 Eadweard Muybridge（1830-1904）作品的影響，開始研究人體或動物的動作狀態，進而發現，物體在空間快速移動時，所呈現的線條並非直線而是曲線，有時，甚至是環狀的。[183] 他的作品《型式、噪音、機車騎士》（Form, Noise, Motorcyclist），畫面上的齒輪，重複的出現，代表著行進的速度，有了速度，就可能有標題上出現的噪音，巧妙的在畫作與標題做了聯結，更將之與「未來主義」的主軸速度、機械和噪音一併表達，極具巧思。

（二）杜象（Marcel Duchamp 1887-1968）

　　藝術家杜象或許不是「未來主義」的代表人物，但他在同時期 1912 年的作品《下樓梯的裸女》（Nude Descending a Staircase）卻有著不折不扣的「未來主義」，無怪乎中外書籍，常以此作品來說明著「未來主義」的特色之一【見圖 6-3　杜象　下樓梯的裸女　147.3×88.9cm 1912　美國費城美術館藏】。[184] 作品所

[183] Kirsten Bradbury, History of Art (New York : Barnes & Noble Books, 2005)204.
[184] Arnason, 205.

表現的是「未來主義」對運動觀點的呈現，不同時間點上留下的同一運動軌跡，將這些軌跡堆疊一起，紀錄下動作的狀態，於是在畫面上，可以看到一個形體以連續的動作下樓梯。[185]

別忘了，在「未來主義」中，一個連續動作會出現的形體是不只一個的。其實，這樣的效果就如同攝影時，以同一底片重複曝光的效果一樣，會有多次的畫面重疊出現。隔年，1913 年時，「未來主義」的攝影大師 Bragaglia 的攝影作品《大提琴拉奏者》（The Cellist）【見圖例 6-4　Bragaglia 大提琴彈奏者 1913 Gelatin-Silver Print】，[186] 他以長時間曝光的方式，對著大提琴拉奏者拍照，於是製造、紀錄著流暢的動作線條和模糊的動作畫面，與杜象的作品有著強烈的關連性，均為「未來主義」的經典代表作。

二、音樂

嚴格而言，真正屬於「未來主義」的〝正牌〞代表人物是 Russolo（雖然他亦是位未曾受過正統訓練的兼職音樂家），另外仍有同時期的作曲家作品，嘗試著與「未來主義」雷同或相似的路線，此處另舉三人作為代表，他們包括有薩堤（Erik Satie 1866-1925）、安塞爾（George Antheil 1900-1959）和華雷斯（Edgard Verèse 1883-1965）。

（一）盧索洛（Luigi Russolo 1885-1947）

Russolo 對〝噪音〞的重視和熱愛，從 1913 年「噪音的藝術」已不難看出端倪，而這只是開始，他還發明了一種樂器稱為「噪音樂器」，或稱「音響樂器」（Intonarumori），這個樂器有時亦被以別的名稱稱之，如「爆破聲器」（Scoppiatone）或「喊叫機器」（Ululatore），但可惜的是這些樂器，在二次世界大戰時被摧毀了。[187]

[185] 歐陽中石，203。
[186] Arnason, 219.
[187] Karolyi, 210.

　　所謂的「噪音樂器」是一個個的箱子，每個箱子有一個外接的喇叭（擴音器），箱內放有簡單的電流信號設備，不同的強度的電流通過，則發出不同的聲音，如〝Bu-Bu〞或〝咕嚕咕嚕〞【見圖 6-5　Russolo 的噪音樂器】。[188] 1914 年在米蘭劇院 Marinetti 和 Russolo 舉辦了一場「未來主義音樂會」，其中一個節目即是由 Russolo 指揮 19 個「噪音樂器」，每個樂器由一人看譜演出，再由指揮作全曲的統合。[189]

　　同年，Russolo 即有兩首以「噪音樂器」為主的作品問世，也算是重要代表作：《首都的覺醒》（The Waking of a Great City）和《汽車與飛機的會議》（A Meeting of Motorcars and Aeroplanes），[190] 光就名稱而論，即不難想像其與「未來主義」的關係。且其記譜方式，亦與印象中的五線譜不太相同，請參照譜例 6-1 Russolo《首都的覺醒》的樂譜【見譜例 6-1 Russolo《首都的覺醒》】。Russolo 還將他所謂的「未來主義管弦樂團」（Futurist Orchestra）區分為「六個噪音家族」（Six Families of Noises）。在可考的資料中雖舉例說明，但未提供分類依據，再因聲響的描繪，解讀各不相同，為免誤導，胡亂臆測，此處僅以原文供參考之【見整理表 6-3　未來主義管弦樂團之六個噪音家族】。[191]

　　特別值得一提的是，身為畫家的 Ruosslo, 在 1911 年時，畫了一幅名為《音樂》（Musica）的作品，除了闡述他對音樂的看法之外，更說明了「未來主義」的繪畫特色【見圖例 6-6　Russolo《音樂》200×140 ㎝ The Estorick Foundation, London】。[192] 畫面上深色的鍵盤放置在圖面的正中央，延伸而出的〝蛇形〞長條，如同當時擴音喇叭的形狀，暗示著錄音年代的來臨，而背後不同表情的臉，或許代表著對於音樂不同的聆賞表情與心得，而畫面上的色彩強烈對比也暗示著音樂的強弱表情對比的意境傳達。最特別的是彈奏者的四隻手與「未來主義」繪畫的連續動作理論相呼應。[193]

[188] Morgan, Twentieth-Century Music: A History of Musical Style in Modern Europe and America, 116.

[189] 林勝儀譯，西洋音樂史：印象派以後，60。

[190] Morgan, Twentieth-Century Music: A History of Musical Style in Modern Europe and America, 114.

[191] Karolyi, 287.

[192] Acton, 169.

[193] Acton, 44-45.

（二）薩堤（Erik Satie 1866-1925）

　　法國作曲家 Satie 的音樂作品是多元的，那個當下，他接觸了何種新的事物或觀念，就有新的音樂風格出現。早在 1893 年時，他的鋼琴作品就以〝前衛〞預示了〝噪音〞的來臨，《氣惱》（Vexations）是首沒有小節線，樂句或強弱標示的樂曲，有一不成曲調的動機，時而單聲部出現，時而配搭上另外二音，成為極不諧和的和弦，很有〝噪音〞的感覺。[194] 而且，學者 Karolyi 在討論這首曲子時，是放在副標〝噪音〞的單元，或許藉由這個曲子，將他與「未來主義」串聯，亦不為過。

　　Satie 的諸多作品中，真的拿來與「未來主義」相提並論的是 1916 年為芭蕾配樂的樂曲《遊行》（Parade）。這齣舞劇的舞台佈景和服裝設計是由「立體主義」大師畢卡索操刀，Satie 為了與之配合，音樂的部分亦是以同路線為主，所以樂句的連結不再以橫向為主，而改以向上堆疊的方式，就如同堆疊立方體或立方錐的感覺；樂句出現的時間點和每次出現的形式均不太相同，很有「立體主義」的風格。[195] 既然有著強烈的「立體主義」風，又如何成為「未來主義」的代表作呢？

　　《遊行》的配樂被視為「未來主義」的代表作品之一，主要是依其使用的配器，除了傳統的樂器外，還有警報器、打字機、為上鎗的左輪手槍、飛機引擎聲和發電機等時代產物的聲響。將這些聲響實際運用於真實的芭蕾中是困難的，較大音量的機械聲自然毫無問題，那麼，像打字機的打字聲音該如何處理呢？

　　Satie 在彩排時發現，打字機無法與原先同時出現的音樂部份如期的〝被聽到〞，他開始降低配樂的音量，而最終兩者間的平衡點，就只留下打字聲，其餘的樂聲則以最微弱的音量襯底，即使無法聽到，亦無所謂。因為，這兒有 Satie 極為用心設計的佈局。此處的劇情是一位美國女孩的出現，作曲家用打字機的聲響來代表紐約忙碌商業都會的身份表徵外，其所發出的聲音節奏也是當時美

[194] Karolyi, 91-92.

[195] David Ewen, <u>The World of Twentieth-Century Music</u> (Englewood Cliff, NJ : Prentice-Hall, Inc., 1970)673.

國流行音樂風格之一的「繁音曲」（Regtime Music）。

　　雖然首演並不受好評，但它的重要性卻不容忽視。同為法國作曲家的米堯（Darius Milhaud 1892-1974）如此說過：「Satie《遊行》的演出將在法國音樂歷史佔有重要的地位，就如同德布西《培利亞與梅麗桑》的首演。」[196]

（三）安塞爾（George Antheil 1900-1959）

　　美國作曲家 Antheil 與「未來主義」的關連主因兩部作品，一為創作於 1922 年的《飛機奏鳴曲》（Airplane Sonata, 1922），光從曲名即可毫無困難的將之與「未來主義」並置。另一部作品則更有「未來主義」風格，1926 年在巴黎發表的《機械芭蕾》（Ballet Mechanic, 1926）使用了 8 台鋼琴，打擊樂器，警報器、飛機引擎等各式各樣的噪音音源；或許由於作品對美國聽眾而言太前衛，1927 年時紐約的首演，聽眾無法接受，在混亂中結束演出。[197]

（四）華雷斯（Edgard Verèse 1883-1965）

　　Verèse 這位法裔美籍作曲家，主要的作品均在 1920-1930 年間於美國發表，對他而言，這段期間是〝機械聲響〞的年代，作品中的《高棱體》（Hyperprism, 1923）和《電離》（Ionisation, 1931），都有使用到機械聲響。過了這段時期之後的 20 年，Verèse 並無任何創作，他努力學習並研究科學、數學和音樂理論，之後的作品名稱多與理科有些關係。

　　他曾自述，自己是聲音的組織者，他的想法中只存在曲子中要有什麼機械聲響，而非傳統的音樂主題。[198] Verèse 與「未來主義」的最直接關連性即是機械聲響（噪音）的運用。《高棱體》除了九個管樂器和打擊樂器外，還有警報器（Siren）的使用。[199] 而管樂器在樂曲中亦擔任著另類音色的節奏提供者，並非一直吹奏著旋律。《電離》則幾乎可稱為是第一首專為打擊樂器創作的樂曲，

[196] Ewen, 674.
[197] Miller et al., 280.
[198] Ewen, 851-852.
[199] 馬清，58。

而所選用的打擊樂器亦多為無固定音高的樂器，雖然曲子採用傳統的奏鳴曲式，在尾聲（Coda）時才加入一些帶有旋律線的樂器，但整體給予打擊樂器吃重角色，創新〝聲響〞的可能性是其與「未來主義」的最大共通點。[200]

伍　結語

　　過去討論過畫派，多是先有同類型的作品產生，而在不經意之間，再由藝評家依其作品風格所給的評論中，〝巧合〞的出現某個名詞，而開始成為某種流派的名稱。「未來主義」則完全與之相反；在作品正式展出之前，已有多次公開的〝宣言〞，推銷著他們的想法，爾後在不同領域的「未來主義」藝術家，也以〝宣言〞作為昭告天下，與社會溝通的最直接方式。

　　綜觀「未來主義」的繪畫風格，著重於當代機械、速度的美，追求一種與過去不同的畫面。這樣的想法與作風，的確也出現在「未來主義」的音樂上；作曲家將許多當時的機械聲響成為音樂的一部份，或製造樂器〝專門〞產生噪音，將原有的旋律樂器視為提供節奏的一部份。「未來主義」的音樂是前衛的，它激發了音樂創作的改革與嚐試，研究與創新；可將之視為二次大戰後「具象音樂」（Musique Conerète）的前奏曲外，後來的現代作曲家凱吉（John Cage 1912-1992）亦曾在 1937 年的一場名為「音樂的未來」（The Future of Music）演講中，[201] 明確的肯定「未來主義」，認同所有的〝聲音〞都可以是創作音樂的素材。

[200] Arnold Whittall, Music since the First Woeld War (Oxford : Oxford University Press, 1955) 201.

[201] Warthen Struble, The History of American Classical Music (New York : Facts On File, Inc., 1995) 287.

譜例 6-1　Russolo《首都的覺醒》

圖例 6-1　五位未來主義藝術家

圖例 6-2　Sant'Elia 的未來城市

圖例 6-3　杜象《下樓梯的裸女》1912 美國費城美術館藏

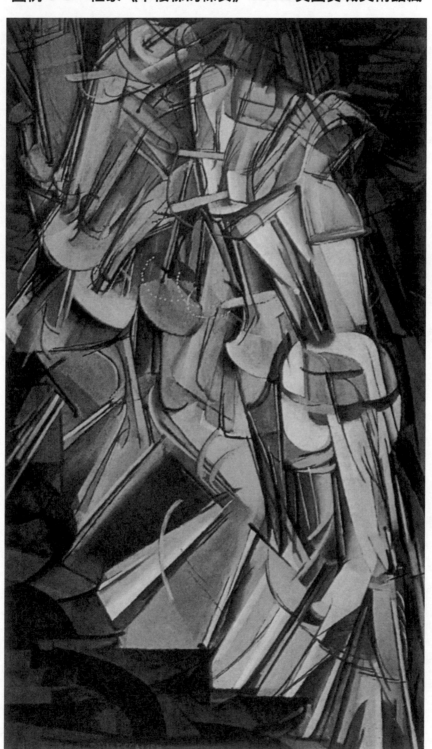

圖例 6-4　Bragaglia 大提琴彈奏者 1913 攝影作品

圖例 6-5　Russolo 的噪音樂器

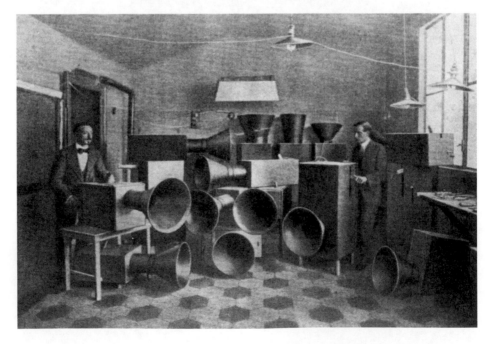

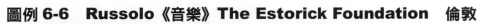

圖例 6-6　Russolo《音樂》The Estorick Foundation　倫敦

整理表 6-1　1909 未來主義宣言

1.	We intend to glorify the love of danger, the custom of energy, the strength of daring.
2.	The essential elements of our poetry will be courage, audacity, and revolt.
3.	Literature having up to now glorified thoughtful immobility, ecstasy, and slumber, we wish to exalt the aggressive movement, the feverish insomnia, running, the perilous leap, the cuff, and the blow.
4.	We declare that the splendor of the world has been enriched with a new form of beauty, the beauty of speed.　A race-automobile adorned with great pipes like serpents with explosive breath…. a race-automobile which seems to rush over exploding powder is more beautiful than the Victory of Samothrace.
5.	We will sing the praises of man holding the flywheel of which the ideal steering-post traverses the earth impelled itself around the circuit of its own orbit.
6.	The poet must spend himself with warmth, brilliancy, and prodigality to augment the fervor of the primordial elements.
7.	There is no more beauty except in struggle.　No masterpiece without the stamp of aggressiveness.　Poetry should be a violent assault against unknown forces to summon them to lie down at the feet of man.
8.	We are on the extreme promontory of ages!　Why look back since we must break down the mysterious doors of Impossibility? Time and Space died yesterday.　We already live in the Absolute for we have already created the omnipresent eternal speed.
9.	We will glorify war – the only true hygiene of the world – militarism, patriotism, the destructive gesture of anarchist, the beautiful Ideas which kill, and the scorn of woman.
10.	We will destroy museums, libraries, and fight again moralism, feminism, and all utilitarian cowardice.
11.	We will sing the great masses agitated by work, pleasure, or revolt; we will sing the multicolored and polyphonic surf of revolutions in modern capitals; the nocturnal vibration of arsenals and docks beneath their glaring electirc moons; greedy stations devouring smoking serpents; factories hanging from the clouds by the threads of their smoke; bridges like giant gymnasts stepping over sunny rivers sparkling like diabolical cutlery; adventurous steamers scenting the horizon; large-breasted locomotives bridles with long tubes, and the slippery flight of airplanes whose propellers have flaglike flutterings and applauses of enthusiastic crowds.

整理表 6-2　未來主義早期重要宣言

年代	類別	發起者	宣言之中譯與原文
1909	藝術	Marinetti	未來主義宣言 The Founding and Manifesto of Futurism
1910	繪畫	Carrà 等五位	未來主義畫家宣言 Manifesto of Futurist Painters
1910	繪畫	Carrà 等五位	未來主義繪畫技術宣言 Futurist Painting : Technical Manifesto
1910	音樂	Russolo Pratella	未來主義音樂宣言 Futurist Manifesto of Music
1912	雕塑	Boccioni	未來主義雕塑宣言 Futurist Manifesto of Sculpture
1912	攝影	Bragaglia	攝影宣言 Manifesto of Photodynamics
1914	建築	Sant'Elia	未來主義建築宣言 Manifesto for Futurist Architecture
1914	哲學	Saint-Point	未來主義女性宣言 Manifesto of Futurist Women
1915	時尚生活	Balla Depero	未來主義時尚生活指南 Futurist Reconstruction of the Universe
1915	電影	Bragaglia	未來主義電影宣言 Manifesto of Futurist Cinema

整理表 6-3　未來主義管弦樂團之六個噪音家族

I	II	III	IV	V	VI
Rumbles	Whistles	Whispers	Screeches	Noises obtained by percussion on metal/wood	Voices of animals/men
Roars	Hisses	Murmurs	Creaks	Howls	Shouts
Explosions	Snores	Mumbles	Rustles	Laughs	Groans
Crashes		Grumbles	Buzzes	Wheezes	Shrieks
Splashes		Gurgles	Crackles	Sobs	
Booms			Scrapes		
			Skin		
			Stone		
			Terracotta		

第七單元
達達主義

Dadaism

第七單元　達達主義

壹　前言

　　無論古今中外，人類在生存上的勁敵與挑戰就是〝天災〞與〝人禍〞；天災的未知與不定性常超乎人類可以掌控的範圍，而人禍的開端起源多肇因於戰爭，這兩個事件一旦發生，人類的歷史多將改寫。當整個歐陸陷入第一次世界大戰的混亂時（1914-1918），人們已無心參與或發展藝術活動，保住性命成了當務之急。此時的唯一淨土，即是中立和平、沒有殺戮的瑞士（Swiss），由於它的中立國身份，很快的成為歐洲各國逃亡者的首選，其首都蘇黎士（Zurich）更是藝文者的大本營，「達達主義」（Dadaism）就是在這樣的機緣下產生的。

　　當然，隨著大戰的結束，「達達主義」開始出現在歐美的許多主要城市，如美國的紐約（New York）、法國的巴黎（Paris）、德國的柏林（Berlin）、漢諾威（Hanover）、科隆（Cologne）和西班牙的巴塞隆納（Barcelona）等地，都有「達達主義」的活動，而這個在戰亂中發展的流派與其它畫派是否有著截然不同的主張呢？「達達主義」在音樂上的表現又是如何呢？亦或許我們該這麼問：音樂上有「達達主義」嗎？這接連的問題，在接下來的文敘中，我們將一一解答。

貳　達達主義的由來

一、美術

　　讓我們一起輕鬆的來看「達達主義」的出現！話說在 1916 年的 1 月 4 日，蘇黎士的伏爾泰酒館（Cabaret Voltaire）有一群藝文人士，聚集談論著對藝術的看法，詩人特里斯頓·查拉（Tristan Tzara 1896-1963）為首，發表著反對過去的

傳統藝術，否定長久以來的道德和美學觀，甚至認為，「只要是先前藝術家唾棄的東西就是藝術」，等挑戰著傳統價值觀的言論。藝術家赫高‧巴爾（Hugo Ball 1886-1927）更是搞怪的以隨手可得的廣告紙，黏貼成一件外衣穿在身上，朗誦著自創的「音響詩」，可想而知，這首詩，並非傳統詩人眼中該有的詩詞創作。行文至此，可以想像那是個非常〝特別〞的聚會，他們將之稱為「達達之夜」。[202]

那麼，為何會將這樣的聚會稱為「達達之夜」呢？「達達」一詞又是從何而來呢？其實「達達」的得名是非常隨性的；在一次非正式的聚會中，藝術家 Tzara, Ball 和希森白克（Richard Huelsenbeck 1892-1974）恣意的拿起手邊的德法字典，以拆信刀往裏一插，所翻開那頁的第一個字，就是〝達達〞，「達達之夜」或「達達主義」就是這麼來的。書面上，則是在 1916 年 5 月的雜誌《沃杜爾》首次正式與大家見面。[203] 他們如此的說明著什麼是「達達主義」，他們認為：「達達－意思就是無所謂，我們需要的著作是勇往直前的、勇敢的、切實的，而且是永遠不能懂的，邏輯是錯誤的，道德永遠是惡的……。」[204]

這群在中立國發展的藝術家，對於戰爭，有著不同於多數人的看法，戰爭之所以發生，是挑戰也是質疑既有的價值觀，既然在真實的生活面有了具體的改變，那麼在藝術創作上也需跟進，他們試圖打破理性、邏輯架構的系統，而改以非理性與非邏輯性的思維來創作。[205] 「達達主義」藝術家阿爾普（Jean Arp 1887-1966）也曾經這麼說過：「由於世界大戰的殺戮，我們轉而向藝術尋找出路，希望找出一種能夠把人類從這個瘋狂的時代中，拯救出來的藝術。」[206] 由此可看出「達達主義」的開朗風格，將〝危機〞視為〝轉機〞。

在大戰期間，因為歐陸的不穩定，另有一群藝術家在美國紐約成立「達達派」，這些藝術家包括有杜象（Marcel Duchamp 1887-1968）、畢卡比亞（Francis Picabia 1879-1953）、史肯柏格（Morton Schamberg 1881-1981）和雷（Man Ray

[202] 何政廣，79。
[203] Dempsey,115.
[204] 歐陽中石，212。
[205] Dempsey,115.
[206] 張心龍，123。

1890-1976）。隨著戰爭的結束，「達達主義」的潮流從瑞士蘇黎士開始，影響的範圍逐漸擴大。包括有 1920 年時，德國柏林舉辦「國際達達節」，法國巴黎舉辦「達達節」。[207]

1921 年開始，各地的〝達達人士〞聚在巴黎，將創作方向轉向文學與戲劇，結果大受好評。他們從昔日的反對分子，躍身為明日之星。也因為愈來愈多的藝文人士加入，導致意見分歧，在 1922 年時，終至解散一途。[208]「達達主義」的再度受到注意，則歸功於 1951 年時，美國藝評家 Robert Motherwell 所寫的文章〈達達主義的畫家與詩人〉（The Dada Painters and Poets），藉由這篇文章，「達達主義」的熱潮在 1950 年代，再度點燃。

「達達主義」雖然解散，但有些活動仍舊與之相關；其一為 1924 年的一部十三分鐘短片，名為《中場休息》（Entr'Acte）。顧名思義，該片是在舞劇中場休息時播放，由 Picabia 編寫劇本，Erik Satie 配樂創作；主要演員有 Man Ray, Duchamp, Satie 和 Picabia，這些人都是「達達主義」的重要人物，〝不達達〞都難。另外還有一部芭蕾舞《今晚停演》（Relâche），舞者是 Man Ray，Picabia 負責舞台設計，他用前列燈光往觀眾席投射，使得觀眾幾乎看不到舞台上的人物，只能看見舞者移動的身形，如此的反傳統亦是「達達主義」的重要特徵。[209]

二、音樂

嚴格而言，音樂學者們甚少使用「達達主義」一詞，來描繪某位作曲家或某個特定〝族羣〞的作品，但這並不代表「達達主義」的創作主軸與技巧不存在於音樂作品中。比較特別的是，繪畫的「達達主義」在 1916 年時出現，但它的風格轉呈於音樂時，隨著技法的不同，時間點亦有差別。影響歐陸音樂風格的時間，約莫在 1930 年代開始；而影響美國的音樂創作則遲至 1950 年代左右

[207] 何政廣，80。
[208] 部分「達達主義」藝術家，以既有理論為基底，在 1924 年另外成立了「超現實主義」（Surrealism）。
[209] Dempsey, 119.

。或許沒有任何人可以妄下定論，說明簡中奧妙；但可以作一合理的推估，「達達主義」在 1922 年解散後，並非〝全面性〞的消失，而在 1924 年另以「超現實主義」（Surrealism）的名號出現，這傳承或改變的技法在 1930 年代影響著部分音樂家。而「達達主義」的風潮再現於美國，乃藉由 Robert Motherwell 在 1951 年所發表的文章，而作曲家或許因著這樣的機會，重溫了「達達主義」的技法，並開始了不同風格的音樂創作。

參　創作理論基礎與技巧

先前的幾個單元，在討論時都會以美術在先，音樂在後的方式討論，此處則一反往例，只探討美術的部份。這是因為「達達主義」所主張的技巧，將會被作曲家以相同的思維，但不同的表現手法，呈現於音樂中。因此在〝代表人物與作品〞處，一併以實例說明，不再贅述。

綜括而論，「達達主義」不喜愛傳統的繪畫風格與材料，因此被冠上反傳統封號。他們反理性，意即反對人類以理性的邏輯思考來自欺；他們反美學，反對傳統藝術流派的重大包袱；想要突破、改變與創新既有的藝術模式。[210] 簡言之，「達達主義」的技法可以分成三大類：（一）拼貼（Collage）（二）不確定性（三）既成物品（Readymades）。

一、拼貼

「拼貼」（Collage）技法的運用，使一個藝術作品不再是傳統的繪畫或雕塑作品，而是一個組合作品。畫片上拼貼著紙張、木片等有形的物體，不再是色彩與色塊的配置。[211] 但追根究底，「達達主義」並非首創「拼貼」技法的第

[210] 傅謹編，中外美術簡史（廣西桂林：廣西師範大學出版社，2005）322。

[211] Mary Acton, Learning to Look at Modern Art (New York : Routledge the Taylor & Francis Group, 2004) 126-127.

一人，稍早之前的「立體主義」大師 Picaso 和 Braque 就曾經在作品上，加入不同的物品與材質，黏貼在上方，但作品的基底仍舊以繪畫為主；然而「達達主義」除了具體的在畫作上運用拼貼技巧之外，更進一步的在無形的思想上改變，讓作品與環境拼貼，這樣的想法，也間接成就出另一種技法：「既成物品」（Readymades）。

二、不確定性

在「達達主義」的創作理念中，認為藝術作品的產生，無須刻意安排，思考不同的呈現方式，應該恣意的讓機運決定成果，如是方法亦是很好的創作模式。與其一昧的認為他們是「前衛」（Avant-Guard）藝術家，專愛搞怪；不如回頭想想他們所處的大時代背景，是否有任何蛛絲馬跡可尋？雖然多數的「達達主義」藝術家以瑞士為發展據點，但整個歐陸在征戰中所瀰漫的氣氛，傳遞出的訊息，應該是不安、不穩和不確定性。這或許是激起他們往不確定性思維行走的引爆因子。再加上二十世紀初期，西方世界對東方文化的欣賞與好奇，也給了藝術家許多不同的創作構思。

其中，中國的「易經」所主張的無常與變化，也提供了不同於西方的創思平台。"不確定性"技法的產生，可能並非刻意苦思而至，但亦非無端憑空而降。藝術家的生活經驗與所處的環境，給予了無形的誘因與管道。

三、既成物品

生活中無處不藝術，舉凡日常的隨手之物（Found Objects）或既成物品（Readymades）都可以是藝術作品，因為物體若與原本的功能脫鉤，就不再是原來的物品。它只是有著相同的形體，但傳遞出來的意涵已全然不同。既然所代表的意涵已與原意不同，自當用不同的心態與眼光看待，使其獲得第二層的價值與再生。「達達主義」的許多藝術家著眼於此，將既成物品再利用，或再添加

〝拼貼〞技法，使作品與原作相似之餘，又有著新的巧思，增添且突出其新的藝術生命。

肆　代表人物與作品

一、美術

「達達主義」從瑞士的蘇黎士開始，影響的範疇不論是在地理位置或創作的層面上，都是廣泛的，代表人物更是不勝枚舉。為避免冗長的文字敘述，請參照整理表 7-1：達達主義各地區的主要代表人物【見整理表 7-1　達達主義各地區的主要代表人物】，即可一目了然。先前的幾個單元，在討論到此項時，均以〝人物〞為前提，再討論其經典作品，此處則略有變化。以三個主要的技法為前提，帶出藝術家及其作品來相互印證，對於「達達主義」的技巧與風格定能有更深刻的認識。

（一）拼貼

以「拼貼」技法而論，最有名的要算是 Marcel Duchamp（1887-1968）在 1919 年時創作的《L. H. O. O. Q.》（你的屁股是紅的）。單從作品的標題似乎無法聯想出畫面，但稍加提示，讀者便能心領神會了。這個作品事實上是以文藝復興（Renaissance）大師達文西（Leonardo da Vinci 1452-1519）的名作《蒙娜麗莎》（Mona Lisa）為基礎，再加上山羊鬍和八字鬍，雖然鬍子是以繪畫的手法添加，但感覺與「拼貼」技法相去無多。簡單的幾筆，已充分說明了「達達主義」，亦或 Duchamp 反對傳統藝術的精神，硬是在知名作品上加入自己的想法。[212]

[212] Dempsey, 118.

　　其實，Duchamp 創作此作品時，正值原創作者 Da Vinci 逝世 400 年紀念，而這位當時〝全才型〞的藝術家，各界學者對他的好奇與探究從未間斷。心理學家佛洛伊德（Sigmund Freud 1856-1939）曾在 1910 年出版關於 Da Vinci 的精神分析，書中更提及其對 Da Vinci 有可能是同性戀者的推測。一直以來，也常有學者認為《蒙娜麗莎》是畫家的〝自畫像〞。因此，Duchamp 將作品加上最能代表男性表徵的鬍子，假若服裝再經過適當的改造，畫面的主角已悄悄的由女變男了。[213] 此一作品將「達達主義」的反傳統和不墨守成規的精神，表露無遺。當然，這絕非唯一以「拼貼」技巧創作的作品，以「達達主義」創新求變的創作方式，定將「拼貼」再加以變化呈現。

（二）不確定性

　　在反傳統的聲浪中，反傳統的創作方式，「偶然性」（Chance）或「不確定性」，也成為「達達主義」的技法之一。[214] 詩人 Zara 就是以此原則創作詩詞。他將報紙撕成碎片丟向空中，再依其掉落的順序，將上面的文字排成詩。如此一來，詩詞創作不再受到押韻、字數或行數的主導，不確定性的「偶然性」才是成果展現的重要因素。[215] 除了文學創作外，畫家 Arp 也曾以中國「易經」的思維邏輯，運用不定形狀的色紙，隨機運安排，成為作品，亦稱為「剪貼繪畫」。如此方式，即是將「拼貼」與「不確定性」兩種創作技法混合於作品中。[216]

（三）既成物品

　　藝術大師 Duchamp 對「達達主義」的最大貢獻，是引導著這群藝術家以新的〝思想〞來創作，而非〝技術〞層面的突破。Duchamp 認為，將熟悉的物品抽離我們熟悉的環境時，這個「既成物品」（Readymades）便被賦予第二層的意義，也因此可能成為一個〝藝術品〞。這樣的想法，早在「達達主義」成形之

[213] Acton, 71.

[214] 黃訓慶譯，後現代主義（台北：立緒文化事業有限公司，2003）35。

[215] Acton, 72.

[216] 張心龍，125。

前，他已作過嘗試。

在 1913 年發表的作品《腳踏車輪胎》（Bicycle Wheel）中，他將真實的輪胎架空，固定在無手臂的高腳椅上，讓參觀者可以自由的觸摸、旋轉輪胎。這個作品除了是「既成物品」的表現手法外，同時更引導著另一個思潮，參觀者不再是〝外圍人士〞，他們的參與和觸摸作品，也成了作品的一部份。這樣的想法在未來的歲月中也影響著音樂的發展。

在許多的藝術創作品中，Duchamp 在 1917 年創作的《噴泉》（Fountain）算是最具知名度的。他將馬桶上下顛倒放置，上面的簽名〝R. MUTT/1917〞亦是左右相反。由於他在當時已頗具知名度，同年，他將之以匿名的方式參選「紐約獨立藝術家協會」（New York's Society of Independent Artists）的展覽，但是遭到拒絕，理由是：「物品本身不夠莊重，輕浮，而且，這樣的一個物件是藝術作品嗎？」[217] 為此，Duchamp 還在他的雜誌《錯誤》（Wrong-Wrong）中，為他的〝藝術創作品〞做辯護。

事實證明，這個已經被收藏的〝馬桶〞真的是藝術品，Duchamp 是對的，〝Right- Right〞。這樣的事件從發生至今，一直讓我們省思什麼是藝術？什麼樣的東西才算是藝術？[218] 答案或許見仁見智，但隨著越來越多的另類藝術創作出現，這個答案又好似顯而易見了。Duchamp 在晚年時，曾說：「我並不十分確定使用既成物品的這種概念不是我作品中最重要的想法。」[219] 由此可知，藝術家本身對於物品的藝術化有著極高的評價。

除了 Duchamp 之外，美國的藝術家 Ray 亦在此領域有著極為經典的作品。Ray 原本以攝影為創作主軸，在第一次世界大戰結束期間，早已聲名遠播。而其與「達達主義」最重要的藝術關係，是建立在 1915 年時。當時他與 Duchamp 在紐約共組了「紐約達達學派」（New York School of Dada）。從這個團體中，他

[217] Black,136.

[218] Jack A. Hobbs and Robert L. Duncan, Arts in Civilization: Pre-Historic Culture to the Twentieth Century (London : Bloomsbury Books, 1991) 440.

[219] Acton, 64. 原文如是：I'm not at all sure that the concept of the readymades isn't the most important single idea to come out of my work.

們一起開始了「既成物品」的藝術創作。Ray 的「達達主義」經典代表作是創作於 1921 年的《禮物》（The Gift）。他以家庭常用的鐵熨斗做為基底，在其平底面黏上十四個形狀似大頭針的鐵釘。[220] 這個藝術作品結合了「達達主義」的兩大技法：「既成物品」與「拼貼」。許多的美術圖書與畫冊中，常可見到這個熨斗，其重要性與知名度和 Duchamp《噴泉》的〝馬桶〞不相上下。

二、音樂

在本單元的前言中，我們已約略提過音樂上較少使用「達達主義」一詞。但在繪畫上所使用的技法，幾乎原版呈現於音樂中，只是時間稍後，技法名稱略有不同。為了方便對照之故，我們仍先以繪畫技法為前提，當更能顯現二者之間的平行與雷同之處。

（一）拼貼

音樂上，在 1940 年代有一種技法與繪畫的「拼貼」極為相似。1948 年，法國作曲家謝費爾（Pierre Schaeffer 1910-1995）介紹了〝噪音音樂會〞（Concert of Noises）的想法。雖然，〝噪音〞這個概念在「未來主義」（Futurism）時已經出現過了，但 Schaeffer 更具體的將音源和技法做了小小的規範：

（1）傳統音樂的表現方式中，常將〝噪音〞忽略。

（2）任何聲音都可以是作品的一部份。

（3）聲音的音源可以是自然界的，也可以是人工的，但均須轉化成錄製好的聲音。

（4）最後再以錄音帶本身的聲音，或自然播放，或加快、放慢，或倒轉呈現，或混合編輯。注意到了嗎？最後提及的「混合編輯」就是「拼貼」的意思。只不過在音樂上，我們還有一個屬於這類技法的專有名詞，稱為「具象音樂」或「具體音樂」（Musique concrète）。

[220] Black, 150.

　　「具象音樂」發展之初，與同時正在發展的另一類「電子音樂」（Electronic Music）原是不同的。前者的音源來自具體聲響的錄製，後者則在儀器中製造而成。作曲家華雷斯（Edgard Varèse 1883-1965）和史托克豪森（Karlheinz Stockhausen b. 1928）更在作品中同時使用兩種音源。因此，二者間的區隔幾乎不復存在。「電子音樂」可說是現代音樂語彙的通用詞，而「具象音樂」（Musique concrète）只是音樂歷史發展過程中的過渡名詞。許多作曲家都有屬於「拼貼」式的「具象音樂」作品流傳，為求更清晰的表示，請參照整理表 7-2：具象音樂的代表人物與作品【見整理表 7-2 具象音樂的代表人物與作品】。[221]

　　以 Varèse 的作品《電子音詩》（Poème èlectronique）為例，這是作曲家為了飛利浦公司在布魯塞爾世界博覽會的大廳配樂而做。Varèse 以傳統的獨唱、合唱、鋼琴和打擊樂為音源，再加上創新的電子音響和噪音音響混合而成，爾後藉由四面八方的 425 個擴音喇叭播出，這種將不同的音源拼貼共置的音樂，的確有其獨特之處。[222]

　　另外，Stockhausen 在 1967 年創作的《國歌大會串》（Hymnen）亦是一個值得一提的經典範例。全曲共分為四個部份，分別獻給同時期活躍的四位作曲家，依序為 Pierre Boulez（b. 1925）、Henri Pousseur（b. 1929）、John Cage（1912-1992）和 Luciano Berio（b. 1925）。

　　這首樂曲至少錄製了四十多國的國歌（從曲名不難臆測），另外還加入多國民謠、爵士音樂和〝生活〞中的聲音。作曲家將這麼多的要素以「拼貼」手法串連，與繪畫中的「拼貼」手法，幾無差異。[223] Stockhausen 尚有其他屬於 Musique Concréte 的作品，礙於重複性，不再一一列舉，請參照整理表 7-3　Stockhausen 的 Musique Concréte 作品表【見整理表 7-3　Stockhausen 的 Musique Concréte 作品表】。

[221] Karoly, 301.

[222] 馬清，60。

[223] 同上註，173-174。

　　「具象音樂」以特殊的形式與符號記譜，有別於傳統以音符創作的「抽象音樂」。然而，在過往的「抽象音樂」中，作曲家試圖以樂器的音色與音域的配搭，模擬自然界中的聲響，久而久之，長笛成鳥類的代言人，低音提琴則成為行動緩慢的大象化身。除了動物的聲響，蒙台威爾第（Claudio Monteverdi 1567-1643）在 1624 年的歌劇《唐克雷第與克羅林達之戰》（Combattimento di Tancredi e Clorinda）中，即以撥弦樂器來模仿劍和盾的撞擊聲。「具象音樂」的出現，配合科技的進一步發展，跳脫模仿的層面，改以〝具體〞的聲響出現。雷史畢基（Ottorino Respighi 1879-1936）在 1924 年創作的交響詩《羅馬之松》（Pini di Roma）就使用了預錄的的夜鶯啼聲，也可以說是「具象音樂」的始祖吧！[224]

　　除了歐洲之外，美國作曲家亦有「拼貼」音樂作品。克姆來（George Crumb b. 1929）說過：「我覺得應盡力去融合各種不相關風格的因素，我被將表面上不調和的東西拼貼起來的主義，引起了興趣。」所謂〝不調和的聲音〞指的是來自世界各地的聲音，[225] 而其作品《孩子們的原始聲音》（Ancient Voices of Children, 1970），是由四首樂曲的組合而成的「聯篇歌曲」（song cycle），其中使用的樂器相當多元，真的是來自世界各地的聲音，樂器包括有：玩具鋼琴（Toy Piano）、音樂鋸子（Musical Saw）、口琴（Harmonica）、曼陀林（Mandolin）、西藏禱告石（Tibetan Prayer Stones）、日本廟鐘（Japanese Temple Bells）和電鋼琴（Electric Piano）。[226]

（二）不確定性

　　繪畫上的「不確定性」意指作品創作過程中充滿了不可控制的變數，相同的人、事、物不見得可以再創作出一模一樣的作品，音樂亦是如此。中文書籍中，常有「機遇音樂」、「機會音樂」和「偶發性音樂」等詞出現，由於其語義極其相似，應無須刻意界定相互間的差別。英文亦有幾個同義詞與中文的情況

[224] 林勝儀，143-145。
[225] 宋瑾，西方音樂：從現代到後現代（上海：音樂出版社，2004）182。
[226] Grout, 772.

相同，「Aleatory Music」、「Chance Music」、「Music of Inderterminacy」等詞，均常見於原文書籍中。為了文字描繪上的統合，此處統一以「機遇音樂」稱之。

簡單來說，從 1950 年代開始，作曲家將構成音樂的要素做了改變，不再以傳統的記譜和表演方式呈現，開始加入許多不確定因素和即興技巧，使每一場音樂會所演奏的音樂都是獨一無二的。而「機遇音樂」（Aleatory Music）一詞則是首次出現在麥亞-艾普勒（Werner Meyer-Eppler 1913-1960）1955 年發表的論文《統計學與心理學音響的諸多問題》（Statistische und Psychologische Klangprobleme）中。常用來決定〝不確定〞因素的道具是骰子，其拉丁文原文為「alea」，如此，不難理解「Aleatory Music」從何而來了。[227]

其實，這種將音樂最後呈現的形式，交由〝其他因素〞而非作曲家來決定的方式，並非首創於二十世紀。早在十八世紀時，已有「骰子音樂」出現。作曲家基倫貝嘉（Johann Philipp Kirnberger 1721-1783）曾創作作品《隨時準備的波羅奈斯舞曲與小步舞曲的作曲家》（Der allezeit fertige Polonaisen und Menuetten Komponist），作品的〝不確定性〞，不言可喻。另有一首樂曲，可能由莫札特創作（Wolfgang Amadeus Mozart 1756-1791）的《音樂的骰子遊戲》（Musikalisches Würfelspiel），亦有異曲同工之妙。[228]

到了二十世紀，主導著〝不確定性〞的工具，不再只是骰子，可能性已大大的增加。而箇中大師則非美國作曲家約翰凱吉（John Cage 1912-1992）莫屬。1949 年，他在《易之音樂》（Music of Changes）的創作過程，先投錢幣，再以易經的方位來一一決定音符的位置、音值和力度等要素，作曲家已不再是決定樂曲風格的主導人物。

兩年後，極為前衛與不確定的音樂再度現身,《第 4 號假想風景》（Imagenary Landscape No. 4）中，先將十二部收音機並置，再以錢幣決定哪幾部收音機的〝聲音〞是可以被放出來的，而那些混合而出的收音機聲響，就是所謂的〝音

[227] 林勝儀編，新訂標準音樂辭典，32-33。
[228] 林勝儀編，新訂標準音樂辭典，33。

樂"。[229] 這樣的 "音樂"，真的是集多重的不確定性於一身，十二部收音機的不同頻道，再加上不確定的收音機 "發聲"，不同時段的不同節目型態，樂曲果真有許多的未知大集合。

Cage 對於音樂的 "創意"，更不止於此，他自有一套理論來界定什麼是音樂。他認為，鍵盤上的十二個半音是固定的， 由此發出的聲音叫做 "樂音"，日常生活中的音是自由流動的，但卻被稱為 "噪音"。然而，既是聲音，就不應該有 "樂音" 和 "噪音" 之別。除了聲音之外，無聲勝有聲的 "沉默"（Silence），也應該是屬於音樂的表現。最後，音樂會中的觀眾多為「被動」的靜觀聆賞者，但應突破傳統，使觀眾「主動」成為音樂會的一部份。受到這些觀念的影響，Cage 在 1952 年時構思出史無前例的巨作《四分三十三秒》（4'33"）。

此一作品在紐約 Woodstock 首演時，由鋼琴家 David Tudor（1926-1996）坐在鋼琴前方，依照 Cage 所指定的時間 "彈奏" 三個樂章。但真實的情況是，鋼琴家未彈奏出任何一音，僅以琴蓋的開闔代表三個樂章，長度分別為 33"；2'40" 和 1'20"。既然沒有彈奏任何一鍵，那麼，所謂的 "音樂" 從何而來呢？譜上標示著說明，[230] Cage 認為音樂無須刻意製造，生活中的點點滴滴也可以是音樂。所以當觀眾譁然於音樂呈現方式的同時，就是在表現音樂了。從咳嗽聲、竊竊私語聲、節目單翻弄的細微聲…等，在在都是 Cage 所要表現的音樂。這也使觀眾從「被動」的位置，轉而成為「主動」的處境。Cage 曾經說過：「藝術家的功用，應該是引導人們認識生活中，無所不在的、潛在的藝術氛圍。」[231]

這麼多 "獨特" 的音樂創作和表演方式，絕對是 "空前" 的創舉。所以，從 1950 年代開始，Cage 的音樂思維也影響了新一代的年輕美國作曲家，如費

[229] 林勝儀編，新訂標準音樂辭典，33。

[230] 潘皇龍，讓我們來欣賞現代音樂，110。
　　說明的原文為：The title of this work is the total length in minutes and seconds of its performance. At Woodstock, N. Y., August 29, 1952, the title was 4'33" and the three parts were 33", 2'40", and 1'20". It was performed by David Tudor, pianist, who indicated the beginnings of parts by opening, the endings by closing, the keyboard-lid. However, the work may be performed by an instrumentalist or combination of instrumentalists and last any length of time.

[231] 史坦利‧薩迪和艾莉森‧萊瑟姍，劍橋音樂入門（台北：果實出版社，2004）499。

德曼（Morton Feldman 1926-1987）、布朗（Earle Brown b. 1926）和沃爾夫（Christian Wolff b. 1934）…等。而當時正紅的〝不確定性〞音樂，亦可在這年輕一輩的作品中瞧見。以 Brown 的創作而言，在 1953 年時的鋼琴作品《25 頁》（Twenty-five Pages）即為一例。作曲家將音樂分置於二十五張未裝訂的頁面上，可由一至二十五人同時獲任一以任何順序彈奏，如此演奏音樂的方式，每次表演的〝不確定性〞與變化，不難想像。[232]

至於，歐陸何時才開始受到 Cage 的影響呢？1954 年的「多瑙艾辛根現代音樂節」（Donaueschingen Musiktage）是一個重要的契機。因為，在這個音樂節中，Cage 發表了一個作品《34 分 46.776 秒》（34'46.776"），將這許多全新的音樂觀帶進了歐洲。很快的，德國作曲家 Stockhausen 在 1956 年為木管五重奏所做的創作《速度》（Zeitmasse）中，有一個段落讓音樂家自由發揮，以一口氣的長度，自行選擇想吹奏的音高、音色和技巧。同年的鋼琴作品《第十一號鋼琴曲》（Klavierstueck XI），Stockhausen 將 19 個音樂片段分布於一張長 100 公分，寬 50 公分的大長方形紙上，由演奏者在演奏的當下，隨目光所至，自行決定演奏的先後順序。[233]

如果說「機遇音樂」的美國代表是 John Cage，那麼歐洲代表則是德國的 Karlheinz Stockhausen 莫屬了。1959 年的作品《週期為一個擊樂者第九號》（Zyklus für einen Schlagz Nr. 9）亦是一例。樂譜以活頁方式處理，共有十七個週期，表演者可自行選擇從何處開始彈奏，從這個開始的頁面為起點，可前可後的依序彈奏，直至第一聲響再現時，全曲結束，請參照 7-1 濃縮版譜例【見譜例 7-1　Stockhausen　《週期》】。[234] 義大利作曲家 Luciano Berio 亦有類似的作品創作，請參照整理表 7-4 機遇音樂的代表人物與作品【見照整理表 7-4　機遇音樂的代表人物與作品】。

[232] Robert Morgan, Twentieth-Century Music: A History of Musical Style in Modern Europe and America, 365-368.

[233] 林勝儀，33。

[234] 潘皇龍，讓我們來欣賞現代音樂，90-94。

事實上，這類型的作品還帶出另一層的意涵，音樂創作的過程，作曲家不再是唯一的〝領導人〞，而演奏家也不再只是〝跟隨者〞，演奏音樂的音樂家也〝升等〞成為創作人的一部分，就如同觀眾的「被動」轉為「主動」。這些新的想法與作法都給予音樂創作新的方向。

（三）既成物品

「既成物品」在音樂上的使用，仍可擴及至「具象音樂」。因為其以具體的聲音為基礎，再輔以科技的方法進行改變、拼貼，而這些原本的〝具體聲音〞，當然也可算是「既成物品」的一種類型，只不過是以〝聲音〞的形式存在罷了。

「具象音樂」既已探討，此處不再贅述。若以〝實體〞的物品而論，音樂上仍是有以「既成物品」創作的音樂。先前在繪畫上的「既成物品」是將物品加工，使之有別於原本的功能產生，音樂亦是如此。而始作俑者亦是我們熟悉的美國音樂家 John Cage。

就音樂而言，最知名的「既成物品」絕對是 John Cage 的「預置鋼琴」（Prepared Piano），而這個想法開始於 1938 年為芭蕾《Bacchanale》的配樂。Cage 原本只想創作一首以十二音列技巧手法的鋼琴作品，但又覺得和芭蕾的風格不符合，而改以打擊樂器代之。可是演出的劇院不大，無法容納許許多多不同音色的打擊樂器，在經過長時間的腦力激盪之後，Cage 終於想到可以在鋼琴上動手腳。鋼琴的形體適中，可以克服空間不足的問題，而在鋼琴內的弦上加入日常生活中隨手可得的報紙、毯子、螺絲起子和鐵釘等物體，可藉由音色的改變，將鋼琴變身為一種「打擊樂器」，也有人將之稱為「一人打擊樂團」【見圖7-1　預置鋼琴的內部】。[235]

[235] 史坦利・薩迪，500。

伍　結語

　　繪畫上的「達達主義」所表現的改變傳統的藝術價值觀，鼓勵自由的藝術態度和實驗的精神。他們認為任何物質都可以是藝術創作的素材，而且任何物品都可以再生、重生為藝術品。這些藝術思維、創作態度和操作方法，的確在後來的音樂作品中，一一出現。雖然在音樂上並未以「達達主義」來統稱這些創作，但無論是繪畫或音樂的專業領域，他們都被歸類概稱為「前衛」（Avant-garde）藝術或音樂。事實上，〝前衛〞一詞源於法國軍隊中所使用的術語，指的是：在前線的精銳部隊。而將之運用於藝術領域亦極為適切，因為他們的確是一群走在時代尖端，用全新的思維來引領、前進的藝術家。

　　視覺藝術上的「前衛」多指第一次世界大戰後所產生的新畫派，如：「立體主義」、「達達主義」和即將介紹的「超現實主義」等。而音樂上的「前衛」則是在第二次世界大戰後，出現的新的創作方式，如：「具象音樂」、「機遇音樂」、「預置鋼琴」和「電子音樂」等。「達達主義」一詞雖未同時出現於視覺和音樂的術語中，但其相互間的影響和相似性是存在的，亦是不容忽略的。而我們也發現在這些「前衛音樂」的作品中，已越來越難以單一技法來歸類音樂創作，從那時開始，許多不同的藝術形式綜合呈現的表現手法，為我們預示了跨領域的零距離。

譜例 7-1　Stockhausen《週期》

圖例 7-1　預置鋼琴的內部

整理表 7-1　達達主義各地區的主要代表人物

國　家	城　　市	藝術家	生辰年代
瑞士	蘇黎世	Tristan Tzara	1896-1963
		Jean (Hans) Arp	1887-1966
		Hans Richter	1888-1976
		Marcel Janco	1895-1984
		Sophi Taeuber	1889-1943
		Hugo Ball	1886-1927
		Richard Huelsenbeck	1892-1974
德國	柏　林	Richard Huelsenbeck	1892-1974
		Helmut Herzfelde	1891-1968
		Wieland Herzfelde	1896-1988
		Johannes Baader	1876-1955
		Raoul Hausmann	1886-1971
		George Grosz	1893-1959
		Hannah Höch	1889-1979
	科　隆	Jean (Hans) Arp	1887-1966
		Max Ernst	1891-1976
	漢諾威	Kurt Schwitters	1887-1948
		Francis Picabia	1878-1953
		Man Ray	1890-1977
美國	紐　約	Marcel Duchamp	1887-1968
		Francis Picabia	1879-1953
		Morton Schamberg	1881-1918
		Man Ray	1890-1977

整理表 7-2　具象音樂的代表人物與作品

國籍	作曲家	作品中文	作品原文	創作年代
西班牙	Roberto Gerhard	交響曲第三號	Symphony No 3	1939
法國	Pierre chaeffer	鐵軌的練習曲	Étude aux chemins de fer	1948
西班牙	Pierre chaeffer	一人交響曲	Symphonie pour un homme seul	1950
西班牙	Olivier essiaen	音色‧持續	Timbres-durées	1952
西班牙	Pierre Henry	奧菲歐	Le Voile d'Orphée	1953
德國	Karlheinz Stockhausen	少年之歌	Gesang der Jünglinge	1953
法國	Edgard Varèse	電子音詩	Poème électronique	1957
德國	Karlheinz Stockhausen	國歌大會串	Hymnen	1967
義大利	Luciano Berio	交響曲	Sinfonia	1969
英國	Peter M. Davies	瘋王的八首歌	Eight Songs for a Mad King	1969
義大利	Luigi Nono	彷彿動力與光波	Como una ola de fuerza y luz	1972

整理表 7-3　Stockhausen 的 Musicque concréte 作品表

年代	作品中文	原文	使用樂器
1956	少年之歌	Gesang der Jünglinge	人聲，Tape
1960	接觸	Kontakte	鋼琴、打擊、4 軌 tape
1965	微音 II	Mikrophonie II	合唱、管風琴、變調器、4 軌 tape
1966	獨奏	Solo	旋律樂器、tape 增幅器
1966	電訊音樂	Telemusik Hymnen	tape 電子音
1967	國歌大會串		4 軌 tape

整理表 7-4　機遇音樂的代表人物與作品

國籍	作曲家	作品中文	作品原文	創作年代
美國	John Cage	易之音樂	Music of Changes	1949
		第四號假想風景	Imagenary Landscape No. 4	1951
		四分三十三秒	4'33"	1952
	Earle Brown	二十五頁	Twenty-five Pages	1953
	John Cage	34 分 46.776 秒	34'46.776"	1954
德國	Karlheinz Stockhausen	速度	Zeitmasse	1956
		第十一號鋼琴曲	Klavierstueck XI	1956
		週期為一個打擊者第九號	Zyklus f. einen Schlagz Nr. 9	1959
義大利	Luciano Berio	顯現	Epifanie	1961

第八單元
超現實主義

Surréalism

第八單元　超現實主義

壹　前言

　　若以視覺藝術中，流派發生的順序而論，在「達達主義」（1916）之後出現的新派別，應該是 1920 年的「新即物主義」（Neue Sachlichkeit），或稱「新客觀主義」（New Objectivity）。「超現實主義」（Surrealism）雖然正式發聲的年代遲至 1924 年，但由於其流派的理論基底可視為「達達主義」的延伸，而且許多的藝術家原本亦屬「達達主義」的代表人物，為求瞭解與認識的連貫性，「超現實主義」在此提前登場。

　　那麼，音樂的「超現實主義」呢？事實上，在現代音樂的發展過程，音樂學者們甚少用到「超現實主義」來描繪某個階段或某個團體的音樂風格。但一如「達達主義」，「超現實主義」在繪畫上的想法與技巧，仍吸引了一些作曲家創作與之關聯性強烈的作品。因此，此單元將一氣呵成的介紹繪畫的「超現實主義」，直至第四分項〝代表人物與作品〞時，再帶入音樂部分，當可更清楚的看出這兩類藝術的相關性。

貳　超現實主義的由來

　　1920 年，在法國巴黎因「達達主義」而舉辦的「達達節」，可視為「超現實主義」的引爆點。這場藝術家的聚會，無疑是「達達主義」的高峰會，但也因此而激盪出不同的聲音，最終導致「達達主義」走向解散一途。而從「達達主義」轉到「超現實主義」的關鍵人物，則是法國藝術家安德勒・普魯東（Andre Breton 1896-1966）。[236] 1922 年時，Breton 曾在雜誌發表文章，公開批判「達達

[236] 何政廣，85。

主義」，正式宣布與之脫離；[237] 兩年後，在其所創辦的刊物《超現實主義的革命》（La Revolution Surrealisme）中，發表「超現實主義宣言」（Manifesto of Surrealism），[238]「超現實主義」的繪畫於是在 1924 年與世人正面接觸。

為何是「超現實主義」呢？Breton 認為藝術創作應該發揮想像力（夢）與反對合理性（現實）的平衡點，而這個平衡所表現的是一種絕對的真實，甚至是超現實的。[239] 這些想法都與心理學家佛洛依德（Sigmund Freud）在 1905 年出版的《夢的分析》（Interpretation of Dreams）有關，而 1920 年才有的法文翻譯版，正好確立並開始了 Breton 的創作方向。[240]

至於「超現實主義」一詞的由來，則是取材自同時期的文學家阿波利奈爾（Guillaume de Apollinaire 1880-1918）在 1917 年所寫作的劇本《蒂蕾絲姬的乳房》（Les mamelles de Tirésias），[241] 因為作家本人自稱此劇為「超現實主義」的作品。

「超現實主義」在 1924 年發表宣言後，隔年，立即在巴黎舉辦「超現實主義綜合展」昭告天下，在越來越多藝術家加入的情況下，陸續辦了許多展覽，而 1938 年同樣在巴黎舉辦的「國際超現實主義展」，可說是整個運動的鼎盛時期。展覽作品多以夢境和想像來表達潛意識的層面。隨著第二次世界大戰的開打，多數的活動趨於沉寂，但「超現實主義」可說是異數，戰役兩年（1947）後很快的在巴黎再度開展。[242]

[237] 歐陽中石，214。
[238] 何政廣，85。
[239] Jack A. Hobbs and Robert L. Duncan, <u>Arts in Civilization: Pre-Historic Culture to the Twentieth Century</u> (London : Bloomsbury Bookds, 1991) 441.
[240] 張心龍，119。
[241] 傅謹編，<u>中外美術簡史</u>（廣西桂林：廣西師範大學出版社，2005）324。
[242] 何政廣，90。

參　創作理論基礎與技法

　　假使說「達達主義」是擁有自我理論，胡亂搞怪的藝術家，古今中外的多數人應該是贊同的。他們的「詩」，從拿到的印刷物品，剪字拼湊而成；他們的「表演服」由廣告單拼貼而成；他們的「作品」，可以用任何材質拼貼，也可以是既成物品的添加再現。而令人感興趣的是，這些技法依然可以在「超現實主義」藝術家的作品中發現。但這並不足為奇，因為這兩個派別可以說是〝兄弟倆〞，完全師出同門。

　　另外，除了已有的「拼貼」（Collage）之外，「超現實主義」又添加了兩種相似的技法：「摩擦法」（Frottage）和「謄印法」（Decalcomania）。前者是將紙張放在物體的上面，再以鉛筆摩擦，得到屬於物體自身特有的紋路，再將之利用於作品上。後者是將色料擠壓於平面上，再以紙張覆蓋於上擠壓，隨著色料的多寡、擠壓的力度與角度等變化，得到的圖形可以作為作品的基底或元素。當然，這些技法可以混合出現於作品中。所以，即使同為「超現實主義」的藝術家，他們雖然擁有相同的理念基礎，卻分別創造出風格迥異的作品。

　　若以畫作的風格而論，藝術學者 Jack A. Hobbs 和 Robert U. Duncan 將之分為兩類：真實性和抽象性。[243] 可是千萬別被這樣的分類詞誤導了，作品即使是屬於〝真實性〞的，並不是一比一或按比例的縮圖，而是具有獨特的風格，可以立即為「超現實主義」代言。別忘了，作品中呈現夢境、發揮想像，自由安排物體出現，變形再現，超出邏輯，時空交錯，都是「超現實主義」的主旨。至此，不難推測，作品所表現的意想不到畫面。

[243] Hobbs et al.,441.

肆　代表人物與作品

一、美術

提及「超現實主義」的藝術家，若是與「達達主義」重複，請別感到訝異，別忘了他們可是〝兄弟倆〞呢！主要的代表人物有普魯東（Andre Breton 1896-1966）、阿爾普（Hans Arp 1887-1966）、米羅（Joan Miro 1893-1983）、艾倫斯特（Max Ernst 1891-1976）、達利（Salvador Dali 1904-1989）、基里柯（Giorgio dé Chirico 1888-1978）、馬格里特（René Magritte 1898-1967）、羅森伯格（Robert Rauschenberg b. 1925）和夏卡爾（Marc Chagall 1887-1985）等藝術家。[244] 相關作品風格的討論則依序以〝達達主義風〞、〝真實性〞和〝抽象性〞來介紹、探究。

（一）達達主義風

以「拼貼」起家的「達達主義」，創製的作品是平面的；隨後，這樣的概念轉植於「既成物體的拼貼」，以類似於「裝置藝術」（Art of Installations）的型式，是立體的。而到了「超現實主義」，將之與所處的環境做結合，亦有「環境藝術」（Environmental Art ）之感，是空間的。由此變化可知藝術品的範疇不斷的擴大，其涵括性自然也隨之擴增。從 Duchamp 1913 年的《腳踏車輪胎》（Bicycle Wheel）開始，試圖使觀眾成為作品的一部分，這是一種新的嘗試。而這樣的手法，到了 Rauschenberg 的手上，創意更是無限延伸了。

1915 年，Rauschenberg 構思了一個作品《白色繪畫》（White Painting），他準備了一塊空白的畫布，直式矗立，然而畫布上並無任何已繪上的色彩或形體。藝術家以燈光照射畫布，經過的參觀民眾身影，就被投射在畫布上。而每個

[244] 由於從「達達主義」以後的這些藝術家都算是近代人物，在享有五十年著作權保護期，和不甚充裕的時間取得複製許可的情況下，許多的繪畫作品，只能請讀者自行參閱其他書籍畫冊，作為補充。

人不同的身高、體重、身形或姿態，甚至通過畫布的速率，所表現出來的就是畫面；而且，畫面是隨時都在變化的，主導畫面佈局的不是別人，正是參觀者本身。[245] 這種「主動」與「被動」關係的互換，是否令你覺得似曾相識呢？的確，在上一個單元「達達主義」中，我們就曾經介紹過相同概念的創作過程。讓我們一同回想 1952 年 John Cage 創作的《四分三十三秒》，不正是如此嗎？事實上，這兩位藝術家一直有著密切且良好的互動，乍看之下，《四分三十三秒》的確受了《白色繪畫》的影響，但 Cage 這之前所創作的「機遇音樂」，又何嘗不是有可能給予 Rauschenberg 創意的來源。

（二）真實性

在「超現實主義」所論及的〝真實性〞與「寫真主義」的〝真實性〞是不同的，絕非〝看山是山，看水是水〞。「超現實主義」的〝真實性〞依然是夢幻的，他們運用傳統的明暗、遠近和透視的手法，將夢境真實化。最早的代表人物可推 Chirico，他在 1914 年創作的《一條神秘和憂鬱的街道》（The Mystery and Melancholy of a Street）就是一例。在畫面上，我們的確看到超出邏輯和時空交錯等〝夢幻〞的畫面。在一切看似合理的表面假象下，又處處充滿了難以解釋的畫面配置。以圖而言，畫面的街道上除了獨自玩耍的小女孩外，空無一人，比例極不對稱的巨大黑影，和不合時宜的馬車，諸如此類的矛盾，在「超現實主義」中卻常常是〝正常的〞。[246]

Chirico 在 1917 年的作品《心神不寧的謬司》與前作有著相同的特色。畫面上沒有任何人存在，只有雕像，而雕像的頭部和臉上並無任合髮型或表情，好似一個夢境、幻境。畫面上黑影子的區域，佔據不小的比例，更增添詭異不安的感覺。當你注視著畫作，時間彷彿是凝結的，無法感受到生命力，徒有莫名的壓迫感。前景的不真實佈局和背景較為真實的住屋與天空，形成強烈的對

[245] Hobbs et al., 441.
[246] Hobbs et al.,10。

立與反差，預示了未來即將現身的「超現實主義」。[247]

　　真正的「超現實主義」大師，則非 Dali 莫屬，他的名字與「超現實主義」幾乎是同義詞。Dali 作品的畫面，充滿了不合理的佈局與安排，可是呈現出來的視覺效果卻又有些真實性，在怪異中表現出命力，"如夢似真"，該是對 Dali 作品的最佳註解。1931 年的作品《記憶的固執》，三個或躺、或垂、或掛，形如 Pizza 的時鐘，架構出 Dali 最為人熟悉的畫面；而 1936 年《內亂的預感》中，變形的身軀，怪異的構圖，許多不合邏輯的畫面處理和人物配置，都有著前所未見的繪畫思維。[248]

（三）抽象性

　　抽象性的作品則以 Miro 為代表，作品的風格非常一致，有屬於 Miro 的個人特色。比起 Dali，Miro 的畫作是陽光派的代表，但由於走抽象派的畫風，所畫出的形體與真實的物體已大不相同，再加上畫家獨特的用色習慣，Miro 的自我風格相當明確。Miro 常被認為是「超現實主義」的一員，但事實上他未曾正式加入。他與「超」派的藝術家有著良好的友誼與緊密的接觸，也許是因為他參加了 1925 年「超現實主義」在巴黎舉辦的第一次聯展，因此被認為是成員之一。[249] 無論如何，多數的美術書籍在討論到 Miro 時，通常將他歸類於「超現實主義」是不爭的事實。

二、音樂

　　音樂上甚少使用「超現實主義」一詞，常見可考的音樂文獻中，幾乎未見單獨的章節來討論，但又的確有音樂家的作品或曲風與之相關，較重要或較為人所熟知的共有二位：卡格爾（Mauricio Kagel b. 1931）和浦朗克（Francis Poulenc 1899-1963）。法國作曲家布列茲（Pierre Boulez b. 1925）有一作品以「超現實主

[247] 張心龍，120。
[248] 何政廣，86-87。
[249] Blake, 160.

義」詩人 René Char（1907-1988）的詩，創作了《無槌子的主人》（Le Marteau sans maître），因為偶例，不另闢單元討論。

（一）卡格爾（Mauricio Kagel b. 1931）

Kagel 應算是最「超現實主義」的音樂家，因其廣泛的興趣，包括文字、戲劇、影片和音樂，而將這些不同領域的藝術綜合一起，亦是他努力的目標。為了成就這樣的目標，「幻想力」不可或缺的要素，而這正與「超現實主義」繪畫的主軸不謀而合。而將「幻想力」展現在音樂上的實際行動，就是破壞傳統的音樂形式，因此，Kagel 的音樂常有戲劇效果，有時亦被稱為「音樂戲劇」，是聽覺與視覺得融合。[250] 除此之外，Kagel 也加入許多「幻想力」，來呈現與傳統不同的表演形式。

這種〝綜合式〞的表現手法，在他創作首演於 1961 年的管弦樂曲《異音》（Heterphonie）就是例證。樂團團員不再是制式的依傳統「座位表」入座，座席以中空的形式圍著舞台排列，團員可依各自喜好選擇位子，自由入座。如此，當然會造成不同的樂器家族，樂器無秩序的混座，遑論聽覺感受，光是視覺效果，就夠戲劇性了吧!![251]

「超現實主義」的繪畫主要為反應潛意識、夢境的情況；Kagel 亦有一如是作品，全然出自於他的夢境。Kagel 曾經這麼說過：「當我於 1964 年 8 月 1 日清晨醒來，突然使我意識到，我夢見一個完整的作品，而且極為不可思議地，非常詳盡…」，而這夢中的作品在他醒來之後，經過 Kagel 的發表，將之成為〝真〞的作品，這就是創作於與夢境同年的《競技》（Match）。[252] 由兩位大提琴家分置於舞台兩側，他們並非面對觀眾席，而是彼此對視，舞台中央有打擊樂器者面向觀眾，那樣的畫面，就彷彿我們熟知的四大網球公開賽；大提琴家就如同那球員，中央的打擊樂器如同裁判，而音樂就在三者間來來回回競奏呈

[250] 潘皇龍，讓我們來欣賞現代音樂，112。
[251] 潘皇龍，讓我們來欣賞現代音樂，114。
[252] 潘皇龍，讓我們來欣賞現代音樂，117-118。

現，這種有別於單純的室內樂演奏方式，即是 Kagel 要的「戲劇效果」。三者間沒有勝負輸贏的音樂比賽，帶給觀眾不同的視、聽感受。這個作品除了再次顛覆音樂的表演方式外，更有「夢境」和「潛意識」的背書，與「超現實主義」的契合度更是大大提昇。

同時，Kagel 在 1982 年為 Buñue 和 Dali 所製作的影片《Un chien andalou》配樂，[253] 這部「超現實主義」默片，也使 Kagel 成為名符其實的「超現實主義」音樂家。

（二）浦朗克（Francis Poulenc 1899-1963）

法國作曲家 Poulenc 的音樂作品，或許稱不上〝超夢幻〞，也無強烈的〝戲劇性〞，但在他的音樂創作中，的確存在著「超現實主義」的影子。Poulenc 有許多作品以「超現實主義」詩人的詞為基底，再配上音樂，其中更以詩人 Paul Éluard（1895-1952）和 Guillaume de Apollinaire（1880-1918）最是常見。1919年時，他首次將 Apollinaire 的《動物詩集》（Le bestiaire）譜成歌曲，在這之後，陸續又有許多類似的作品問世。其中，又以 1944 年創作的歌劇《蒂蕾絲姬的乳房》（Les mamelles de Tirésias）最具特別意義，因為「超現實主義」一詞，即是從此作品挑選出的【見整理表 8-1　Poulenc 以 Apollinaire 詩詞創作之歌曲】。

Poulenc 的音樂創作中，亦有不少歌曲以詩人 Paul Éluard 的作品為詞。其中，創作於 1956 年的作品《畫家的工作》（Le travail du peintre），共有七個小曲，均是以當時各個畫派的主流畫家為標題，例如：畢卡索、布拉克和米羅等全是曲子的小標題，非常特別【見整理表 8-2　Poulenc 以 Éluard 詩詞創作的歌曲】。[254] 嚴格而論，Poulenc 的創作雖然受到「超現實主義」詩人作品的影響，但他的音樂風格或創作技法，與繪畫的「超現實主義」並不完全相同。

[253] Karolyi, 291-292.
[254] 林勝儀編，1454-1458。

伍　結語

　　「超現實主義」是討論到目前為止，繪畫與音樂並不全然相同的一個派別，但由於其繪畫上與「達達主義」係一脈相傳，而音樂上亦有作品的創作元素與之相關，若獨漏此派不予討論，亦屬憾事。在過往，多數的繪畫作品多予人〝賞心悅目〞的感受，唯「超現實主義」所給予的視覺震撼和忐忑不安是前所未見的。這種自成一格、另闢蹊徑的畫風，當然為百家爭鳴的繪畫世界，再增添璀璨的一頁。作曲家 Kagel 將夢境轉化成實作，在音樂創作之餘，試圖增添戲劇效果，這些與「超現實主義」互相呼應的樂思，實在令人印象深刻。而 Poulenc 更將對「超現實主義」文學家的熱愛與景仰，化為行動，呈現在世人面前。或許我們應該跳脫技法，重新省思與審視，「超現實主義」在繪畫與音樂中所扮演的橋樑。

整理表 8-1　Poulenc 以 Apollinaire 詩詞創作之歌曲

年代	作品中文	原文	分項中文	分項原文
1919	動物詩集	Le bestiaire	1.駱駝	Le dromadaire
			2.西藏的山羊	La chèvre du Thibet
			3.蝗蟲	Le sauterelle
			4.海豚	Le dauphin
			5.螯蝦	L'écrevisse
			6.鯉魚	La carpe
1931	三首詩	Trois poèmes de Louise Lalanne	2.香頌	Chanson
1931	四首詩	Quarte poèmes	1.鰻魚	L'anguille
			2.明信片	Carte postale
			3.看電影之前	Avant le cinéma
			4.一九〇四	1904
1936	七首歌	7 Chansons		
1938	兩首詩	Deux poèmes	1.在安娜的花園	Dans le jardin d'Anna
			2.再走快一點	Allons plus vite
1938	沼澤	La grenouillère		
1940	平凡	Banalités	1.奧克尼塞之歌	Chansons d'Orkenise
			2.旅館	Hôtel
			3.華隆的小沼澤	Fagnes de Wallonies
			4.巴黎之旅	Voyage à Paris
			5.啜泣	Sanglots
1944	狄蕾莎的乳房	Les mamelles de Tirésias (Opera)		
1945	變形	Montparnasse		

1945	海頓公園	Hyde Park		
1946	兩首歌	Deux mélodies		1.Le pont
				2.Un poème
1948	卡利葛蘭姆	Calligrammes	1.女間諜	L'espionne
			2.易容	Mutation
			3.向南方	Vers le sud
			4.下雨	Il pleut
			5.被驅逐的美女	La grâce exileé
			6.如蟬一般	Aussi bien que les cigales
			7.旅行	Voyage
1954	羅斯蒙	Rosemonde		
1956	兩首歌	Deux mélodies	1.小老鼠	La souris

整理表 8-2 Poulenc 以 Éluard 詩詞創作的歌曲

年代	作品中文	原文	分項中文	分項原文
1935	五首詩	Cinq poèmes	1.睡著的男孩	Peutil se reposer
			2.他懷抱著她	Il la prend dans ses bras
			3.清澄的湖面	Plume d'eau claire
			4.徘徊在玻璃前的女子	Rôdeuse au front de verre
			5.戀愛女	Amoureuses
1937	這樣的白天，這樣的夜	Tel jour, telle nuit	1.美好的日子	Bonne journée
			2.空貝殼	Une ruine coquille vide
			3.遺失軍旗的前線	Le front comme un drapeau perdu
			4.瓦屋馬車	Une roulette couverte entuiles
			5.驀然	A toutes brides
			6.襤褸之草	Une herbe pauvre
			7.我只想愛你	Je n'ai envie que de t'aimer
			8.猛烈燃燒的臉	Figure de force brûlante et farouche
			9.雙人製造黑暗	Nous avons fait la nuit
1947	手隨心意	Main dominée par le coeur		
1947	死而後已	Mais mourir		
1950	冷氣與火	La fraîcheur et le feu	1.視線	Rayon des yeux
			2.清晨起火	Lematin les branches attisent
			3.皆盡消失	Tout disparut
			4.昏暗的花園	Dans les ténèbres du jardin
			5.讓冷氣與火結合	Unis la fraîcheur et le feu
			6.微笑的人	Homme au sourer tendre

			7.湍流的大河	La grande rivière qui va
1956	畫家的工作室	Le travail du peintre	1.畢卡索	Pablo Picasso
			2.夏卡爾	Marc Chagall
			3.布拉克	Georges Braque
			4.葛利斯	Juan Gris
			5.克利	Paul Klee
			6.米羅	Joan Miró
			7.維雍	Jacques Villon
1958	寶貝之歌	Une chanson de porcelaine		

第九單元
新即物主義

Neue
Sachlichkeit

第九單元　新即物主義

壹　前言

　　「新即物主義」（Neue Sachlichkeit）的名稱，在不同學者專家的眼中，不盡相同，所以中文譯名的種類亦隨之增多；常見的「新即物主義」是德文翻譯而致，其英文版本為「新客觀主義」（New Objectivity），此一類型的稱呼方式最為常見，由於在下一分項探討其由來時，即會知曉其起源乃從德國開始，所以此處統一以德譯「新即物主義」稱之。然而除了這兩種稱呼方式之外，尚有學者以「新寫實主義」（Neo-Realism）或「真實主義」（Verism）稱之。[255]

　　關於「新即物主義」，並非所有的中外畫冊書籍均有專欄專論，但它的影響的確存在，音樂亦然；只是此派別在確立創作主軸後，技法上並無有別於以往的突破，其主題的選擇與背後的意涵才是最特別之處。因此在分項討論時，會將理論與實作合併為一個分項，以求一氣喝成的陳述，「新即物主義」雖為畫派中的小小螺絲釘，但卻代表著對大大時代洪流的無言抗議。

貳　新即物主義的由來

一、美術

　　正當德國的「表現主義」（Expressionism；詳見第五單元）從 1905 年開始的「橋派」（Die Brücke）和 1911 年的「藍騎士」（Der Blaue Reiter）為基底，正在歐洲一步步攻城掠地之際，在德國本土境內，其實正開始蘊釀著一股反對的聲浪；這個小小的派別，不論是陣仗或氣勢，或許都無法和「表現主義」相

[255] Acton, 102.

比擬，但他們有著自己的想法與堅持。雖然許多畫家原來亦為「表現主義」的一員，但因為第一次世界大戰之故，他們深刻體認到戰爭的苦痛和政治的現實，反身自醒後，改變風格，稱為「新即物主義」。[256]

這股在 1920 年代以強調真實性和客觀性的德國畫風，直至 1924 年 Mannheim 的 Kunsthalle 美術館館長，Gustav F. Hartlaub 為他們策展時才命名的，而屬於「新即物主義」的首展（Neue Sachlichkeit Exhibition）則在隔年的同一個美術館與世人見面。那麼，為何會選擇「Neue Sachlichkeit」一詞呢？Hartlaub 的心思頗為細密，因為在德文中，Neue 是 "新" 的意思，Sach 指的是 "事物"，而 sachlich 意指 "事物的真實性"。針對這群當時的藝術家，瞭解到藝術作品的創作，並非試圖抓住意識上某個剎那的情感表現，而是將物體視為獨立，與其他事物、現象同等地位的個體，忠實表述。[257]

在這之後，德國的許多城市如慕尼黑、柏林、德勒斯登、科隆、杜塞朵夫和漢諾威等地，都有「新即物主義」的畫家活躍著。然而，「新即物主義」與其它畫派的最大特色是，它並非是一個組織，加入的藝術家大夥們定期聚會，相互交流、溝通；他們其實全是各自獨立創作的 "個體畫家"，但共有著相同的繪畫理念與社會價值觀。[258]

隨著納粹主義（Nazism）的抬頭與壯大，「新即物主義」的發展與命運亦隨之更改。在 1930 年代，他們的作品遭到當政者沒收，而且於 1937 年時被展於名聲不佳的「墮落藝術展」（Degenerate Art Exhibition），被人嘲笑。如此時不我予的政治情勢，在第二次世界大戰開打前，「新即物主義」已煙消雲散了。[259]

[256] 何政廣，101。
[257] Daniel Albright ed., <u>Moderism and Music: An Anthology of Sources</u> (Chicago : The University of Chicago Press, 2004) 277.
[258] Dempsey, 149.
[259] Dempsey，150。

二、音樂

原本在文學和美術領域所創用的「新即物主義」，亦在同時期影響了音樂創作，用此一名詞來代表一種新的音樂傾向和風格，一如在繪畫上，是為了反對「表現主義」而出現的。事實上，無論在任何領域的「新即物主義」都分享著一種共有的藝術創思，那就是著重實用性和合乎實用目的的作品才是美的創作。也因為這樣的觀念，德國作曲家亨德密特（Paul Hindemith 1895-1963）亦在1925 年時，與其他的音樂家共同發表「實用音樂」（Gebrauchsmusik）的理論，他們主張，音樂不見得只是屬於娛樂的部份，音樂是可以當作社會生活的必需品來生產。就「新即物主義」觀念而言，音樂的創作是以多數人為考量，為出發點的，這與 Schöenberg「表現主義」作品的自我情感表達是相反的。[260]

具體而言，「實用音樂」就是指使用的音樂，它可以是音樂會時演奏家的超難炫技曲，也可以是簡單的，可直接用來教育和訓練年輕一輩音樂學生的練習樂曲。[261] 因著這樣的信念，Hindemith 認為自己創作的音樂作品，除了在正式的音樂會演奏外，也應該具有實際的功能，除了教學目的之外，他主張作曲家在音樂創作時，即要想到為誰而作；甚至，音樂本身的用途應明確示之，因為這些因素都是左右著音樂風格和技巧難易的重要關鍵，「實用音樂」主要即是闡述著這些基本面和實用性的觀念。[262]

所以，「新即物主義」在音樂上的運用，某個層面上是與「實用音樂」聲氣互通。而這忠於原味與客觀性的想法，亦感染了當時音樂的演奏與態度；演奏家如美國的西格第（Joseph Szigeti 1892-1973），德國的紀瑟金（Walter Gieseking 1895-1956）和義大利的托斯卡尼尼（Arturo Toscanini 1867-1957）等，反對當時過份詮釋浪漫時期音樂的表演方式；他們建議以忠於樂譜的態度，試圖重新表現出作曲家原本屬於某個時期的樂風，像這種客觀的表演風格，亦被稱為「新即物主義」。[263]

[260] 林勝儀，107-108。
[261] Miller, 283.
[262] 史坦利·薩迪，455。
[263] 林勝儀，109。

參　創作理論與作品

一、美術

　　誠如先前所提，「新即物主義」的出現是因著對「表現主義」的不認同，因為「表現主義」乃以畫家主觀的感受為出發點，無論描繪的是人物或風景，所呈現的畫面總給人些許〝不自然〞，甚至〝不合理〞的感覺；「新即物主義」的畫風，與之相反，他們認為不應以任何觀念的框架來限制事物，以物為本，客觀的、具體的將之再現於畫作中。也因為這種忠於原物的特質，亦可說其包括在「寫實主義」的範疇，少數的藝評家也稱其為「魔術的寫實主義」（德：Magischer Realismus；英：Magic Realism）。[264]

　　繪畫上的「新即物主義」，其所主張的「實用性」觀念，亦影響了其他的藝術領域，如建築、家具、工藝或音樂等；關心的議題也包括社會問題和政治現狀等。「新即物主義」的畫家，雖非聚在一起意見交換、共同創作的藝術家，但他們的畫作和生活經驗中，有著許多共同的主題，描繪著戰爭的可怕、社會的虛假、道德的淪喪、貧窮階級的生活和納粹主義（Nazism）的突起等實際面的問題。[265] 他們對作品的客觀性、目的性和實際性的要求，正是其得以在繪畫的發展中，受人矚目之故。

　　從 1920-1930 年代，畫風屬於「新即物主義」的有葛羅士（George Grosz 1893-1959）、迪克士（Otto Dix 1891-1969）、卡諾德（Alexander Kanoldt 1881-1939）、席林普（Georg Schrimf 1899-1938）、克洛維茲（Käthe Kollwitz 1867-1945）、貝克曼（Max Beckmann 1884-1950）、史給德（Christian Schad 1894-1982）和菲利士慕勒（Conrad Felixmüller 1897-1977）等藝術家。然而，這些藝術家並非純粹的「新即物主義」者，有些原為「表現主義」，有些原為「達達主義」，但因為對實際生活層面和政治爭戰的關心，對於週遭的一切，產生共鳴，而改變畫風。[266]

[264] 何政廣，101。
[265] Dempsey, 149.
[266] Arnason, 285-286.

以 Beckmann 為例，原為「表現主義」者，但漸漸開始與之持相反的意見，開始強調、著眼於看得見的事物，藉以來反應真實面，轉而為「新即物主義」。[267] Dix 亦是如此，原本也是「表現主義」的畫家，但他選擇面對「真實」，所以他的畫作開始與「新即物主義」貼上相同的標籤。他自己亦曾經說過：「我是個相信真實的人，那種凡事須親眼瞧見，眼見為憑的人…」。百分百的「新即物主義」者。[268]

就繪畫的風格而論，一是以真實、細緻的筆觸與觀察，忠實的表達出模特兒的神韻，像 Grosz 在 1927 年的《那塞博士像》和 Dix 在 1924 年的《畫家的雙親》，均屬於這類型的佳作。而另一類則是以戰爭的不安和社會的動盪為主題，不少「新即物主義」藝術家都有這類型主題的創作作品。[269] 當然，這一點也不足為奇，因為這樣的議題正是「新即物主義」藝術家所關心、重視的。

事實上，觀察、注意社會上林林總總的現象，且將之轉化成畫作題材，並非始於二十世紀。因為「新即物主義」的藝術家 Kollwitz 早在十九世紀末的 90 年代間就已注意到，將畫作反應真實人生，他在二十世紀初的 1902 到 1908 年間，創作的《農民的戰爭》（The Peasants' War）系列和較後期的《戰爭》（War, 1923）都有著極高的評價。

在諸多的「新即物主義」藝術家中，Grosz 和 Dix 要算是最突出的代表性人物，因為他們都曾經投身軍旅，真實的在槍林彈雨中生活，面對瞬息萬變的慘烈戰爭，體會著生離死別的人生苦痛；這些活生生、血淋淋視覺和心理的經驗，若非親自經歷過，恐怕無法想像。Grosz 在 1926 年的作品《日蝕》（The Eclipse of the Sun）除了奇特的視覺效果外，更不自主的引人深省著大時代的意涵。[270]

藉由畫面上的大桌子，將群組斜分為二，在右邊的二人，從其服裝穿著打扮，一位是軍人，另一位是商人；兩個人的巨大身軀，顯現出他們的強勢，而與他們同在桌上的人，都沒有頭，且身型相對的較小，代表著他們是無力抵抗

[267] 奇普編著，現代藝術理論 I（台北：遠流出版社，2004）188。
[268] Acton, 102.
[269] 何政廣，103。
[270] Acton, 102-103.

的弱勢族群；沒有繪出的臉，代表著是誰並不重要，與之相連的，沒有嘴巴表示只能聽上位者的命令，沒有發言權。畫面上充滿色彩的強烈對比，桌面以少見的鮮綠色為底，大比例的畫面，容易吸引觀賞者的目光；而桌子以一尖銳的角度刺指著觀畫者，有強迫看畫之意，令人省思畫作意涵之餘，卻早已顯露出反戰爭、反腐化、反極權，反腦滿腸肥的當政者。

　　另一位畫家 Dix，亦曾在戰爭中服役，所以他在 1920 年代所創作有關戰爭的作品，如 1923 年的《戰壕》（Trench Warfare）和隔年的《戰爭》（The War）都受到〝肯定〞。因為畫面是血流成河、橫屍遍野，極具震撼力的作品，怵目驚心的畫面，成了反戰爭的最佳代表作，由一群反戰團體「No More War」贊助，巡迴德國展出。[271] 藝術學者 G. H. Hamilton 曾經如此說過 Dix 的作品，稱其可能是：「反戰主題的現代藝術中，最具令人不舒愉傳達力的……。」[272] 作品不僅在畫面上忠實呈現，更傳達出人類對戰爭該有的態度和自醒。

二、音樂

　　延續著繪畫上的中心思想，「新即物主義」的基本精神仍是音樂創作的主軸，反應社會情況，實用性和教育性等思維，主導著當時作曲家創作作品的方向，代表作曲家包括有亨德密特（Paul Hindemith 1895-1963）、懷爾（Kurt Weill 1900-1950）和克任乃克（Ernst Krenek 1900-1991）等三位，若是以〝實用性〞為前提的音樂作品，多見於三位的創作中。

　　Krenek 認為「表現主義」的藝術家太以自我為中心，將自己與外界孤立，而未曾想過可以給大眾的影響與感知為何。因此「新即物主義」的音樂家，試圖在作品中找回群眾，融入群眾；他們將當時流行的舞曲或音樂放入古典的創作樂曲中，也將已為人所熟知且接受的巴洛克音樂曲風再現於新作中。[273] 除此之外

[271] Arnason, 286.
[272] Dempsey, 149.
[273] 將以前的音樂技法和風格，用二十世紀的音樂語彙再現，稱為「新古典主義」（Neo-Classicism）。

，歌劇的主題與當下的社會事件結合，取材於當時大家關注的社會焦點新聞，讓聽眾都可以更直接的感受到當中的寓意，Krenek1926 年的作品《強尼在演奏》（Jonny spielt of auf）、Weill 於 1927 年的《馬哈康尼城之興衰》（Mahagonny）和《三塊錢歌劇》（Dreigroschenoper）與 Hindemith 同年作品《去與回》（Hin und Zuruck）和 1929 年的《今日新聞》（Neues vomtage）都是屬於這類型的創作。[274]

　　在許多「新即物主義」的音樂作品中，最為人所知且最具社會教育意義的，則非 Hindemith 在 1938 年創作的歌劇作品《畫家瑪蒂斯》（Mathis der Maler）莫屬。這部歌劇藉由一位十六世紀德國畫家所發生的故事，來探討一位藝術家對社會的責任與貢獻。故事的主角，畫家瑪蒂斯‧格呂內華特（Mathias Grünewald），在當時的時空背景下，必需放棄繪畫、投身政治，而在一連串的挫折與失敗後發現，自己可以給予社會的最大功用，即是發揮繪畫所長，作回屬於自己的藝術家。歌劇的背後，很 "實用" 的告訴了我們，每個人若能恪守本分，忠於自己，即是自我對社會最大的貢獻。[275]

　　Hindemith 在「新即物主義」的前導下，亦創作了許多教育功能的樂曲，這些可說是 "超實用性" 的音樂教材，如《演奏用樂》（Spielmusik）、《中小學用弦樂重奏曲》（Schulwerk für Instrumental-Zusammenspiel）和《唱奏音樂業餘和音樂愛好者用》（Sing-und-Spielmusik für Liebhaber und Musikfreunde）等。[276] 除了較大型的室內樂作品外，1936 年創作的《長笛奏鳴曲》是個開始，爾後以教育的目的為出發點，為樂團中所有使用到的樂器創作音樂，甚至較少見的樂器，如英國管或低音號等亦在作品之列。[277]

　　「實用音樂」的觀念，直至 Hindemith 晚期的作品，依然可見。他在 1957 年創作的歌劇《世界的和諧》（Die Harmonie der Welt）雖然是以德國天文學家克卜勒（Johannes Kepler 1571-1630）的生平為故事主題，肯定他的天體運行和

[274] 林勝儀，107。
[275] 史坦利‧薩迪，455。
[276] 馬清，100。
[277] 史坦利‧薩迪，456。

宇宙和諧的理論，[278] 但這背後投射出多少 Hindemith 經歷了兩次世界大戰，渴求世界和平的心態呢？答案應該是明顯的。Hindemith 曾說過：「我對於所有的室內樂、電影、咖啡館、舞會、歌劇、爵士和軍樂都有著濃厚的興趣。」可見得音樂的實用性對 Hindemith 而言，位置從未被取代過。[279]

奉行著「實用音樂」的並不只 Hindemith 一人，作曲家 Weill 在 1935 年時移居美國，為了可以繼續與群眾接近，並且順應美國紐約的音樂環境，他開始創作實用且受歡迎的音樂劇（Musical）。作品僅舉幾例為代表，有 1938 年的《荷裔紐約人的假期》（Knickerbocker Holiday）和 1941 年的《黑暗中的女人》（Lady in the Dark）、《愛神輕觸》（One Touch of Venus）等作。[280]

肆　結語

從先前的幾個單元，討論至今，多數的畫派與樂派就只有單一一個名詞，來表示其風格與特色，而「新即物主義」（Neue Sachlichkeit）卻是唯一例外的，有著許多的分身與代名詞，這些名稱尚有「新客觀主義」（New Objectivity）、「新寫實主義」（Neo-Realism）、「真實主義」（Verism）和「魔術的寫實主義」（Magic Realism）；無論學者專家採用的是何種稱謂，它所表達的思維與傳遞的訊息並未改變。

「新即物主義」的繪畫與音樂共享著一樣的創作理念，作品本身或許不若其他流派來得知名、耀眼，也較難在各個要素上平行比較；但每個作品的出現，都是由創作者先給予它實用性的目的，再著手創作；他們不使作品成為高不可攀的〝藝術品〞，而是希冀作品的平易近人，給予觀眾或聽眾更直接的感受與收穫。這些藝術家放在肩上的教育目的與社會責任，遠超越其它派別的創作者

[278] 馬清，102-103。

[279] Morgan, Twentieth-Century Music: A History of Musical Style in Modern Europe and America, 222.

[280] 史坦利‧薩迪，457。

，他們不願只是工作室中埋首創作的藝術人，藉由作品與社會接觸和擁抱群眾是他們的終極目標。

第十單元
極簡主義

Minimalism

第十單元　極簡主義

壹　前言

　　「極簡主義」（Minimalism），這個在第二次世界大戰結束後（1945）世界政局趨於穩定，工業逐漸發展，而在 1960 年代開始的藝術活動，中文有著許多版本的翻譯方式，除了常見的「極簡主義」之外，尚有「極限主義」、「低限主義」、「細微主義」和「微量主義」等。當然，這些名詞亦享有著共有的意涵，那就是小、少和簡單。原文的部份也十分熱鬧，以「Minimalism」為首之外，「Primary Structure」（基本結構）、「Specific Objects」（特別物體）、「ABC Art」（ABC 藝術）和「Cool Art」（冷酷藝術）等，他們的共同特色是創作的技法與表現風格的呈現。無論中譯或西文，每個名詞都各有特色，各有其特別之處，為求討論時的統一語法，以多數人使用的「極簡主義」（Minimalism）統稱之。

　　音樂上的「極簡主義」（Minimalism）創作理論與視覺藝術可說是如出一徹，以時間點而言，也極為雷同；為了符合本單元的精神，在討論分項的部份亦稍作調整，將〝極簡主義的由來與創作理論〞併而為一，且因為音樂上的平行發展，並無特別的出處，所以不再另闢細目討論，直至〝代表人物與作品〞時再分開討論，以幫助瞭解兩者極為相似的作品風格。

貳　極簡主義的由來

　　在 1965 年時，英國知名的哲學家理察・沃爾漢（Richard Wolheim）以〝極簡藝術〞（Minimal Art）來描繪那時候的藝術創作。同年 10 月，美國藝評家芭芭拉・蘿絲（Barbara Rose）在《美國藝術》（Art in America）雜誌發表一篇名為〈ABC Art〉的文章，Rose 故意以〝ABC〞來命名，藉以描繪整個藝術創作已被削

減至「最低限」的創作方式，呈現出規律性與重複性的構圖。無獨有偶的，Edward Strickland 出版了一本關於「極簡主義」繪畫、聲響和空間的書籍《極簡主義：起源》（Minimalism: Origins），在目次（Contents）的設計上，非常特別，與「極簡主義」或所謂的〝ABC 藝術〞相當配搭【見圖 10-1　ABC Art 風格目次】。[281] 而討論至今的現代藝術，「極簡主義」是唯一從美國開始發展的，也難怪藝術學者羅伯特‧艾得金以驕傲的口吻在他的書上這麼寫著：「極簡主義乃是第一項全然由美國藝術家開展出來，並且具有國際性意涵的藝術運動。」[282]

緊接著，在紐約活躍的前衛藝術家，先後舉辦了多場的個展，在這之後，「極簡主義」的風格開始在紐約的藝術圈蘊釀、發酵，而真正成為一個藝術思潮則是在 1966 年時，幾位藝術家在猶太美術館（The Jewish Museum）舉辦了名為「基本結構：年輕英美雕塑家」（Primary Structure: Younger American and British Sculptors）的聯展。[283] 如果說這個展覽是個起點，在藝術潮流的技法不斷的推陳出新的情況下，「極簡主義」直至今日，還常在不同的藝術領域被提及，從這個角度看來，它並未在 1980 年代的視覺藝術走下坡後，消失不見；反倒是成功的變身、轉型在不同的藝術範疇。

另外，在討論「極簡主義」由來的同時，我們亦瞭解了「極簡主義」原文多元性的由來，隨後再介紹其創作理論時，其它原文仍會相繼出現，請讀者稍加留意，不再贅詞表述。「極簡主義」的藝術家反對具有濃厚情感的個人藝術，以〝無個性〞的方式使物體表露出自身的美，因為當部份藝術家太講求創作的功能時，觀眾對藝術品本身的關注相對減少。[284] 「極簡主義」的作品，多由簡單的單一材質和反覆的制式型式組成，而當中所產生的重複性或些微變化性，就是其吸引人之處。就創作的材質而言，不再是傳統的雕塑素材，而是以當時的工業材質為主，如磚塊、鐵片和燈管等物體，這些物體都是可獨立使用的物件，因此，有些學者將這類型創作稱為「特別物體」（Specific Objects）。這些

[281] Edward Strickland, <u>Minimalism: Origins</u> (Bloomington, IN: Indiana University Press, 2000) i.
[282] 羅伯特‧艾得金，<u>藝術開講</u>（台北：藝術家出版社，1996）99。
[283] Dempsey, 236.
[284] Arnason, 590.

創作品的最大特徵是既非繪畫，也非雕塑品。[285] 就其形狀而言，多以單純的幾何圖形為主，四方形、長方形或圓形，被「極簡主義」藝術家認為是可以激起觀賞者某種情緒的力量，最為常見。

參　創作理論與作品

一、美術

以「極簡主義」風格為著的藝術家包括有賈德（Donald Judd 1928-1994）、安德烈（Carl Andre b. 1935）、勒威特（Sol LeWitt b. 1928）佛拉汶（Dan Flavin 1933-1996）、馬克拉肯（John McCracken b. 1934）和哈絲（Eva Hesse 1936-1970）等人。以 McCracken 在 1967 年創作的作品《紅板》（Red Board）為例，這個藝術品就〝只〞是一塊長方形的板子，或許有些人並不認為它可以稱得上是個藝術作品，但這也表示「極簡主義」對於作品的創作理念，簡單至極。由於「極簡主義」產生的年代約莫於 1965 年左右，無法將作品之圖樣隨書示之，但其風格與特徵從其名稱和先前文字的描寫，不難想像，這些作品的樣貌，從「極簡主義」的名字，其實已說明了一切。

另外，還有另一類型的藝術，與「極簡主義」共享著許多的雷同性，「普普藝術」（Pop Art），1961 年首見於英國，1962 年隨即於美國現身，多以生活週遭的物質來創作，畫面上所出現的物像都是熟悉的。嚴格而言，「普普藝術」的風格多元，但其反覆重製物像的技法，與「極簡主義」非常類似，例如沃荷（Andy Warhol 1928-1987）即擅長此類技法，他在 1982 年的作品《綠色可口可樂》（Green Coca Cola）即為一例。[286] 但在這類作品的重製，並非一味的一模一樣再現，而是有變化的，而且，重製的數量非常多，整個畫面都是佈滿了再再重

[285] Little, 138.
[286] 何政廣，160-163。

製的物像，真的是印驗了，數大便是美。

　　再往前追溯，「極簡主義」正式出現之前，就有與之風格極為相似的作品，在美國出現。1949年時，藝術家紐曼（Barnett Newman 1905-1970）在父親去世後，創作了《阿布拉罕》（Abraham），作品就是在黑色的畫面上再加上一條黑絨。[287] 如此近幾空無一物的畫面，卻是藝術家的勇氣、突破、創新和改革的呈現，給予「極簡主義」的啟發，不言可喻。

　　更早的1910年代，蘇聯的一群前衛藝術家，特殊的思維，發展出「構成主義」（Constructivism），代表藝術家之一馬列維基（Kasimir Malevich 1878-1935）在1913年的作品《黑方格》（Black Square），[288] 畫布上只畫上一個黑色長方形，若再加上留邊的白色畫布，兩個不同顏色與兩種不同形式的長方形，所運用到的元素極精簡，若提供此圖為圖例，似乎抹煞了讀者的藝術想像力，屬同一系列的作品尚有《黑圓圈》（Black Cycle）和1915年的《紅方格》（Red Square）和《黑紅方格》（Black Square and Red Square）。同年他的另一作品《黃、橙、綠》（Yellow、Orange、Green），更說是這系列的〝複雜版〞【見圖10-2　Malevich《黃、橙、綠》57.3×48.3cm　紐約現代美術館】。[289]

二、音樂

　　「極簡主義」音樂的出現，最直接的原因，可以說受到視覺藝術的影響，但究其音樂背景，亦有些許的蛛絲馬跡可尋。1960年代開始，北美洲常有機會聽到各類型的亞洲音樂，如印度音樂和印尼瓜哇與峇里島的甘梅朗音樂（Music of Gamelan），這些音樂有著共有的特色，即是重複著小單位的節奏型式，再依主導者的指示，變換至下個單位，加快、變慢都可以，這樣的音樂表演需要靠練習，也依賴著默契。除了受到東方音樂的影響外，作曲家亦有些厭倦西方複雜的序列音樂，想回歸到簡單、質樸的音樂特質，於是「極簡主義」的音樂，

[287] 王受之，世界現代美術發展（台北：藝術家出版社，2001）55。

[288] 張心龍，117。

[289] 何政廣，73。

因應而生，旋律、節奏、和聲或樂器都用最精、最簡、最少和最微的方式。[290]

　　雖說「極簡主義」的音樂是因為厭倦序列音樂而起，但以作曲家 La Monte Young（b. 1935）的經驗而言，卻是從序列音樂開始的，他注意到 Webern 的音樂在同一段落中，同一個八度音域的同一個音常會重複，有時更是小音型的再再重覆出現；因此，極簡的作曲方向開始蘊釀、成型。[291] Young 可以說是「極簡主義」音樂的〝創辦者〞，1964 年開始，他的音樂創作以反覆的音型與極少的和聲變化風格，成為新的音樂潮流。說也奇怪，「極簡主義」雖然使用極少的音樂素材，但樂曲演奏的時間都算蠻長的。

　　以「極簡主義」音樂風格創作為著的音樂家有楊（La Monte Young b. 1935）、賴利（Terry Riley b. 1935）、萊克（Steven Reich b. 1936）、葛拉斯（Philp Glass b. 1937）、紐曼（Michael Nyman b. 1944）和亞當斯（John Adams b. 1947）等作曲家。由於「極簡主義」的音樂風格，在某種程度而言，相似度極高，此處僅以幾首樂曲作為代表。

　　Riley 的作品《C 大調》（In C）創作於 1964 年，作曲家共創作了 53 個小動機【見譜例 10-1　Riley《C 大調》動機 1-10】，[292] 鋼琴部份的彈奏並非依照記譜，而是持續彈奏以同樣速度的八分音符為拍點，彈奏的是鍵盤上最高的兩個 C 音，而記譜的動機可由任何數量的任何樂器來演奏，拍點與鋼琴相同，所有的演奏者自行決定每個動機反覆幾次，自行〝覺得〞何時開始演奏下一個動機，所以是無法如同傳統樂器，全體一起結束。

　　當然，演奏時間的長短亦很難推估，或許可以短至二、三十分，但亦有可能長至九十分鐘，甚至更長。如此的音樂風格，既是「極簡主義」，亦是「機遇音樂」，相當特別。可是這類型的創作技法，似乎受到許多作曲家的青睞，常見於「極簡主義」音樂家作品。

[290] Grout, A History of Western Music, 777.

[291] Michael Nyman, Experimental Music: Cage and Beyond (Cambridge: Cambridge University Press, 1999) 139.

[292] Stolba, The Development of Western Music: An Anthology, Vol. III Late Nineteenth Century & Twentieth Century, 346.

　　作曲家 Reich 在 1967 年創作的《小提琴相位》（Violin Phase），亦是「極簡主義」的經典名曲。先是由小提琴與預錄好的錄音帶共同表演，由小提琴先拉奏錄製最原始的主題，約略 5 分鐘，後來的第二聲部以卡農的方式，利用時間差，在共奏幾個循環後，漸漸的加快速度，最後聽到兩個聲部完全〝脫離〞，展現出一種〝衝突〞和〝不和諧〞的美。

　　還有一種演奏方式，與第一種類似，只是在小提琴演奏與預錄的時間差有較明確的規定，若以譜例 10-2 為例【見譜例 10-2　Reich《小提琴相位》小提琴四重奏版　一小節】，[293] 小提琴聲部，I 與 II 差了四組八分音符，II 較慢將主題奏出，錄製之後，以同樣的形式再加上第三小提琴，以慢二組八分音符的方式，再一起演奏、錄音。而最後的演奏方式，則是以預錄的三種速度小提琴錄音，再加上現場小提琴的基底彈奏，給予原本的拍點。後來在 1979 年時，將上述的演奏方式改以現場小提琴四重奏的演出方式。

　　作家 Ann McCutchan 在與 Reich 的訪談中，Reich 自己回憶著：「這首看起來真的很〝極簡〞的樂曲，光是主題的構思，就已花上幾個禮拜，我自己先在鋼琴上沙盤推演，模擬狀況。」[294] 樂譜的呈現方式，對「極簡主義」的音樂家而言，是最〝節省〞的了，因為總是小樂句和許多的反覆記號。但或許看起來簡單，實際的創作過程並非如此，作曲家所須的創思與技法，實仍超出你我的想像。

　　先前曾經提及，「極簡主義」的出現，與亞洲音樂的曲風，有著某種程度的關連。無獨有偶的，作曲家 Philp Glass 在 1965-1966 年的亞洲和非洲之旅後，於 1969 年創作了《相似音樂》（Music in Similar）【見譜例 10-3　Glass《相似音樂》片段縮譜】。[295] Glass 在樂曲中，以一個小節為基準，爾後的每個小節，再加入或減少部份的前一小節音樂素材或演奏聲部來做變化；每個小節亦是多次反覆，直至作曲家的實際提示，才由全部的演奏人員一起進入下一個小節。知

[293] 史坦利・薩迪，504。

[294] Ann McCutchan, The Muse That Sings: Composers Speak about the Creative Process (New York: Oxford University Press, Inc., 1999), 14.

[295] Stolba, The Development of Western Music, 654.

名音樂學者 Mark Morris 認為，以現今大眾對「極簡主義」的反應而言，Glass 可說是當代最成功的音樂家，他多元的創作風格，使其名聲相當國際化，聽眾包括有流行、爵士和古典等多類別的樂迷；而在古典樂中，更以「極簡主義」的音樂，令人印象深刻。[296]

肆　結語

　　「極簡主義」是在所有討論的單元中，最「名符其實」、「實至名歸」、「表裏合一」、「人如其名」……的派別。無論在視覺藝術也好，在聽覺音樂也罷，都一致奉行著〝簡單〞的原則，從素材的選擇到作品的呈現，都有著一致的風格，而當其影響力擴展至其它範疇時，〝極簡風〞仍舊有其不滅的魅力，「極簡」既是這個思潮的主軸，此處的結語亦傳承著這個精神，以求一以貫之，以行動來說明「極簡主義」。

[296] Arthur Marwick, The Arts in the West since 1945 (New York: Oxford University Press, Inc., 2002) 274.

譜例 10-1　Riley《C 大調》動機 1-10

譜例 10-2　Reich《小提琴相位》小提琴四重奏版　一小節

譜例 10-3　Glass《相似音樂》片段縮譜

圖例 10-1　ABC Art 風格目次

Contents

	A	1	
Paint	B	17	
	C	26	
	D	40	
	E	56	
	F	70	
	G	83	
	H	98	
	I	109	
Sound	J	119	
	K	130	
	L	141	
	M	153	
	N	167	
	O	181	
	P	193	
	Q	203	
	R	220	
	S	227	
	T	241	
Space	U	257	
	V	272	
End	W	281	
	X	295	Acknowledgments
	Y	296	Bibliography
	Z	308	Index

圖例 10-2　Malevich《黃、橙、綠》紐約現代美術館

第十一單元
結論

Conclusion

第十一單元　結論

　　現代繪畫或現代音樂的起源究竟從何開始？以哪一個畫派或哪一個樂派作為分界點呢？或許沒有一個明顯的標界，能如同楚河漢界般涇渭分明的一刀劃開，提供你我一個沒有爭議的答案。長久以來，也因為學者專家們的立論基點不同，而產生不同的看法。在前面討論的單元中，由於現代音樂的派別多源自於繪畫，且創作的技法與之息息相關，所以分項討論時，亦以繪畫在先，音樂在後的順序進行。

　　承襲著相同的模式，我們可以將前面討論過的各個單元，依照時間的先後順序，以及兩次的世界大戰，分成四個時期：第一期為十九世紀晚期，第二期在第一次世界大戰前，第三期在兩次的世界大戰之間，第四期即第二次世界大戰之後。

　　以下，我們將就這四個時期中，繪畫與音樂的發展歸納出結論：

第一期　十九世紀晚期

　　此一時期的繪畫主流，包括有「印象主義」和「點描主義」。繪畫上的「印象主義」乃因 1874 年莫內的畫作《印象‧日出》而得名，在莫內的作品中，他在乎光與影的變化，並且對「水」的環境充滿強烈的偏好，究其原因，不外乎是被那瞬息萬變的許多剎那所吸引感動，進而不斷的刺激著畫家思考如何留住那剎那的永恆。

　　而音樂上的「印象主義」則因德布西 1887 年的作品《春》而起。他在樂團的編制上，雖未完全脫離「後浪漫時期」的大型編制，但已經開始注意到音色的變化，與配器的音色，而且呈現音樂的調性越來越趨於模糊，和聲的色彩也柔化融合，和弦之間平行移動，樂曲節奏亦較為自由奔放。這些不同於以往的作曲風格，正是與繪畫共享大時代藝文思潮的呈現。

「點描主義」的繪畫風格，不再直接的用大色塊呈現圖面，在音樂方面，亦相同的改變聲音呈現的方式。作曲家魏本以〝小點〞讓聆賞者來完成〝作品組合〞，如同點描創始畫家秀拉以〝小點〞取代大色塊呈現作品風格。這諸多共同的特徵，絕非偶然。

第二期　第一次世界大戰前

此一時期出現的流派有「原始主義」、「表現主義」、「未來主義」和「達達主義」。

「原始主義」在繪畫上的表現，我們以四個畫派並陳的方式來討論。他們分別是：「後印象主義」的高更、「原始主義」的盧梭、「野獸主義」的馬諦斯和「立體主義」的畢卡索。在這些畫派或畫家的作品中，都共同帶著濃厚的民族風味、強烈的異國風情，或質樸無染的純淨，正是這些特質為「原始」二字下了不同的註解。在音樂上，從俄國作曲家史特拉汶斯基或匈牙利作曲家巴爾托克的作品中，不難發現各自民謠的旋律、強烈的節奏。這些不同於以往的音樂風格，為音樂的發展開啟了嶄新的一頁。

相較於法國「印象主義」的許多繪畫語彙，德國的「表現主義」似乎帶著一股「為反對而反對」的叛逆而出現於畫壇上。該畫派以抒發內心感覺為中心的主要訴求，使形於外的作品物體都扭曲變形。從北歐畫家孟克 1905 年的「橋派」，再到 1909 年的「藍騎士」，都可以看到這種類型的畫作。無巧不成書的，與之關係密切的音樂家荀白克，似乎也感受到這股強烈的影響力，開始了十二音列技法的音樂創作。荀白克與其門生貝爾格、魏本的作品，與一般人印象中的〝音樂〞亦大不相同，例如：大跳躍而不連貫的旋律，無調性的音樂組織，在在推翻世人對音樂的刻板印象。而這些特色和繪畫中「表現主義」的〝扭曲變形〞，卻如出一徹。

「未來主義」的前衛（1909 年）與創新（1910 年），接受了機械為生活環境所帶來的改變。無論在繪畫或音樂上，他們都不約而同的將生活中的〝機械〞導入作品中，也將〝機械〞的聲音融入於音樂中。同時，藉由這些機械所帶

來的相關知識，使得畫作或音樂有著不同於以往的風格；而這個首見於義大利的派別，亦可被稱為「宣言主義」，作品尚未出現，已多次發表〝宣言〞。隨後許多受到影響的領域中，亦隨之起舞的發表宣言，可謂是一個最會為自己〝宣傳〞的派別了。

嚴格說來，「達達主義」這個名詞只存在於現代繪畫中。但當我們探究其創作技法時，可以發現部分現代音樂的作曲方式，竟與之如此相仿。雖一併討論，但無需隨之更名，只為方便探究。在 1916 年的瑞士，這群逃避、逃難或反戰的藝文人士聚集在蘇黎世，以自由隨性的方式，開始了所謂的「達達主義」，也開創了三種主要的創作方式：「拼貼」、「不確定性」和「既成物品」。

這股風潮席捲當時的歐洲大陸之外，更漂洋過海來到美國，在當時被視為〝前衛藝術〞（Avant-Garde）的一份子。其在音樂上呈現出最具體的影響，就是 1930 年代發生於歐陸的「具象音樂」（拼貼），在美國則遲至 1950 年代的「機遇音樂」（不確定性）和「預置鋼琴」（既成物品）。雖然這三者之間有時很難確切的釐清界線，但就音樂的創作風格而論，他們是〝前衛〞的，同時，時間點上也與音樂學者 Mark Morris 的論點不謀而合。Mark Morriss 認為：音樂上的〝前衛時期〞，約略在 1950-1960 年代。

第三期　兩次世界大戰之間

此一時期有同樣發生於 1924 年的兩個派別，分別是法國「超現實主義」和德國「新即物主義」。

「超現實主義」承襲了「達達主義」的基本技法，以表達潛意識、呈現夢境的方式出發，因此作品風格極為特別，常帶予人憂鬱、不安，和不定的心思。在音樂上雖如同「達達主義」般，並無「超現實主義」，但其以〝想像〞為基底的創作理論，亦激發了音樂家的〝幻想力〞，開始以多元組合的方式來表現音樂。此舉使得原本幾乎面臨〝枯燥〞危機的音樂會，加入了其他的元素，展現了不同的可能性與生命力，卡格爾的作品即為最好的例證。另外，法國作曲家浦朗克對「超現實主義」文學家作品的熱愛，以之為詞，為它們譜成留世的歌

曲，亦可視為二者間相互影響的最佳證明。

「新即物主義」主張務實的看待一切，畫家重視也相信他們所看到的一切，並將之具體的呈現在畫布上，務求使其明確的表現出創作者想傳達的訊息。而音樂家則更實際的注意到音樂的實用性，不再僅僅著重於創作所謂的〝藝術音樂〞，反而更加平實的看待專業與業餘之間的區隔，以不同的創作難度來達到目的。

第四期　第二次世界大戰以後

此時，在音樂上雖有諸多的技法出現，但由於部分已併於先前的單元討論，在此不再贅述。此時在視覺與音樂同時存在的派別，就是「極簡主義」。

「極簡主義」在這兩個領域中的創作時間點，幾乎是同時出現的。〝簡單〞為其主要訴求，作曲家將表現的形式縮減至最單純的媒材，一切回歸到最初的原點，再重新重整，耳目一新的呈現在世人面前，表現出〝看山又是山，看水又是水〞的新境界。

綜觀現代繪畫與音樂的發展，若以具體的圖像形容，二者彷彿兩條平行線，一前一後的出現在藝術的發展軌跡，各自憑藉著不同的〝工具〞來表現。若以音樂的詞彙來形容，兩者之間的關係，就好像一首卡農曲（Canon），繪畫是在前方帶領的第一旋律，唱出了主要的樂思，前導出即將登場的後續；而音樂就如同第二聲部，在幾拍或幾小節後與之相互呼應著，各自留下屬於自己的痕跡與印記。

就二十世紀而言，無論是繪畫或音樂，〝創新〞的想法一直主導著技法的改變，而這種苦痛的腦力激盪，是耗時費力的，更是創作者畢其一生智慧結晶的成果。

繪畫與音樂之間，的確共存、共享著許多的基本理論。這些創作者在各自的領域中，以其熟悉、擅長的媒材，留下令人百看不厭、百聽不膩的作品。每一幅畫作，每一首樂曲，都值得你我細細品嚐，慢慢回味。

附錄

Appendix

附錄一　譜例一覽表

譜例 2-1　德布西《雲》mm 11-15 ... 39

譜例 3-1　Webern 弦樂四重奏《六首音樂小品 No. 5》........................ 54

譜例 3-2　Webern《交響曲 Op. 21》I.. 55

譜例 4-1　Stravinsky《春之祭》mm 1-17 .. 77

譜例 4-2　Stravinsky《春之祭》之〈年輕女孩之舞〉mm 1-8 78

譜例 4-3　Stravinsky《春之祭》之〈春之輪旋曲〉mm 55-62 79

譜例 4-4　Bartók 常用的音階型式 ... 80

譜例 4-5　Bartók《六首保加利亞節奏舞曲》第一首片段 80

譜例 4-6　Bartók《給弦樂、打擊和鋼片琴的音樂》III, mm 24-28 81

譜例 5-1　音列的四種變化 .. 107

譜例 5-2　Schönberg《心中繁茂處》片段 .. 107

譜例 5-3　Schönberg《三首鋼琴曲》Op. 11, No. 1 片段 108

譜例 5-4　Schönberg《月下小丑》No. 8, mm 3-5, 歌曲分譜 108

譜例 5-5　Schönberg《六首鋼琴小品》No. 6 109

譜例 5-6　Berg《伍采克》第三幕第三景 mm 122-125, 鋼琴分譜 110

譜例 5-7　Berg《伍采克》第三幕第三景 mm 130-136, 女聲分譜 110

譜例 5-8　Berg《伍采克》第三幕第三景 mm 145-147, 小鼓分譜 111

譜例 5-9　Berg《小提琴協奏曲》音列 ... 111

譜例 6-1　Russolo《首都的覺醒》... 129

譜例 7-1　Stockhausen《週期》... 155

譜例 10-1　Riley《C 大調》動機 1-10... 196

譜例 10-2　Reich《小提琴相位》小提琴四重奏版　一小節........................... 196

譜例 10-3　Glass《相似音樂》片段縮譜 .. 197

附錄二　圖例一覽表

圖例 2-1　莫內《印象・日出》1872 巴黎奧賽美術館 40

圖例 3-1　秀拉《星期日午後的嘉特島》1886 芝加哥當代美術館 56

圖例 4-1　盧梭《睡眠的吉普賽人》1897 紐約現代美術館 82

圖例 4-2　馬諦斯《舞蹈》1910 聖彼得堡艾米塔吉美術館 82

圖例 4-3　畢卡索《亞維濃的姑娘們》1907 紐約現代美術館 83

圖例 5-1　孟克《吶喊》1893 奧斯陸國立美術館藏112

圖例 6-1　五位未來主義藝術家 130

圖例 6-2　Sant'Elia 的未來城市 130

圖例 6-3　杜象《下樓梯的裸女》1912 美國費城美術館藏 131

圖例 6-4　Bragaglia 大提琴彈奏者 1913 攝影作品 132

圖例 6-5　Russolo 的噪音樂器 132

圖例 6-6　Russolo《音樂》The Estorick Foundation　倫敦 133

圖例 7-1　預置鋼琴的內部 ... 155

圖例 10-1　ABC Art 風格目次 .. 198

圖例 10-2　Malevich《黃、橙、綠》紐約現代美術館 199

附錄三　整理表一覽表

整理表 1-1　造型藝術與音樂基本要素對照表21

整理表 2-1　莫內畫作與河、水相關作品41

整理表 2-2　莫內畫作與海相關作品42

整理表 4-1　巴爾托克與民族相關作品84

整理表 5-1　荀白克音樂風格經典代表作品113

整理表 6-1　1909 未來主義宣言134

整理表 6-2　未來主義早期重要宣言135

整理表 6-3　未來主義管弦樂團之六個噪音家族136

整理表 7-1　達達主義各地區的主要代表人物156

整理表 7-2　具象音樂的代表人物與作品157

整理表 7-3　Stockhausen 的 Musicque concréte 作品表157

整理表 7-4　機遇音樂的代表人物與作品158

整理表 8-1　Poulenc 以 Apollinaire 詩詞創作之歌曲170

整理表 8-2　Poulenc 以 Éluard 詩詞創作的歌曲172

附錄四　現代畫派與音樂相關之作品

畫派名稱	畫家原文	作品中文	年代	尺寸cm
印象主義	Pierre Renoir	彈鋼琴的少女	1897	173×92
		彈鋼琴的伊凡尼和克莉絲汀	1892	116×90
		彈鋼琴的少女	1897	116×81
	Paul Signac	Opus 217	1890	73.5×92.5
立體主義	Pablo Picasso	彈曼陀林的少女	1910	100.3×73.7
		高音譜記號	1912	
		小提琴與丑角	1918	142.2×100.3
		三位音樂家	1921	200×223
		曼陀林與吉他	1924	142.6×200
		樂師	1921	203×188
		吉他、樂譜與酒杯	1912	47.9×37.5
		吉他	1912	65.1×33×19
		曼陀林與豎笛	1913	58×36×23
	Georges Braque	吉他		
		小提琴與調色盤	1909	91.7×42.9
		長笛二重奏	1911	
		女人與曼陀林	1937	130.2×97.2
	Juan Gris	小提琴與吉他	1913	100×65.5
		吉他與樂譜	1926	65.1×81
	Marie	兩姊妹與大提琴	1913	115.9×89
	Henri Laurens	吉他與豎笛	1920	36.7×36.8×8.9

畫派名稱	畫家原文	作品中文	年代	尺寸cm
表現主義	Wassily Kandinsky	印象 III 交響樂	1911	77.5×200
		即興創作曲	1914	110×110
野獸主義	Henri Matisse	音樂	1910	260×390
		音樂	1939	115.2×115.2
未來主義	Giacomo Balla	小提琴手的節奏	1912	
		型式、樂音、摩托車	1912	
	Antonio Bragaglia	大提琴家	1913	攝影作品
達達主義	Henri Matisse	爵士樂組畫中的小丑	1943	
	Man Ray	安格爾的小提琴	1924	39×29
超現實主義	Marc Chagall	綠色小提琴手	1924	190×108.6

畫派名稱	畫家原文	作品中文	年代	尺寸cm
其他	Valerio Adami	文藝圖畫・提琴藝術	1993	146×194
	Sandro Chia	吹笛者	1983	149×103
	Joseph Beuts	三腳鋼琴的均質滲透	1966	100 × 152 × 240
	Antoni Tapiès	鐵內上的小提琴		
	Pablo Picasso	潘恩的排笛	1923	200×170
	Thomas Hart Benton	孤單綠谷的猜忌戀人敘事曲	1934	107.3×135.3
	Romare Beardon	民俗音樂家	1942	92.4×118.4
	Gilbert and George	歌唱的雕像	1971	Sculpture
	Pablo Picasso	男人、吉他與飼鳥的女人	1970	161.9×129.9

參考書目

王受之。<u>世界現代美術發展</u>。台北：藝術家出版社，2001。

方銘健。<u>西洋音樂史：理念與建構</u>。台北：方銘健，2005。

史坦利‧薩迪和艾莉森‧萊瑟姆主編。<u>劍橋音樂入門</u>。孟憲福主譯。台北：果實出版社，2004。

何政廣。<u>歐美現代美術</u>。台北：藝術家出版社，1994。

吳介祥。<u>恣彩歐洲繪畫</u>。台北：三民書局，2002。

宋瑾。<u>西方音樂：從現代到後現代</u>。上海：音樂出版社，2004。

克麗絲汀‧安默兒。<u>音樂辭典</u>。貓頭鷹編譯小組譯。台北：貓頭鷹出版社，2001。

林勝儀譯。<u>西洋音樂史：印象派以後</u>。台北：天同出版社，1986。

林勝儀編譯。<u>新訂標準音樂辭典</u>。台北：美樂出版社，1999。

易英。<u>西方 20 世紀美術</u>。北京：中國人民大學出版社，2004。

奇普編著。<u>現代藝術理論 I</u>。余珊珊譯。台北：遠流出版社，2004。

約翰‧拜利。<u>音樂的歷史</u>。黃躍華譯。台北：究竟出版社，2005。

馬清。<u>二十世紀歐美音樂風格</u>。台北：揚智文化，1996。

陳漢金。〝撥開印象派的迷霧－論德布西音樂的象徵主義傾向。〞<u>東吳大學文學院第九屆系際學術研討會：「音樂與語言」論文集</u>。台北：東吳大學音樂系，1997。

張心龍。<u>從名畫瞭解藝術史</u>。台北：雄獅圖書股份有限公司，1998。

黃訓慶譯。<u>後現代主義</u>。台北：立緒文化事業有限公司，2003。

馮作民。<u>西洋繪畫史</u>。台北：藝術圖書公司，1998。

許鐘榮編。<u>古典音樂 400 年：現代樂派的大師</u>。台北新店：錦繡出版社，2000。

傅謹編。<u>中外美術簡史</u>。廣西桂林：廣西師範大學出版社，2005。

歐陽中石、鄭曉華和駱江。<u>藝術概論</u>。台北：五南圖書出版社，1999。

劉其偉編著。<u>現代繪畫基本理論</u>。二版。台北：雄獅圖書股份有限公司，2002。

潘東波編著。20 世紀美術全覽。台北汐止：相對論出版，2002。

潘皇龍。現代音樂的焦點。台北：全音樂譜出版社，1999。

_____。讓我們來欣賞現代音樂。台北：全音樂譜出版社，1999。

謝斐紋。〝古典音樂面面觀之音樂教學新策略。〞美育（No 136, 2003）92-96。

羅伯特‧愛德金著。藝術開講。黃麗娟譯。台北：藝術家出版社，1996。

羅夫‧梅耶。藝術名詞與技法辭典。貓頭鷹編譯小組譯。台北：貓頭鷹出版社，2002。

Acton, Mary. Learning to Look at Modern Art. New York: Routledge the Taylor & Francis Group, 2004.

Albright, Daniel ed. Modernism and Music: An Anthology of Sources. Chicago: The University of Chicago Press, 2004.

Arnason, H. H. and Marla F. Prather. History of Modern Art: Painting, Sculpture, Architecture and Photography. New York: Harry N. Abrams, Inc., 1998.

Blake, Robin. Essential Modern Art. London: Parragon Publishing Book, 2001.

Bradbury, Kirsten. History of Art. New York: Barnes & Noble Books, 2005.

Chipp, Herschel B. Theories of Modern Art: A Source Book by Artists and Critics. Berkeley, CA: University of California Press, 1968.

Cope, David. New Directions in Music. 6th ed. Dubuque, IA: WCB Brown & Benchmark Publishers, 1993.

Dempsey, Amy. Styles, Schools and Movements: An Encyclopedic Guide to Modern Art. London: Thames & Hudson Ltd., 2002.

Ewen, David. The World of Twentieth-Century Music. Englewood Cliffs, NJ: Prentice-Hall, Inc., 1970.

Griffiths, Paul. Modern Music: A Concise History. New York: Thames and Hudson Inc., 1994.

Grout, Donald Jay and Claude V. Palisca. A History of Western Music. 6th ed. New York: W. W. Norton & Company, 2001.

Hobbs, Jack A., and Robert L. Duncan. Arts in Civilization: Pre-Historic Culture to the

Twentieth Century.　London: Bloomsbury Books, 1991.

Hooker, Denise, ed.　History of Western Art.　New York: Barnes & Noble Books, 1989.

House, John.　History of Western Art.　Ed. Denise Hooker.　2nd ed.　New York: Barnes & Noble Books, 1994.

Karolyi, Otto.　Introducing Modern Music.　New York: Penguin Books, 1995.

Little, Stephen.　Isms: Understanding Art.　New York: Universe Publishing, 2004.

McCutchan, Ann.　The Muse That Sings: Composers Speak about the Creative Process. New York: Oxford University Press, Inc., 1999.

Machlis, Joseph and Kristine Forney.　The Enjoyment of Music.　9th ed.　New York: W. W. Norton & Company, 2003.

Marwick, Arthur.　The Arts in the West since 1945.　New York: Oxford University Press, Inc., 2002.

Miller, Hugh Milton, Paul Taylor and Edgar Williams.　Introduction to Music.　3rd ed. New York: HarperCollins Publishers, 1991.

Morris, Mark.　"Anton Webern." The Pimlico Dictionary of Twentieth-Century Composers.　London: Pimlico Publisher, 1999.

Morgan, Robert P. ed.　Anthology of Twentieth-Century Music.　New York: W. W. Norton & Company, Inc., 1992.

Morgan, Robert P., ed.　Twentieth-Century Music: A History of Musical Style in Modern Europe and America.　New York: W. W. Norton & Company, 1991.

Morgan, Robert P.　"Impressionism." The New Harvard Dictionary of Music.　Ed. Don Randel.　London: The Belknap Press of Harvard University Press, 1986.

Nyman, Michael.　Experimental Music: Cage and Beyond.　2nd ed.　Cambridge: Cambridge University Press, 1999.

Palisca, Claude V. ed.　Norton Anthology of Western Music, Volume II: Classic to Twentieth Century.　4th ed.　New York: W. W. Norton & Company, 2001.

Salzman, Eric. Twentieth-Century Music: An Introduction. New Jersey: Prentice Hall, 1988.

Slonimsky, Nicolas. "Pointillism." Webster's New World: Dictionary of Music. Ed. Richard Kassel. New York: A Simon & Schuster Macmillan Company, 1998.

Stolba, K. Marie. The Development of Western Music. 3rd ed. New York : McGraw-Hill Company, 1998.

Stolba, Marie ed. The Development of Western Music: An Anthology, Volume III Late Nineteenth Century & Twentieth Century. Dubuque, IA: Wm. C. Brown Publishers, 1991.

Strickland, Edward. Minimalism: Origins. Bloomington, IN: Indiana University Press, 2000.

Struble, Warthen. The History of American Classical Music. New York: Facts On File, Inc., 1995.

Swafford, Jan. The Vintage Guide to Classical Music. New York : Vintage Books, 1992.

Whittall, Arnold. Music since the First World War. Oxford: Oxford University Press, 1955.

Wold, Milo, Edmund Cykler, Gary Martin and James Miller. An Introduction to Music and Art in the Western World. 8th ed. Dubuque, IA: Wm. C. Brown Publishers, 1987.

國家圖書館出版品預行編目

現代繪畫與音樂思維的平行性 / 謝斐紋著. --
一版. -- 臺北市：秀威資訊科技, 2006[民
95]
　　面；　公分. --(美學藝術類；PH0004)
參考書目:面
ISBN 978-986-7080-30-1(平裝)

1. 繪畫－哲學,原理 2. 音樂－哲學,原理

940.1　　　　　　　　　　　　　95006035

美學藝術類 PH0004

現代繪畫與音樂思維的平行性

作　　者 / 謝斐紋
發 行 人 / 宋政坤
執行編輯 / 林世玲
圖文排版 / 沈裕閔
美術設計 / 謝斐紋　黃雅靖
封面完稿 / 羅季芬
數位轉譯 / 徐真玉　沈裕閔
銷售發行 / 林怡君
網路服務 / 林孝騰
出版印製 / 秀威資訊科技股份有限公司
　　　　　　台北市內湖區瑞光路 583 巷 25 號 1 樓
　　　　　　電話：02-2657-9211　　　　傳真：02-2657-9106
　　　　　　E-mail：service@showwe.com.tw

2006 年 3 月 BOD 一版
2007 年 1 月 BOD 二版
定價：300 元

讀 者 回 函 卡

感謝您購買本書，為提升服務品質，煩請填寫以下問卷，收到您的寶貴意見後，我們會仔細收藏記錄並回贈紀念品，謝謝！

1. 您購買的書名：_____

2. 您從何得知本書的消息？

　　□網路書店　□部落格　□資料庫搜尋　□書訊　□電子報　□書店

　　□平面媒體　□ 朋友推薦　□網站推薦 □其他_____

3. 您對本書的評價：(請填代號　1.非常滿意 2.滿意 3.尚可 4.再改進)

　封面設計____　版面編排____　內容____　文/譯筆____　價格____

4. 讀完書後您覺得：

　　□很有收獲　□有收獲　□收獲不多　□沒收獲

5. 您會推薦本書給朋友嗎？

　　□會　□不會，為什麼？_____

6. 其他寶貴的意見：_____

讀者基本資料

姓名：_____ 年齡：_____ 性別：□女 □男

聯絡電話：_____ E-mail：_____

地址：_____

學歷：□高中(含)以下　□高中　□專科學校　□大學

　　　□研究所(含)以上 □其他_____

職業：□製造業 □金融業 □資訊業 □軍警 □傳播業 □自由業

　　　□服務業 □公務員 □教職　□學生 □其他_____

To：114

台北市內湖區瑞光路 583 巷 25 號 1 樓

秀威資訊科技股份有限公司　　　收

寄件人姓名：

寄件人地址：□□□

--

(請沿線對摺寄回,謝謝!)

秀威與 BOD

BOD（Books On Demand）是數位出版的大趨勢，秀威資訊率先運用 POD 數位印刷設備來生產書籍，並提供作者全程數位出版服務，致使書籍產銷零庫存，知識傳承不絕版，目前已開闢以下書系：

一、BOD 學術著作—專業論述的閱讀延伸
二、BOD 個人著作—分享生命的心路歷程
三、BOD 旅遊著作—個人深度旅遊文學創作
四、BOD 大陸學者—大陸專業學者學術出版
五、POD 獨家經銷—數位產製的代發行書籍

BOD 秀威網路書店：www.showwe.com.tw
政府出版品網路書店：www.govbooks.com.tw

永不絕版的故事・自己寫・永不休止的音符・自己唱